九成宮醴泉

秘書監檢

侍中鉅鹿

觀

第三卷

楷书

中国书法之美

唐翼明 主编

张天弓 副主编

SPM 南方出版传媒
全国优秀出版社
全国百佳图书出版单位 广东教育出版社
·广州·

图书在版编目（CIP）数据

中国书法之美．楷书／唐翼明主编．—广州：广东教育出版社，2022.1

ISBN 978-7-5548-3500-5

Ⅰ.①中…　Ⅱ.①唐…　Ⅲ.①楷书—书法　Ⅳ.①J292.1

中国版本图书馆CIP数据核字（2020）第202895号

责任编辑：尚于力　林洁波　王晓晨
责任技编：许伟斌
装帧设计：高高 BOOKS

中国书法之美　楷书
ZHONGGUO SHUFA ZHI MEI　KAISHU

广 东 教 育 出 版 社 出 版 发 行
（广州市环市东路472号12-15楼）
邮政编码：510075
网址：http：//www.gjs.cn
广东新华发行集团股份有限公司经销
北京盛通印刷股份有限公司印刷
（北京市大兴区亦庄经济开发区经海三路18号）
787毫米×1092毫米　16开本　20印张　400千字
2022年1月第1版　2022年1月第1次印刷
ISBN 978-7-5548-3500-5
定价：98.00元
质量监督电话：020-87613102　邮箱：gjs-quality@nfcb.com.cn
购书咨询电话：020-87615809

中国书法之美

唐英明题

书法备于正书，溢而为行、草。未能正书，而能行、草，犹未尝庄语而辄放言，无是道也。

　　　　　　　　　　　　　　　　　——〔北宋〕苏轼

序　言

"楷书"释名

楷书是自魏晋开始流行的正体字，因字形方正，笔画平直，可为楷模，被称为"楷书"。

楷书其实汉末就出现了，但得名很晚。在楷书已经发展到鼎盛时期的唐朝，人们都还不太习惯把它称之为楷书，一般只是把它叫做正书、真书，甚至叫做隶书。

下面我们列举一些历史文献来简单地作一番梳理。

西晋文学家成公绥有一篇赋，叫《隶书体》，中间说："虫篆既繁，草藁近伪，适之中庸，莫尚于隶。规矩有则，用之简易。"结尾说："垂象表式，有模有楷，形功难详，粗举大体。"这里说隶书"规矩有则""有模有楷"，而当时的楷书已经基本成形，并且出了一个大家钟繇，成公绥却没有提到楷书，可见楷书的名字当时还没有出现。

钟繇书名很大，大家是把他当隶书大家来看待的，陶弘景《与梁武帝论书启》的"伯英既称草圣，元常实自隶绝"，可为一证。

比成公绥稍晚的卫恒作《四体书势》，"四体"分别是"字"（即篆书以前的古文字）、"篆"、"隶"、"草"，也没有楷书。文中关于隶书有一段话说："秦既用篆，奏事繁多，篆字难成，即令隶人佐书，曰隶字。汉因用之，独符玺、幡信、题署用篆。隶书者，篆之捷也。上谷王次仲始作楷法。"不少人误读最后一句，把"楷法"看作是楷书之法，说王次仲就是楷书的创始者，而王次仲是汉末灵帝时人，因此认为"楷书"一词在汉末就有了。这其实是错误的，这里的"楷法"等于"楷则"，此文下面谈到草书时说：张芝"下笔必为楷则"，也可以说成"下笔必为楷法"，意思是一样的。这段话说的是隶书的起源，开始是因为"奏事繁多"，写篆书太慢，所以叫"隶人"（衙门里的办事员）去写，结果写出了一种比较便捷的字体，叫做"隶字"，这样的隶字由于起于众手，所以没有什么固定的规则，到王次仲才把它们规则化，所以说"王次仲始作楷法"，这里的"楷法"是隶字的"楷则"，并非就是楷书。"楷法"当"楷则""楷模"讲，在当时是很普遍的用法，例如《晋书·隐逸传·辛谧》："谧少有志尚，博学善属文，工草隶书，为时楷法。"北齐颜之推《颜氏家训·慕贤》："有丁觇者，洪亭民耳，颇善属文，殊工草隶……军府轻贱，多未之重，耻令子弟以为楷法。"《明史·隐逸传·杨恒》："恒性醇笃……家无儋石，而临财甚介，乡人奉为楷法焉。"尤其是前两例，一方面说"工

草隶"，一方面又说"为时楷法"或"以为楷法"，可见"楷法"指的是楷则，如果是指楷书之法，就说不通了。

南朝梁文学家、书法理论家庾肩吾作《书品》，只分隶、草两种，说："寻隶体发源秦时，隶人下邳程邈所作，始皇见而奇之。以奏事繁多，篆字难制，遂作此法，故曰隶书，今时正书是也。草势起于汉时，解散隶法，用以赴急，本因草创之义，故曰草书。"当时楷书其实已经相当成熟，但庾肩吾说隶书就是"今时正书"，并不说楷书是今时正书，也不说隶书是今时楷书，文中还交替使用"正、草"和"真、草"以代替"隶、草"，却不说"楷、草"，可见"楷书"一词在当时尚未流行。

直到唐朝著名的书法家和书法评论家张怀瓘（开元时人）的《书议》评议唐之前的著名书法家十九人，分真书、行书、章草、草书四体，也不用楷书之名。他的《书断》一文评古今书家凡一百七十四人，分古文、大篆、籀文、小篆、八分、隶书、章草、行书、飞白、草书等十体，其中也没有楷书。唐朝著名的楷书大家欧阳询、褚遂良、虞世南、陆柬之、薛稷都被列入隶书家中。张怀瓘的《六体书论》论的是大篆、小篆、八分、隶书、行书、草书等六体，也不列楷书，论隶书的一段说："隶书者，程邈造也。字皆真正，曰真书，大率真书如立，行书如行，草书如走，其于举趣盖有殊焉。"他说隶书就是真书，又把真、行、草并列，可见他是把隶书和楷书统称为隶书的，也可以叫真书或正书。但"楷书"一词在张怀瓘的《书断》中是

出现了的，那是他在讲八分的时候，他说："（八分）本谓之楷书，楷者法也，式也，模也。"而张怀瓘主张"八分"是一种介于小篆和隶书之间的字体，说"八分"本名楷书，可见他说的楷书并不是我们今天讲的楷书。

总之，楷书到唐朝虽然已经发展到鼎盛，名家辈出，可当时人们还并不习惯使用楷书一词，较多的是用隶书、真书、正书来称呼当时的楷书。唐时诗文中也很少出现楷书一词。

楷书的说法到宋时开始有了，王柏《鲁斋集》论书云："楷书首以元常称，惟江左诸贤颇得之。至隋、唐，其法渐坏，欧、虞、褚、薛、颜、柳诸公，皆不能逮也。"倪思《经锄堂杂志》云："本朝字书推东坡、鲁直、元章，然东坡多卧笔，鲁直多纵笔，元章多曳笔。若行草尚可，使作小楷则不能矣。"但"楷书"一词，在宋代也还是用得不多，真正变得很流行，恐怕是晚到清朝甚至近代的事了。

由隶入楷

在中国书法篆、隶、楷、行、草五种主要书体中，楷书得名最晚，长期以来它是被含在隶书当中的。这不是误会，而是历史渊源使然。

中国书法的笔法大而言之其实只有三种：一、圆笔；二、方笔；三、连笔。以这三种笔法可以构成三个大类书体：第一类，以圆笔为主，无连笔；第二类，以方笔为主，无连笔；第三类，方圆并用，有

连笔。第一类是篆书，第二类是隶书，第三类是草书。如果只是语其大概，那么这三种书体就已经可以概括中国书法了。其中篆书是金石时代的产物，难写而不常用（上引卫恒《四体书势》就说："篆字难成，即令隶人佐书，曰隶字。汉因用之，独符玺、幡信、题署用篆。"），用得多的是隶、草二体，所以我们看到史书中常常说某人"善隶草"或者"工草隶"，其实就是说这个人书法造诣很高的意思，"隶草"或"草隶"就是书法的概称。草书因为是方圆并用，又有连笔，那么方笔的成分占多少，圆笔的成分占多少，连笔有多少，是字内连还是字和字之间也连，这里面发挥的空间就很大，也没有定规，于是就会分出行书、草书、大草（或称狂草）等小类来。隶书则没有这样大的发挥空间，要变化也只能在每一笔的态势上做一些改变，而这个改变是一个渐进的过程，不会给人耳目一新的感觉，所以长期没有得到定位与命名，也就不奇怪了。

从隶书变为楷书，是一个量变到质变的过程，这个过程中的过渡性字体前人称之为"八分"。

关于"八分"有种种解释。比方汉末蔡琰转述她父亲蔡邕的话，说八分是"去隶八分取二分，去小篆二分取八分"。南北朝时北魏的王愔说："王次仲始以古书方广少波势，建初中以隶草作楷法（注：这个'楷法'仍是'楷则'之意，并非楷书之法），字方八分，言有模楷。"南齐萧子良说："灵帝时，王次仲饰隶为八分。"而唐张怀瓘说："小篆古形尤存其半，八分已减小篆之半，隶又减八分之半。"后世还

有许多不同的解释，近代康有为在《广艺舟双楫》中列举前人种种看法，然后提出了自己的见解，说：

> 原诸说之极纷，而古今莫能定者，盖刘歆伪作篆、隶之名以乱之也。古者书但曰文，不止无篆、隶之名，即籀名亦不见称于西汉，盖今学家本无之，惟时时转变，形体少异，得旧日之八分，因以八分为名。盖汉人相传口说，如秦篆变《石鼓》体而得其八分，西汉人变秦篆长体为扁体，亦得秦篆之八分。东汉又变西汉而为增挑法，且极扁，又得西汉之八分。正书变东汉隶体而为方形圆笔，又得东汉之八分。八分以度言，本是活称，伸缩无施不可，犹王次仲作楷法，则汉隶也。而今正书亦称楷。程邈作隶，秦隶也，而东魏《大觉寺》亦称隶，八分可为通称，亦犹是也。善乎刘督学熙载曰："汉隶可当小篆之八分，是小篆亦大篆之八分，正书亦汉隶之八分。"真知古今分合转变之由，其识甚通。

康有为站在今文学家的立场上指斥古文学家刘歆"伪作篆、隶之名"，这显然不足取，但他把八分解释为一种渐进的过渡字体，说是"活称，伸缩无施不可"，却是可以言之成理的。不过汉末之前并无八分之名，所以把八分看成是从大篆到小篆，从小篆到隶体的过渡，于古无据。从八分一词产生于汉末这一点来推测，我认为准确地说，八分应该是从隶变楷的过渡形式。

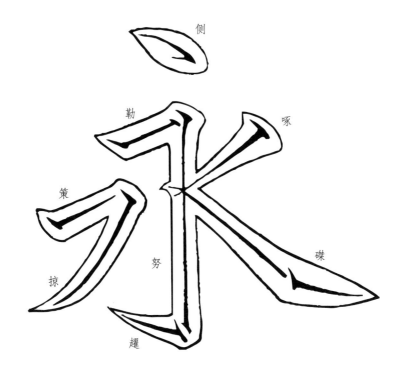

永字八法

由量变到质变，是一个逐渐成熟的过程，从隶到楷，成熟的标志就是"永字八法"的产生。永字八法把由隶入楷的变化凝固下来，使之成为新字体的一种"楷则"，或说"楷法"，于是这种新的字体虽然暂时还没有得到它自己的专有名字，但实际上却已经从隶书当中分离出来了。

永字八法出现于何时，已经很难准确地说出来，有人说永字八法的"永"就来源于《兰亭序》的第一个字（"永和九年"的"永"），

这恐怕只能说是一种聪明而美丽的附会。但如果说永字八法产生在王羲之那个时代，倒是可能的。永字八法相传有两个口诀，都出自宋朝陈思编纂的《书苑菁华》：

口诀一

侧蹲鸱而坠石，勒缓纵以藏机。

努弯环而势曲，趯峻快以如锥。

策依稀而似勒，掠仿佛以宜肥。

啄腾凌而速进，磔抑趯以迟移。

口诀二

侧不愧卧，勒常患平。

努过直而力败，趯宜存而势生。

策仰收而暗揭，掠左出而锋轻。

啄仓皇而疾掩，磔趔趄以开撑。

第一个口诀不知是谁作的，有人说是智永，有人说是张旭，也有人说是张怀瓘。第二个口诀一般认为作者是柳宗元，文见《柳宗元集》（中华书局，1979）第四册第一千四百页。

且让我们对永字八法逐条加以分析，看看它跟隶书的区别。

侧法

侧法讲的是点，不叫点而叫侧，大有深意存焉。隶书当中也有点，但多作立式，或者就是一个圆点，还有一部分楷书中写成点的地方，隶书中作一短横，例如这个"永"字上面的一点，隶书当中就是写成短横的。现在楷书中的点，却变成了从左上斜向右下的一笔，所以干脆叫侧而不叫点，正是为了把它同原来的写法区别开来。

勒法

勒法讲的是横，不叫横而叫勒，也是为了同原来的写法即隶书的写法区别开来。隶书的横画基本上是从左向右平行，一部分横画前有蚕头后有燕尾，新的写法却是从左略向右上涩行，仿佛勒马的动作，所以叫"勒"。

努法

努法讲的是竖。隶书中也有竖，基本上是从上到下直行，现在的写法却是要避免太直，要有微向右弯之势，像拉弓一样，所以叫"努"，而不叫"竖"。

趯法

趯就是挑，细分则向左叫趯，向右叫挑。隶书中无此笔法。

策法

策也是横，但是一种略向右上的短横，隶书中也无此笔法。

掠法

掠是撇，而且是长撇，从右上向左下行笔，出锋。隶书中无此笔

法。隶书中类似撇的地方多是逆挫收笔而不出锋。

啄法

啄法也是一种撇，不过是短撇、平撇，从右上向左下快速行笔。隶书中较少这种笔法。

磔法

磔法是讲捺。隶书中已有捺，如一横中的燕尾，就写成捺的形状，而隶书中相当于楷书中的捺的地方，基本上也还是写成燕尾的形状，只是略向上挑而已。而新的写法却是要强调"发波"，一笔之中要三次改变行笔的方向，所谓"遷趄以开撑"，真正是"一波三折"（尤其是"之"字的末笔最为明显）。

通过以上分析，我们可以清楚地看出，永字八法已经分明地，而且是全方位地标示出一种新的运笔方式，它继承了一部分隶书的运笔方式并加以发展，而且还创造了一些新的运笔方式，这样就开创了一种新的字体，也就是以后被命名为"楷书"的字体。

但是从隶到楷的变化，不如从篆到隶的变化大。从篆变为隶，是从圆笔为主变为方笔为主，字形也从围绕中心变成四面分散；而从隶变为楷，方笔为主的特征并无变化，字形四面分散的特征也没有变化，只是由扁方变成正方，再加上运笔方式更丰富多变而已。所以很长一段时间人们还是把楷书视同隶书，也是有道理的。但楷与隶的区别毕竟是明显的，久而久之，人们就意识到这实在是一种新的字体，有给以单独命名的必要了，"楷书"一词于是乎成立。

楷书的发展

楷书既然是从隶书而来，早期带有隶书的痕迹是必然的。书法史上公认的第一个楷书大家是钟繇，钟繇的楷书无论是用笔和结体都很明显地跟后世流行的楷书有别。结体扁方是汉隶的特点，而钟繇的楷书结体也是扁方的，这跟后世楷书通常结体正方是不一样的。钟繇的中锋用笔，力不外露，没有锋芒，显得质朴厚实，这也是承汉隶而来，很为后世一些有复古癖的书家、学者所称赞。

楷书的成熟或者说摆脱隶体，而显出一种"现代"的美感，是在"二王"（尤其是"大王"王羲之、"小王"王献之的贡献则主要在行书的发展上）手中完成的。这里说"现代"，当然是用今天的话来加以比况，古人则把它叫做"脱古入今"，如诗歌之从古体变为近体。王羲之的楷书，结体不再扁方而改为正方，用笔则不全用中锋，而时带偏锋，偶露锋芒，点画的姿态也比钟繇丰富，有一种富丽华贵的感觉，因而也就更适合当时门阀士族的审美趣味。前人每说王羲之的字有龙凤之姿，所谓"龙跳天门，虎卧凤阙"，就是指它华美的一面。也有些略带贬义的评语，如韩愈说"羲之俗书趁姿媚"，其实也道出了王羲之书法脱古入今，为大众所喜好。王羲之的书法是"古"与"今"之间的一道分水岭，他的贡献是划时代的，王羲之以前的中国书法是一种面貌，王羲之以后的书法就是另外一种面貌了。王羲之所以被称为"书圣"，不仅仅是因为他的字写得特别好、特别漂亮，其深层原因其实是在这里。

晋末到隋朝，士大夫喜好书法的风气没有变化，但热点在行草，"小王"似乎比"大王"更吃香。直到唐朝，楷书才迎来自己的鼎盛时期。有唐三百年，真可谓名家辈出，群星璀璨。初唐有欧阳询、虞世南、陆柬之、褚遂良、薛稷，盛唐有李邕、颜真卿，晚唐有柳公权。尤其是欧、褚、颜、柳，对后世影响巨大，欧的劲峭，褚的遒丽，颜的雄壮，柳的劲挺，几乎达到了正楷所能达到的各种境界的极致。

也许正是因为唐的正楷发展得太充分了，以后宋元明清正楷都几乎很难超越唐朝所到达的高度。整个宋朝正楷几乎没有什么大家，"宋四家"苏、黄、米、蔡都是行书压过楷书。直到宋末元初才出了一个赵孟頫。赵孟頫的书法，尤其是正楷，由唐返晋，在唐代诸家之外，另开雍容娴雅的新境界，成为正楷的最后一座高峰。赵是宋朝的宗室，却在元朝做官，有些迂腐的理学家因此而发诛心之论，批评赵的书法骨格不高，其实是没有多少道理的。赵孟頫的正楷书风沾丐明清两代，在文徵明、董其昌、王文治、成亲王（爱新觉罗·永瑆）等人的身上都可以看到赵孟頫的影响。

清朝的书坛正如清朝的学术，都有一股盘点古董而集其大成的风气，所以篆书、隶书、北碑都取得很大的成就，盖过明朝、元朝、宋朝，甚至唐朝。但在楷书方面实在没有多少大家，相对突出的是钱沣、成亲王与何绍基。成亲王主要是学从赵孟頫和欧阳询，而钱沣与何绍基的底子则显然是颜真卿。

习楷之要

自秦始皇"书同文"以后，汉字的正体（即一个时代规范谨严、统一通行的字体，也叫正书）经历了三次变化，第一次是篆书，第二次是隶书，第三次是楷书。楷书汉末产生，东晋成熟，是中国书法中最正式、最规范的字体，其重要性不言而喻。篆书和隶书基本上是一种历史的残留，只是因为某种特殊的用途（如印章、匾额）才被保留下来。行书和草书则是楷书的非正式体，用于手写，基本上不用于书籍印刷。而且写行书和草书必以楷书为基准，尤其是行书，基本上是在楷书的基础上加一些连笔和一些更为灵活的运笔方法而成。草书稍微复杂一点，除了行楷之外，尚有若干章草与篆书的笔意。苏轼说："真（即楷）如立，行如行，草如走。"要能行（即今天的走）、走（即今天的跑），必先能立稳站直，没有人可以在立不稳站不直的情形下而行得好跑得快的。所以学书法宜从楷书入手。

较之篆书和隶书，楷书的笔法（或说运笔方式），亦即古人所说的"用笔"，可说是丰富成熟的。有些对书法不太了解的朋友，看到篆书就佩服得不得了，其实篆书的笔法是相对简单的，变化较少，它对一般人的震撼不过是来源于陌生。你只要把那些字形结构搞清记住，其余并没有什么奥妙之处。隶书则是楷书的前身，它比起篆书，用笔已经丰富许多，但同楷书相比，则又相对简单。前文讲永字八法，我已经做了许多分析，这里就不再重复。其实永字八法也还没有穷尽楷书的笔法，例如右挑法（如"乙"字下笔）、戈法（如"戈"

13

字第二笔）等，永字八法中都没有提到。如果我们能熟练地掌握楷书的各种笔法，写起行草来就没有多大困难了。反之，如果楷书没有练好，就去写行书、草书，很容易在用笔上露出破绽来。今天有不少朋友楷书的基本功不够，结果他们写起行草来就只好在字的大小、粗细、正斜以及章法和布白上下功夫，一眼看去，错落横斜，也颇有气势，但如果一个字一个字挑出来看，尤其是一笔一笔拆开来看，往往就毛病甚多，很不耐看了。

所以练习书法宜从楷书入手，尤其是今天我们教青年学生写字。接下来的问题是，楷书有那么多家，我们学楷书从哪一家学起呢？有的主张从颜体入手，说这样会骨格端庄；也有的主张从欧体入手，说这样结构谨严，并且接近隶体，有古意；也有的主张从柳体入手，说这样笔力挺拔；当然也有主张从赵体入手。每一种主张都有自己的道理。我也常常碰到青年学生问我这样的问题，我的回答与以上诸家不同，我总的主张是学古人古帖，而不取今人今帖。至于哪一家，则颜柳欧赵等均无不可，但要选自己性之所近者学起。也就是把各家的字帖都拿来看一看，你喜欢哪一家就从哪一家学起。因为人的个性不同，审美取向不同，一看就喜欢的必然是跟自己天性最接近的，因而也就是比较容易上手和学好的。等到这一体写得基本上有把握了，再广泛临摹其他各家，汲取各家所长，而后形成自己的风格。让我录清代书评家梁巘《评书帖》中一段话概括此意并结束此篇："学欧病颜肥，学颜病欧瘦，学米病赵俗，学董病米纵，复学欧、颜诸家病董

弱，初时好以浅泥薄古人，及精深贯通，始知古人各据神妙，不可攀跻。"

唐翼明
华中师范大学特聘教授
华中师范大学国学院院长
华中师范大学长江书法研究院院长

目　录

《荐季直表》书法点画表现出了两大意义：一是成就了楷书的基本法度，后来的八法笔画，在此俱已出现，基本完成了隶、楷嬗递这一书法史上的大变革；二是无法至法，点画随心所欲出人意料，用笔正侧兼取神出鬼没，极变化之能事，使书写向着实用兼艺术的方向演变发展。

字间距离的压缩与行间距离的加大，使其纵势更加显著。这种纵向取势的字形结构，从王羲之楷书开始定形，并逐渐成为中国书法楷书学习的典范样式。

推向了一个历史峰巅。《颜勤礼碑》就是这一段辉煌历史变革盛典孕育出的一颗璀璨明珠。

但其大小错落的组合方式又让我们体验到作者尽可能小心翼翼地消解了前者所产生的呆板等种种不利因素。

图版说明 ／ 287

壹

《荐季直表》：幽深无际，古雅有余

〔三国魏〕钟繇

张金梁 / 文

钟繇《荐关内侯季直表》

臣繇言：臣自遭遇先帝，忝列腹心，爰自建安之初，王师破贼关东，时年荒谷贵，郡县残

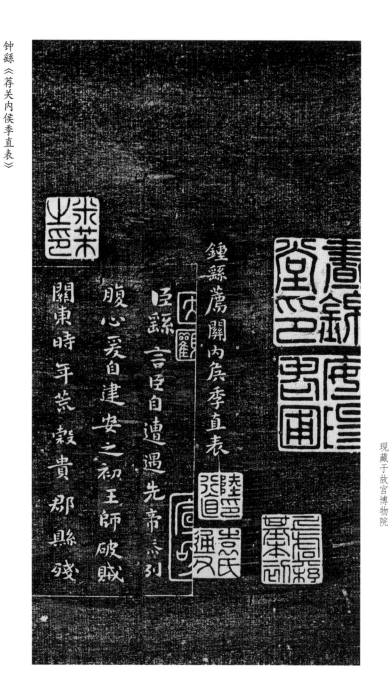

〔三国魏〕钟繇《荐季直表》（《真赏斋帖》本），现藏于故宫博物院

毁，三军馈饷，朝不及夕。先帝神略奇计，委任得人。深山穷谷，民献米豆，道路不绝。遂使强敌丧胆，我众作气。旬月之间，廓清蚁聚。当时实用故山阳太守、关内侯季直之策，克期成事，

不差豪发。先帝赏以封爵，授以剧郡。今直罢任，旅食许下，素为廉吏，衣食不充。臣愚欲望圣德，录其旧勋，矜其老困，复俾一州，俾图报效，直力气尚壮，必能夙夜保养人

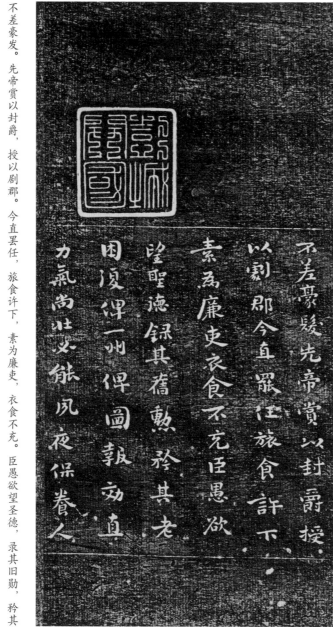

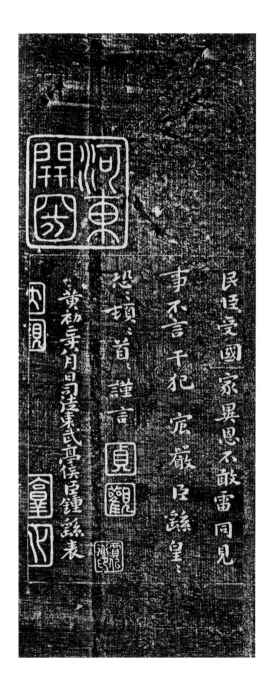

民。臣受国家异恩，不敢雷同，见事不言，干犯宸严。臣繇皇恐皇恐！顿首顿首！谨言。

黄初二年八月日，司徒、东武亭侯臣钟繇表。

5

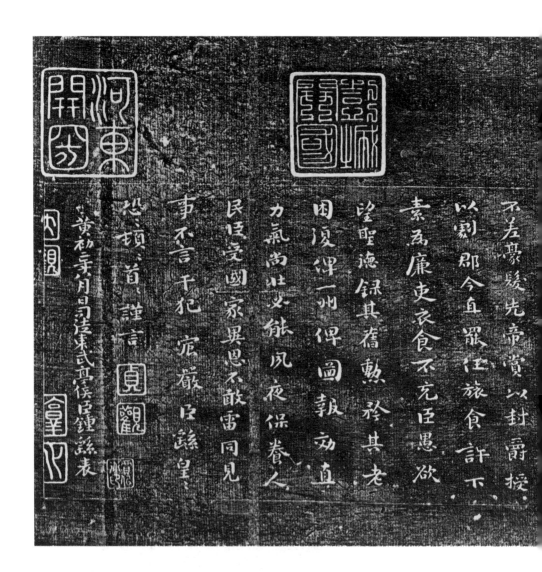

不差謬發先帝賞以封爵授

以劉郡今直罷任旅食許下

素為廉吏衣食不充臣愚欲

隆聖德録其舊勳矜其老

困復俾一州俾圖報効直

力氣尚壯必能夙夜保養人

民臣受國家異恩不敢雷同見

事不言干犯宸嚴臣絲皇

恐頓首謹言

黃初二年月日司徒東武亭侯臣鍾繇表

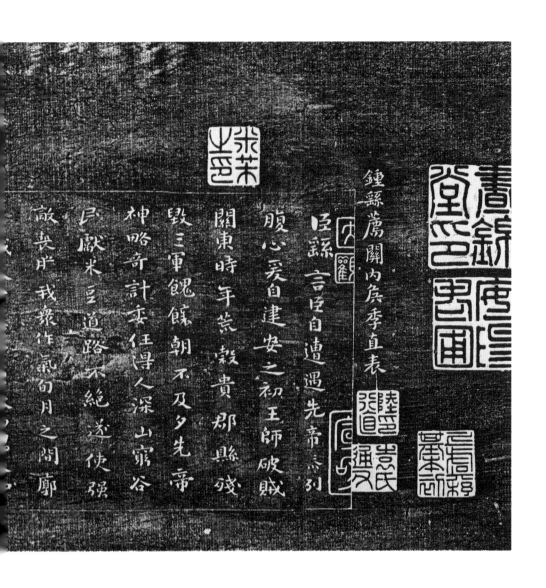

敢喪亡於我眾作氣百月之間廓
已獻米豆道路不絕逆使強
神略奇計委任得人深山窮谷
斃三軍餽餉朝不及夕先帝
關東時年荒穀貴郡縣殘
腹心受自建安之初王師破賊
臣繇言臣自遭遇先帝忝列
鍾繇薦關內侯季直表

〔三国魏〕钟繇《荐季直表》（《真赏斋帖》本）

魏晋时期，字体发展迅速，书法大家辈出，钟繇傲然挺立，独树一帜，北宋朝廷编写的《宣和书谱》将其称为"正书之祖"，《荐季直表》作为钟繇的代表性作品之一，备受世人关注。

　　钟繇（151—230），字元常，颍川长社（今河南长葛东北）人，汉末以举孝廉入仕途，官至尚书仆射，封东武亭侯。曹魏建立，官拜太尉，继迁太傅，位列三公。钟繇饱读经书，尤工书法，影响颇大。

　　钟繇书法作品流传较少，传世者有《宣示表》《荐季直表》《贺捷表》《调元表》《力命表》及《还示帖》《丙舍帖》《白骑帖》《常患帖》《雪寒帖》《长风帖》等。王壮弘在《艺林杂谈》中认为，这些作品大都为后人临摹而成，"最可信的应该说是《荐季直表》，此表不仅点画古朴，字法奇古，笔墨间没有一点晋代以后的习气，而且流传有绪"。此一论说得到了大多数人的认同。

　　《荐季直表》出现世间较晚，元代陆行直获得此帖后才公之于

世。陆氏跋之曰："繇《荐季直表》真迹，高古纯朴，超妙入神，无晋、唐插花美女之态。上有河东薛绍彭印章，真无上太古法书，为天下第一。予于至元甲午，以厚资购得于方外友存此山。"（赵琦美《铁网珊瑚》）由此可知，陆氏是从存此山处购得。存此山是由宋入元的僧人，号性常子，米芾《宝章待访录》手稿曾被其收藏，他是从哪里获取《荐季直表》的已不得而知。陆氏得到《荐季直表》后遍示诸友，毕良、郑元佑、袁泰等人亦为之题跋，定为真迹而赞美有加。该卷明时曾为金阊城西张氏所有，后辗转到沈周手中，继被华夏购藏，并刻入《真赏斋帖》。时权相严嵩喜爱书画，有势力者购去献之讨好，严氏家败，该卷收入内府，不久为一锦衣卫头领所有，后被王世贞获得。到清朝康熙时，为梁清标珍藏之物，继而转手年羹尧。雍正四年（1726），年羹尧获罪自尽，家产入官，《荐季直表》收入清内府，乾隆刻《三希堂法帖》列为卷首。咸丰十年（1860）英法联军入侵中国，火烧圆明园，《荐季直表》被英军掠去，卖给广东孔广陶，后被安徽裴景福访购，著录于《壮陶阁书画录》。不久被盗，被埋入土中腐烂而毁。幸存一传真照片，为王壮弘所得，于1984年末影印发表于《书法》杂志，世人才得以看到这一珍贵墨迹的"庐山真面目"。

关于《荐季直表》的真伪，众说纷纭。元人及明贤李应祯、吴宽等皆认为是钟繇真迹，而祝允明、都穆则不以为然。之后，张丑、徐用锡、孙承泽等怀疑有加，定为唐摹或唐、宋人伪造。主要理由有

四：一是钟繇如此重要之作品，元之前没有记载，米芾经多见广，其《书史》对此只字未提；二是落款"黄初二年八月日，司徒、东武亭侯臣钟繇表"，《魏志》中没记载钟繇曾官司徒；三是卷中收藏印不少为伪作；四是书法风格与《宣示表》等不太一致。肯定者辩驳亦振振有词，孙鑛《书画跋跋》曰："第考诸跋中来历，即始于陆行直，以前不著所自，好事者疑寥寥唐、宋间，亦是见知律。然笔法自妙，不应以耳闻疑目见。若以年衔为驳，则史传所记，主在大政迹不谬，区区履历，非所经意。且此等处极易错，不足为据，伪作者撼史事妆饰固不难耳。季直事陈寿《志》不载，书法创出事，创出正可定为真也。米颠阅书白首，无魏遗墨，语见《书史》。米芾印果似蛇足，然安知非作《书史》后得睹此，不及增入；又安知非以'宝晋'故，妒魏迹，如刘泾不信世有晋帖耶？若贞观、淳化、宣和、大观四印，则的为伪作无疑。且陆跋止称有河东薛绍彭印章，则此外诸印皆至正以后所增耳，蛇足又岂独一颠哉！"孙氏不惜笔墨极力以证其真。关于钟繇官职问题，明代文学家王世贞《弇州山人四部稿》云："黄初二年司徒东武亭侯，盖是时华歆辞疾，繇实转司徒，四年迁太尉，而歆复代之，史有脱漏故耳。二者实可相证，因记于此。"清代王澍《竹云题跋》也认为："史书往往多误失实，此或史误亦未可定。"在缺少有力资料证明的情况下，争论者只能靠推理说话，故各执一端，难成定论。我们认为，除了文献记载外，更重要的是要看书法本质问题，孙鑛提出"不应以耳闻疑目见"，很有道理。《荐季直表》纸墨奇古，笔

法深沉，生动自然，书法全从隶书化出，非常符合钟繇书法精神。若非真迹，亦是高级摹本，其书法艺术价值之重要，不言而喻。

《荐季直表》原件纸本，内芯12.6厘米，长44厘米，19行，共214字。由于墨迹本不易见到，世人对《荐季直表》的认识，大都来源于刻帖，以《真赏斋帖》和《三希堂法帖》影响为大。前者是文徵明父子按原貌摹勒上石，点画字形逼真，气度神韵犹存。后者将19行改为11行，变换了原来的章法；字之点画描摹精致准确，然失之浑厚，格调稍逊。

人们对《荐季直表》之真伪或有分歧，但对其书法艺术水平大都赞不绝口。唐代张怀瓘在《书断》谓钟繇"真书绝世，刚柔备焉。点画之间，多有异趣，可谓幽深无际，古雅有余"。《荐季直表》除符合这些特点，王澍在《竹云题跋》中还认为"此表在《贺捷表》后，益更精微，益更淡古，盖其晚年融释脱落，渣滓尽去，清虚真味有如此也"。今结合《荐季直表》墨迹，对其书法特色加以讨论。

胡肥钟瘦

南朝宋羊欣在《采古来能书人名》载：钟繇、胡昭同学书于刘德昇，"而胡书体肥，钟书体瘦"。故有人将"瘦"变成判别钟书的标准，岂不知"肥""瘦"是相对而言。梁武帝《观钟繇书法十二意》云："元常谓之古肥，子敬谓之今瘦。"董逌在《广川书跋》则曰：

"书至瘦硬，似是逸少迥绝古人处。"由此可知，钟繇书法比胡昭书体瘦，但比"二王"书体肥。众所周知，传世的《宣示表》为王羲之临本，必然带有王书瘦硬特点，《荐季直表》比之有些点画字形较肥，正符合钟书特点。有人用《荐季直表》有肥笔来否定其为钟氏字迹，不过此论证太过于简单浅薄了。

天然第一

南朝梁庾肩吾在《书品》中曰："张工夫第一，天然次之。""钟天然第一，工夫次之。""天然"在此当有两层含义：一是指书家的天资，二是指书作的自然状态。"工夫"是指临池投入的时间及获得的传统规矩。工夫具有可操作性，而天然含有与生俱来的元素，难以被人为改变，显得尤为可贵，高不可攀。张芝终生布衣，以书为乐，其工夫之深是他人难以企及的；而钟繇大半生在朝廷为官，临池时间要受限制，但优秀的天赋使其对书法有特深的感悟，故"三体书"皆善，而为世所重。一般而言，工夫深者，尤显精微；天然胜者，重在神情。《荐季直表》书法不以规矩称能，点画信手为之，落笔皆为佳构，生动自然，意趣无限，令人浮想联翩，赞叹不已。

古朴茂密

《荐季直表》之书多存隶法，故显得古雅拙朴，清代文学家刘熙载在《书概》所云："正、行二体，始见于钟书，其书之大巧若拙，

后人莫及，盖由于分书先不及也。"此论述非常精辟，钟书用笔直率，结构天成，保持着自然本色。当然质朴的后面更需要高超的天赋和深厚的功力作为支撑，如此方能使书法成为浑金璞玉，不然便会变成糟糠朽木。南朝梁萧衍在《古今书人优劣评》谓钟繇书"行间茂密，实亦难过"。"茂密"一般解释为点画美茂而笔意完密。清代书法家包世臣的《艺舟双楫》则认为："太傅茂密，右军雄强。雄则生气勃发，故能茂；强则神理完足，故能密。是茂密之妙已概雄强也。"包世臣将雄强寓于茂密涵盖之中，大大增加了茂密的内涵，以此视《荐季直表》书法，便会感到无不默契。

笔短意长

黄庭坚《山谷题跋》云："索征西笔短意长，诚不可及。"用此语评价《荐季直表》书法非常恰当。所谓"笔短意长"，是说笔墨简约而意趣悠远。《荐季直表》书法，用笔简约自然，全以神行。由于结体宽扁，除横画有较长者外，其他点画大都笔墨收敛，竖画及字之下部撇捺，大都长度缩短，甚至有很多横竖撇捺用点代之，圆润之点如形状各异的宝石，点缀着锦绣篇章；更多的点落笔爽快、出锋敏捷，如燕子点水，波纹微妙。可贵的是，用笔简约和点画的收敛，不但没有使书法显得委琐拘谨，反而产生出了闲雅隽永、回味无穷的效果。

羊欣在《采古来能书人名》中曰："钟有三体。一曰铭石之书，

最妙者也；二曰章程书，传秘书、教小学者也；三曰行狎书，相闻者也。三法皆世人所善。"实际上，钟繇的"三体书"是通用隶书关照下的三种不同应用书写形式。《荐季直表》是章程书（正书、真书），必然受到隶书影响，此表可能是上奏之稿本，所以书写较为轻松随意，加入了不少"行狎书"笔意，当时的办公用字，可能大都如此。如出土的吴国简牍中的不少文字（图一），与此非常相近。

《荐季直表》的用笔非常灵活多变，除晋、唐后特重的中锋、藏锋用笔外，还出现了较多的侧锋、露锋，因此整部书法作品显得变化丰富，气象万千。

横画书写有起收藏锋者，大多长横皆用此法；有尖笔斜入回锋收笔者，较短的横或右边结构单位的横多用之；有尖笔直入提笔出锋者，诸多短横皆如此处理。整体上看，横画因字取势花样百出，一般多左下方侧锋落笔，横画起笔右尖上翘，特色独具。

竖画较短，这是由字形体势宽扁造成的，然变化多端：或藏锋圆劲似玉箸，或侧锋竖抹厚重像立石；有时上细下粗如悬胆，偶尔竖末变撇如镰钩，亦不乏将竖变为点者，可谓极变化之能事。

撇有藏锋起笔掠出者，有直撇如竖者，有尖起弯行似弦月者，有缩短如点者，形态各异，丰富多彩。

捺笔主要分为两种：长捺行笔较直，犹如横画，出锋向右上提起，颇显隶意；短捺多尖笔直入，按笔渐行，提笔出锋，或重或轻，简捷爽快，颇多婉转。

图一　《奏许迪卖官盐》木牍（吴简，局部）

横折竖的书写特点尤为明显，较多横后用笔搭锋直下；有时稍加横势不作转笔，直接写竖形如弯撇，从隶草借鉴而来，非常奇妙。

隶书无钩，《荐季直表》书法仍存旧法，故不少以撇、捺代钩者。即出钩亦不长，如春树萌芽；有时则省略不钩，变化莫测，出人意料。

点的变化最多，用笔圆润、方向各异的瓜子点，令人眼花缭乱；更多的是尖笔直入按后顺势提起，八面出锋，花样百出。值得一提的是，有时将其他笔画化为点，给整个章法增加了灵气和活力。

总之，《荐季直表》书法点画表现出了两大意义：一是成就了楷书的基本法度，后来的八法笔画，在此俱已出现，基本完成了隶、楷嬗递这一书法史上的大变革；二是无法至法，点画随心所欲出人意料，用笔正侧兼取神出鬼没，极变化之能事，使书写向着实用兼艺术的方向演变发展。

《荐季直表》整体上看为章程书，然而点画结构上受其他书体的影响比较明显。如"言、安、老、直、顿"等字之长横，"臣、困、图、壮、自"等字之短竖，"破、献、用、廉、录"等字之粗撇，无不蕴含着隶书之笔意（图二）；再如"神、时、郡"等字之横折，"繇、爱、任、授、爵"等字之顶上撇皆变为横，"月、荒、残、清、故、阳、事"等字的结构形态，又具有简牍隶草神韵（图三）。

更为让人品味不已的是，行书的连笔法在此帖中运用较多。有横竖相连者，如"臣、差"等字，有横横相连者，如"事、望、勋"等字，有撇横相连者，如"年、不、先、气"等；点与点间的相连形式

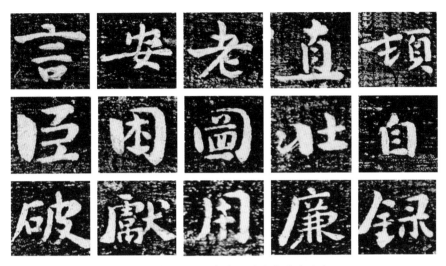

图二　《荐季直表》中蕴含隶书笔意的字

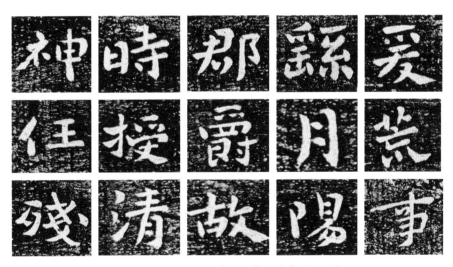

图三　《荐季直表》中具有简牍隶草神韵的字

则更多，不一而足。

若从偏旁部首上看，有不少完全是行书化的形式，如金字旁、反文旁、言字旁、竹字头、王字底、火字底、贝字底等，点画或省或连，与行书无异。特别是将"口"字化为两点，如"郡、图、同、事、严、谨、司"等字；双立人化为一点一弯竖，如"得、德、复、徒"等字；还有"阳"字的左耳的简化，当受章草的影响所致。也就是说，《荐季直表》之书法，将真书的体势、隶书的气度、行草书的灵动集于一身，令人叹为观止。

《荐季直表》虽然字取横势，但行气十足，且有韵律美和节奏感，如第一行"臣繇言"三字颇大，"臣自"颇小；"遭遇"较大，"先帝"稍小，"忝列"最小。这种美感不是设计出来的，而是作者凭感觉自然显露于笔端，所以大字与小字虽然差别很大，但感觉却非常和谐。梁武帝谓钟繇书"如云鹄游天，群鸿戏海"，形容得非常到位。"云鹄""群鸿"指字的动态意趣，"戏海""游天"指行气章法。《荐季直表》之字笔疾势横，行间宽绰，如展翅云霄的飞鹄，随着翅膀的起伏，在天空中时伸时缩，忽大忽小，然而仍不忘其行列的整齐一致。再看整体章法中，字的大小动静不一，如辽阔的海面上，有一群鸿雁嬉戏，或展翅慢飞，或侧身戏浪，或遨游水中，境界无限，妙不可言。

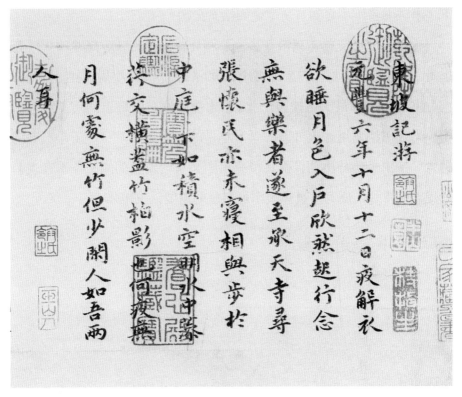

图四　〔明〕祝允明《东坡记游》（局部）

　　《宣和书谱》谓钟繇书"备尽法度，为正书之祖"。自《荐季直表》面世后，人们将此帖视为学习钟繇书法的最佳门径。明代徐渭《评字》谓"倪瓒书从隶入，辄在钟元常《荐季直表》中夺舍投胎，古而媚，密而散"。明代善小楷的祝允明（图四）、王宠、张瑞图、黄道周、王铎等，皆深受钟繇影响，与《荐季直表》的出现不无关系，故王世贞在《钟太傅〈荐季直表〉》中云："自华氏之刻行，而天

下之学钟书者，不复知有《淳化阁帖》矣。"

后来，乾隆帝刻《三希堂法帖》将其置于帖首，乾隆跋曰："《荐季直表》尤高古淳泊，盖钟书全以隶法行之，非规规楷画也。'二王'书法千古称最，悉瓣香于此。"此番评价在书坛上产生了巨大影响。当代书法发展如火如荼，学习小楷的人对魏晋时钟、王小楷颇为钟爱。特别是质朴生动，既具传统法则又有创新空间的《荐季直表》，最受人们青睐，成为后世热衷学习书法的重要法书范本。

贰

《黄庭经》：怡怿虚无，舞鹤游天

〔东晋〕王羲之

曹建 / 文

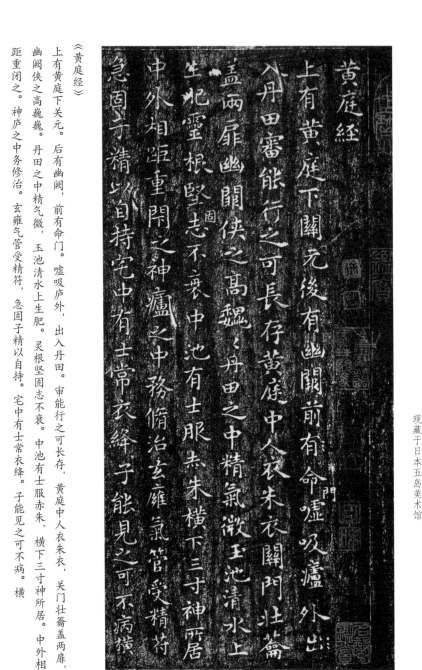

《黄庭经》

上有黄庭下关元。后有幽阙，前有命门。嘘吸庐外，出入丹田。审能行之可长存，黄庭中人衣朱衣，关门壮籥盖两扉，幽阙侠之高巍巍。丹田之中精气微，玉池清水上生肥。灵根坚固志不衰。中池有士服赤朱，横下三寸神所居。中外相距重闭之。神庐之中务修治。玄雍气管受精符，急固子精以自持。宅中有士常衣绛。子能见之可不病。横

理長尺約其上子能守之可無恙呼嗡廬間以自償保守
窥堅身受慶方寸之中謹蓋藏精神還歸老復壯侠
幽關流下竟養子玉樹不可杖至道不煩不旁迕
靈臺通天臨中野方寸之中至關下玉房之中神門户
既是公子教我者明堂四達法海源真人子丹當我前
三關之間精氣深子欲不死脩崑崙絳宮重樓十二級
宮室之中五采集赤神之子中池立下有長城玄谷邑長
生要眇房中急棄捐淫欲專守精寸田尺宅可治生繫

理长尺约其上。子能守之可无恙。呼吸庐间以自偿。保守完坚身受庆。方寸之中谨盖藏。精神还归老复壮。侠以幽阙流下竟。养子玉树不可杖。至道不烦不旁迕。灵台通天临中野。方寸之中至关下。玉房之中神门户。既是公子教我者。明堂四达法海源。真人子丹当我前。三关之间精气深。子欲不死修昆仑。绛宫重楼十二级。宫室之中五采集。赤神之子中池立。下有长城玄谷邑。长生要眇房中急。弃捐淫欲专守精。寸田尺宅可治生。系

子长流志安宁。观志流神三奇灵。闲暇无事心太平。常存玉房视明达。时念大仓不饥渴。役使六丁神女谒，闭子精路可长活。正室之中神所居。洗心自治无敢污。历观五藏视节度。六府修治洁如素。虚无自然道之故。物有自然事不烦垂拱无为心自安。体虚无之居在廉间。寂寞旷然口不言。恬淡无为游德园。积精香洁玉女存。作道忧柔身独居。扶养性命守虚无。恬淡无为何思虑。羽翼以成正扶疏。长生久视乃飞去。五行

参差同根节。三五合气要本一。谁与共之升日月。抱珠怀玉和子室。子自有之持无失。即得不死藏金室。出月入日是吾道。天七地三回相守。升降五行一合九。玉石落落是吾宝。子自有之何不守。心晓根蒂养华采。服天顺地合藏精。七日之奇五连相合，昆仑之性不迷误。九源之山何亭亭。中有真人可使令。蔽以紫宫丹城楼。侠以日月如明珠。万岁昭昭非有期。外本三阳神自来。内养三神可长生。魂欲上天魄入渊。还魂反魄道自然。旋玑悬珠

环无端。玉石户金簮身完坚。载地玄天回乾坤。象以四时赤如丹。前仰后卑各异门。送以还丹与玄泉。象龟引气致灵根。中有真人巾金巾。负甲持符开七门。此非枝叶实是根。昼夜思之可长存。仙人道士非可神。积精所致为专年。人皆食谷与五味。独食大和阴阳气。故能不死天相既。心为国主五藏王。受意动静气得行。道自守我精神光。昼日照照夜自守。渴自得饮饥自饱。经历六府藏卯酉。转阳之阴藏于九。常能行之不知老。肝之

為氣調且長 羅列五藏生三光上合三焦道飲醬漿我
神魂魄在中央隨鼻上下知肥香立於懸膺通明堂
伏於玄門候天道近在於身還自守精神上下關分
理通利天地長生道七孔已通不知老還坐陰陽天門
候陰陽下于嚨喉通神明過華蓋下清且涼入清冷
淵見吾形期成還丹可長生還過華池動腎精立於明
臨丹田將使諸神開命門通利天道至靈根陰陽
列布如流星肺之為氣三焦起上服伏天門候故道闚

为气调且长。罗列五藏生三光。上合三焦道饮酱浆。我神魂魄在中央。随鼻上下知肥香。立于悬膺通明堂。伏于玄门候天道。近在于身还自守。精神上下关分理。通利天地长生道。七孔已通不知老。还坐阴阳天门候阴阳。下于咙喉通神明。过华盖下清且凉。入清冷渊见吾形。期成还丹可长生。还过华池动肾精。立于明堂临丹田。将使诸神开命门。通利天道至灵根。阴阳列布如流星。肺之为气三焦起。上服伏天门候故道。窥

27

視天地存童子調和精華髮齒顏色潤澤不復白
下于嚨喉何落落諸神皆會相求索下有絳宮紫華
色見在華蓋通神盧專守心神轉相呼觀我諸神辟
除耶脾神還歸依大家至於胃管通虛無閑塞命門
迎玉都壽專萬歲將有餘脾中之神舍中宮上伏命
閑谷明堂通利六府調五行金木水火土為王日月列宿
張陰陽二神相得下玉英五藏為主腎最尊伏於大陰

视天地存童子。调和精华理发齿。颜色润泽不复白。下于喉咙何落落。诸神皆会相求索，下有绛宫紫华色，隐在华盖通神庐。专守心神转相呼。观我诸神辟除耶。脾神还归依大家。至于胃管通虚无。闭塞命门如玉都。寿专万岁将有余。脾中之神舍中宫。上伏命门合明堂。通利六府调五行。金木水火土为王。日月列宿张阴阳。二神相得下玉英。五藏为主肾最尊。伏于大阴

成其形。出入二窍舍黄庭。呼吸虚无见吾形。强我筋骨血脉盛。恍惚不见过清灵。恬淡无欲遂得生。还于七门饮大渊。还于七门饮大渊。五味皆至开善气还。常能行之可长生。永和十二年五月廿四日五山阴县写。

急致灵根中有士常衣绛子能见之可不病横理长尺约其上子能守之可无恙呼翕庐外以自偿保守完坚身受庆方寸之中谨盖藏精神还归老复壮侠以幽阙流下竟养子玉树令可壮至道不烦不旁迕

灵台通天临中野方寸之中至关下玉房之中神门户既是公子教我者明堂四达法海员真人子丹当我前三关之中精气深子欲不死修昆仑绛宫重楼十二级宫室之中五气集赤神之子中池立下有长城玄谷邑长生要眇房中急弃捐淫欲专守精寸田尺宅可治生系子长流心安宁

观志游神三奇灵闲暇无事心太平常存玉房神明达时念大仓不饥渴役使六丁神女谒闭子精路可长活正室之中神所居洗心自治无敢污历观五藏视节度六府修治洁如素虚无自然道之固物有自然事不烦垂拱无为心自安体虚无之居在廉间寂寞旷然口不言

恬淡无欲遂得生还重衣服气玄虚气出入二窍舍黄庭呼吸虚无见吾形强我筋骨血脉盛恬淡闭视内自明三十六咽玉池生自衣紫衣飞罗裳子能修之可长存履践天地夫童子调和精华理发齿颜色润泽不复白下于咙喉何落落诸神皆会相求索下有绛宫紫华色

隐在华盖通六合专守诸神转相呼观我神明辟诸邪脾神还归是胃家耽养灵根不复枯闭塞命门如玉都寿传万岁将有余脾中之神舍中宫上伏命门合明堂通利六府调五行金木水火土为王日月列布设阴阳两神相会化玉英子若遇之升天汉

泥丸百节皆有神脑神精根字泥丸发神苍华字太元眼神明上字英玄鼻神玉陇字灵坚耳神空闲字幽田舌神通命字正伦齿神崿锋字罗千一面之神宗泥丸泥丸九真皆有房方圆一寸处此中同服紫衣飞罗裳但思一部寿无穷非各别住俱脑中列位次坐向外方所存在

心神丹元字守灵肺神皓华字虚成肝神龙烟字含明翳郁导烟主浊清肾神玄冥字育婴脾神常在字魂停胆神龙曜字威明六府五藏神体精皆在心内运天经昼夜存之自长生

肺部之宫似华盖下有童子坐玉阙七元之子主调气外应中岳鼻齐位素锦衣裳黄云带喘息呼吸体不快急存白元和六气神仙久视无灾害用之不已形不秽

心部之宫莲含华下有童子丹元家主适寒热荣卫和丹锦飞裳披玉罗金铃朱带坐婆娑调血理命身不枯外应口舌吐五华临绝呼之亦登苏久久行之飞太霞

肝部之宫翠重里下有青童神公子主诸关镜聪明始肝气周还终无端肺之为气三焦起开通利天道至灵根阴阳列布如流星肝气周还终无端

永和十二年五月廿四日五山阴县写

〔东晋〕王羲之《黄庭经》（赵孟𫖯旧藏心太平本）

王羲之（303—361），东晋书法家，字逸少，琅邪临沂人（今属山东）。官至右军将军，人称"王右军"，被誉为"书圣"。他在书法上的重要贡献，是能够在继承传统的基础上，转益多师，进一步使楷书摆脱隶书的影响，革新和发展行书、草书，使后世楷、行、草诸体都有可资效法的典范。梁武帝萧衍评价"王羲之书，字势雄逸，如龙跳天门，虎卧凤阙，故历代宝之，永以为训"。唐太宗高度赞扬王羲之书法："详察古今，研精篆素，尽善尽美，其惟王逸少乎！观其点曳之工，裁成之妙，烟霏露结，状若断而还连；凤翥龙蟠，势如斜而反直。玩之不觉为倦，览之莫识其端。心摹手追，此人而已，其余区区之类，何足论哉！"《黄庭经》为其小楷代表作之一。

　　东晋存崇道之风，王羲之信奉道教，这在书法史上多有记载，文史界研究更为深入。

　　东晋时代，家族观念突出。当时最为著名的书法家族有琅邪王

氏、陈郡谢氏、颍川庾氏、高平郗氏，合称"四大家族"。学习书法主要是家学样式传承，宗教信仰也是如此。

陈寅恪在其《天师道与滨海地域之关系》中说：

> 东西晋南北朝之天师道为家世相传之宗教，其书法亦往往为家世相传之艺术，如北魏之崔、卢，东晋之王、郗，是其最著之例。旧史所载奉道世家与善书世家二者之符会，虽或为偶值之事，然艺术之发展多受宗教之影响，而宗教之传播，亦多倚艺术为资用。

由此可知，王羲之的道教信仰既来源于自家家传，也与其岳父家家世相传的书法传承密不可分。在宗教与艺术的相互生发上，王羲之可谓典型代表。《晋书·王羲之传》记载其退隐之后，与会稽当地名士游山玩水，弋钓为乐，还与道士许迈等人在深山修炼，炼丹服食，"采药石不远千里，遍游东中诸郡，穷诸名山，泛沧海，叹曰：'我卒当以乐死'"。相比于王羲之痴迷的道教的修炼，书法在王羲之的晚年生活中似乎已经退居其后了。

受王羲之崇奉道教的深切影响，其子王凝之、王献之等信奉道教的热情有过之而无不及，二人也都因过于迷恋道教而早逝。王凝之痴迷道教，在他任会稽内史期间，孙恩派兵攻打会稽。手下纷纷请战，他不予理睬，转身进入静室请祷，出来对手下说："吾已请大道，许鬼兵相助，贼自破矣。"结果，在毫无设防的情况下，孙恩轻而易举地攻

破城池，王凝之被杀。王献之在书法方面与王羲之合称"二王"。王献之的早故，也与其痴迷道教有关。据文献记载，王献之生病以后，不求医延治，而是请道士作法，病情越来越重，尚在壮年便撒手西归。

王羲之父子深深的道教情结，反映了东晋世家大族子孙普遍信奉神仙道教求取长生不老的风气。可以说，道教是王羲之及其家族生活中的重要组成部分。在此基础上，再进一步理解王羲之与《黄庭经》，或许可得一方便法门。

王羲之爱鹅的故事，有很多版本，其中之一为李白所写《王右军》一诗，其诗大意为：山阴县禳村有一道士，养好鹅十余。右军清旦乘小艇故往，意大愿乐，乃告求市易，道士不与，百方譬说不能得。道士乃言性好《道德》，久欲写河上公《老子》，缣素早办，而无人能书，府君若能自屈，书《道德经》各两章，便合群以奉。羲之便住半日，为写毕，笼鹅而归（图一）。

用半日书写换来一群白鹅，传来这段书法史上的佳话，右军往往被描述得很风雅。实际上，据现代学者考证，王羲之除了世人知晓的好鹅，还有好吃鹅肉、好喝鹅汤的饮食习惯。历代对于羲之好鹅的风雅理解似乎从来就没有停止过，鹅形的文房工具随处可见。诗人也多有相关感叹，最有名的是李白那句"山阴道士如相见，应写黄庭换白鹅"。明代书家祝允明《昆山清真观》则曰："仙人示象书仍在，道士无鹅字少求。"

图一 〔明〕陈洪绶《羲之笼鹅图》

《黄庭经》有《上清黄庭内景经》《上清黄庭外景经》《上清黄庭中景经》，其中又以前两者更为知名。世传王羲之所书为《上清黄庭外景经》。关于《上清黄庭外景经》一文的作者，现尚无定论。宋人张君房《云笈七签》载务成子注本以为老子所作："《黄庭经》者，盖老君之所作也。"从历代众多观点来看，陈撄宁《黄庭经讲义》较有说服力："《黄庭》旧有内景外景二篇。《真诰》所指，殆内景篇也。晋王右军有《黄庭经》楷书，历代传刻，以为珍宝，即外景篇也。当右军时代，内景尚未行世，自无所谓外景之名，故右军所写，只称《黄庭》，后人据《真诰》之言，遂滋疑义。盖未知此经原有先后之分，内外之别也。"陈撄宁认为，《上清黄庭内景经》与《上清黄庭外景经》时代不同，但其经义相通、互为补证。关于"黄庭"之本义，务成子认为："黄者，二仪之正色。庭者，四方之中庭。近取诸身则脾为主；远取诸象而天理自会。"陈撄宁解释"黄庭"或许更为准确："脐内空处，即黄庭也。"《黄庭经》就是以"黄庭"为中心的道家修仙学道之法。陈撄宁《黄庭经讲义》从黄庭、泥丸本义入手，分别从"魂魄、呼吸、漱津、存神、致虚、断欲"几个层面讲解《黄庭经》要义：主张通过魂魄合炼修身养心，通过"呼吸""漱津"以存神，而"致虚""断欲"为修炼其身心的基础，较为客观辩证。

关于王羲之是否书写过《黄庭经》，历史上有两种观点。持否定论者有两个证据：一是《黄庭经》之文在王羲之之后才有正式文本；

二是据"羲之换鹅"这一故事较早版本记载，王羲之书写的是《道德经》，而不是《黄庭经》。

就前一点而言，现有文献可以证明王羲之是熟悉《黄庭经》的。有学者研究指出，王羲之与东晋仙道人物魏夫人（魏华存）两家都是"信奉天师道的世家"，王羲之的朋友、魏华存的传人许迈为天师道上清派传人，《黄庭经》正是其所传所信之经典。王羲之与魏、许的关系足以证明其熟悉并书写过《黄庭经》的可能性。就后者而言，王羲之书写《黄庭经》的支持证据更多地来源于其后的文献：南朝梁代道教领袖陶弘景写信给梁武帝就曾提及王羲之书《黄庭经》；褚遂良奉旨清理皇宫收藏，记载有王羲之《黄庭经》六十行；孙过庭在《书谱》中认为王羲之"书《黄庭》则怡怪虚无"；清代有研究者推断李白也应见过皇宫所藏王羲之《黄庭经》；《黄庭经》曾有唐人临本墨迹传世。

与《兰亭序》一样，《黄庭经》的王羲之手书真迹已经无从得见了。不过，历代的《黄庭经》拓本、临本却不少。王羲之《黄庭经》拓本可谓灿若星河，诠释着王羲之书法的接受史。不过，《黄庭经》拓本之间的差异也比较明显，正如董其昌所言："《黄庭经》帖本犹如《兰亭》，肥瘦大小同中有异。"

在诸多传世拓本中，以宋拓、明拓居多。六十行，一千二百余字，行字数约二十字。董其昌以师古斋本（即越州石氏本，图二）为

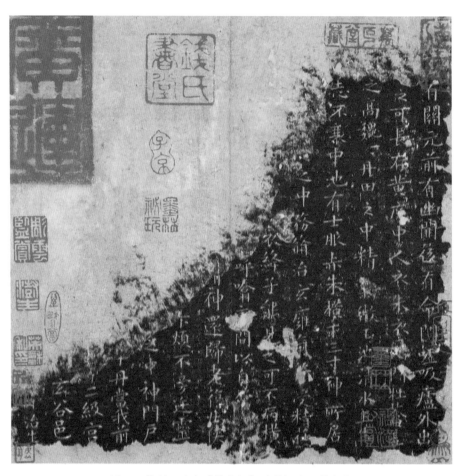

图二　越州石氏本《黄庭经》（墨拓本，局部）

第一。参照仲威《善本碑帖过眼录》的分类，按照字的笔画肥瘦有肥瘦本之别；按照内容的文字多少，起句为"上有黄庭下有关元，前有幽阙后有命门"的为"八字句本"，起句为"上有黄庭下关元，前有幽阙后命门"的为"七字句本"；十六行为"闲暇无事修太平"的称为"修太平本"，十六行为"闲暇无事心太平"的称为"心太平本"（图三）；四十五行"渊"字末笔缺者称为"渊字缺笔本"，四十五行"渊"字末笔未缺者称为"渊字不缺本"；五十四行为"二神相得下王英"者为"王英本"，"二神相得下玉英"者为"玉英本"。按照拓本的递藏关系，也可以以藏家姓氏来命名拓本，如越州石熙明家所刻本称为"越州石氏本"，明代詹景凤、王世贞等递藏本称为"詹景凤藏本"（图四），清人吴荣光等收藏的称为"岳雪楼藏本"等，类此者有今藏于上海图书馆的"李宗瀚藏本""孙文川藏本""郭尚先藏本""蔡仲藏本""笪重光藏本"，等等。

传世临本中，除唐人临本外，还有其他朝代的书法家临本，如祝允明、乾隆皇帝等人的临本。我们看看祝允明的《黄庭》情结。其《沈徵君遇小景二首》诗云："披残一卷黄庭诀，不见人声有鹤声。"披阅《黄庭经》而有道家仙鹤飞临之感，这种痴迷或许是祝允明与朋友的人生乐事之一。祝允明一生临写《黄庭经》多次，现藏于台北故宫博物院的临本（图五）足以证明其摹古水平之高，也可见王羲之小楷在其心目中的经典地位。

黃庭經

上有黃庭下關元　後有幽闕前有命燿吸盧外出
入丹田審能行之可長存黃庭中人衣朱衣關門壯籥
蓋兩扉幽闕俠之高巍巍丹田之中精氣微玉池清水上
生肥靈根堅志不衰中池有士服赤朱橫下三寸神所居
中外相距重閉之神盧之中務俯治玄雍氣管受精符
急固子精以自持宅中有士常衣絳子能見之可不病橫
理長尺約其上子能守之可無恙呼噏盧間以自償保守
完堅身受慶方寸之中謹蓋藏精神還歸老復壯俠
以幽闕流下竟養子玉樹不可杖至道不煩不旁迕
靈臺通天臨中野方寸之中至關下玉房之中神門戶
既是公子教我者明堂四達法海源真人子丹當我前

図三　心太平本《黄庭经》（宋拓本，局部）

南昌外史評石本蘭黃庭以越州石氏為第一此
本較勘石氏稱也予於白下偶得之已而弇山王司
公過予見之懌曰此天地間尤物吾豈能令兄獨得
遄持以去予再三請還公噗曰未聞蘭亭贈去遂
有遠理去年載而予見云日輒苦請之公乃題九十七
宇歌還曰非謂還兄謙兄細照一年之矣須仍見与
予歌語友人注太學子圓聞之心未僧觀予視其毛
有欣得之意亟納櫃中少頃予起〇為子圓返櫃子術
而今詩見先馳歸予出尚未知也後十餘日子圓誤子持
中未之忽子圓置送精来三十正置庭下司請以〇易黃庭子
必不可子圓敦進曰黃庭去已〇矣先生即不可黃庭當
有遠日予宿袁逆曰子圓不得已与子圓盟吾某有弇山云

語貴難負也子圓即欲之忘閉一年之此而見還今題此
諸於揭本末以為券期子圓出世草自偉予得情筆翁
語貴於他日子圓敦語是歲萬曆乙丑六月白下酷暑異
常予時偶有目青　詹景鳳

图四　詹景凤藏本《黄庭经跋》

上有黄庭下有關元　前有幽闕後有命門

吸廬外出入丹田審能行之可長存黄庭

中人衣朱衣關門壯籥蓋兩扉幽關俠之

高巍巍丹田之中精氣微玉池清水上生

肥靈根堅志不衰中池有士服赤朱横下

三寸神所居中外相距重閉之神廬之中

務俯治玄廱氣管受精符急固子精以自

持宅中有士常衣絳子能見之可不病横

理長尺約其上子能守之可無恙呼噏廬

間以自償保守兒堅身受慶方寸之中謹

蓋藏精神還歸老復壯俠以幽關流下竟

養一　　至道不煩不旁近靈臺

通天臨中野方寸之中至關下玉房之中

图五　〔明〕祝允明《临黄庭经》（局部）

怡怿虚无，舞鹤游天

张君房在《云笈七签》卷十二载《太上黄庭外景经》中务成子注题记："后晋有道士好黄庭之术，意专书写，常求于人，闻王右军精于草隶而复性爱白鹅，遂以数头赠之，得乎妙翰，且右军能书，缮录斯文，颇多逸兴自纵而未免脱漏矣。后代之人但美其书而以为本，固未睹于真规耳。"务成子指出，世人大多赞扬王羲之的书法而忽略了《黄庭经》的内容。实际上，王羲之的"逸兴"，既与他的书写能力有关，也与他居会稽时期游山玩水的生活密切相关，还与他的仙道思想密不可分。与后世李白"俱怀逸兴壮思飞，欲上青天揽明月"一样，王羲之的超逸豪放之思也寓于其艺术创作之中。《黄庭经》的书写正是如此。

一般而言，许多人在欣赏王羲之书《兰亭序》的时候，通常能够体会到王羲之那种乐与悲的情绪变化。换句话说，王羲之在《兰亭序》中的情感投入往往得遇知己而被仰慕、倾叹。相比之下，王羲之书《黄庭经》中的情感则少有人提及。实际上，从其道教信仰的角度而言，王羲之对于书《黄庭经》的认真与虔诚，一点也不亚于其对《兰亭序》的情感投入。正如孙过庭在《书谱》所评："写《乐毅》则情多怫郁，书《画赞》则意涉瑰奇，《黄庭经》则怡怿虚无，《太师箴》又纵横争折。暨乎兰亭兴集，思逸神超；私门诫誓，情拘志惨。所谓涉乐方笑，言哀已叹。"可以说，王羲之的书法作品没有一件不是真正倾注感情的，没有一件不是他情感的外化与寄托。或许正因如

此，王羲之才得以成为一代书圣。

"逸兴遄飞""怡怿虚无"，可以说是王羲之书写《黄庭经》的主要情绪格调。于道体虚无的愉悦体验中完成书写，或许正是王羲之书写《黄庭经》一以贯之的情绪。这种情绪的灌注，正是《黄庭经》书法风格的源头。或许也正因为此，王羲之《黄庭经》的起笔、行笔往往果断而收笔留有余地，结体长短合度而空白如意，风格清雅温润而一团和气。清代王澍的评价中把这个特点总结得很好："清和婉转，真如舞鹤游天；仙人啸树，绝去笔墨畦径。"

精到紧结，纵横如意

虽然我们无缘得见王羲之书写的《黄庭经》真迹，但是从历代翻刻本或者临摹本中，也还可以想见其挥运之时；其用笔、结构、章法的用意所在，通过拓本的分析，还可略窥究竟。这里结合越州石氏本、宋星凤楼本（图六）与郭尚先藏本（图七）略作分析。

用笔：点画精到，无一懈笔

对于楷书尤其是小楷而言，点画是非常重要的基本要素。唐代孙过庭在《书谱》中曾说："真以点画为形质，以使转为情性；草以点画为情性，以使转为形质。"一方面，与隶书相比，楷书点画形态更为丰富。隶书笔画以掠笔、横画、竖画、点画、波画、蚕头燕尾为主，楷书中掠笔变为撇画与钩画，点画更加丰富，蚕头燕尾变为直捺、平捺、斜捺，等等。楷书点画的丰富性，在《黄庭经》中有着完整的体

上有黄庭下有關元前有幽關後有命門
噓吸廬外出入丹田審能行之可長存黄庭
中人衣朱衣關門壯籥蓋兩扉幽闕俠之
高魏魏丹田之中精氣微玉池清水上上肥靈

根堅志不衰中池有士服赤朱横下三寸
神所居中外相距重閒之神廬之中務脩治
玄廱氣管受精符急固子精以自持宅中
有士常衣絳子能見之可不病横理長尺約
其上子能守之可無恙呼翕廬間以自償

图六　宋星凤楼本《黄庭经》（墨拓本，局部）

45

公子教我者明堂四達法海貞真人子丹當我前
三關之間精氣深子欲不死脩崑崙絳宮重樓十
二級宮室之中五采集杰神之子中池立下有長城
玄谷邑長生要眇房中急棄捐搖俗專子精寸田
尺宅可治生繫子長流心安寧觀志流神三奇靈
閑暇無事脩太平常存玉房見明達時念大倉
不飢渴俟使六丁神女謁開子精路可長活正室
之中神所居洗心自治無敢汙歷觀五藏視節度
六府脩治潔如素虛無自然道之故物有自然事
不煩乘拱無為心自安體虛無之居在廉閒舞莢
牆然口不言恬惔無為遊德園積精香潔玉女存
作道憂柔身獨居扶養性命守虛無恬惔無為

图七　郭尚先藏本《黄庭经》（墨拓本，局部）

现。或许正因如此，王羲之的楷书在中国楷书发展史上具有书体成熟的标志性意义。另一方面，与行草相比，楷书点画的形态更为完整。行草以点画为情性，点画的运动感尤其是锋尖所表现出来的牵丝与细笔往往在快速运笔中得以突显；相对而言，楷书的点画形态更为独立，锋尖所表现出来的牵丝与细笔往往在优雅的用笔过程中得以完成。《黄庭经》用笔不避露锋，起笔多一拓直下或露锋入纸，收笔多回锋，笔与笔之间的牵引连带含蓄自然。通篇来看，每个点画形态的起、行、收过程清楚，几乎无一懈笔。王羲之用笔的精到，应归功于其用笔技巧。王羲之大量运用空中取势，毛笔提按翻折，随意所适。毛笔运用的顺畅，无疑是与笔锋的尖锐及其弹性密切相关的。这在历代临摹作品中也可以看出一些端倪。清人包世臣认为《黄庭经》"小字如大字"；翁方纲认为，把《黄庭经》与唐贤大楷、《瘗鹤铭》合观，能够更容易理解。

结构：斜画紧结，欹正相生

斜画紧结是与平画宽结相对举的一种结构方法。所谓平画宽结，是指结体保留隶法，横向笔画相对平直的结体法，以《泰山经石峪金刚经》、钟繇小楷为代表；所谓斜画紧结，是指横向笔画左低右高的结构类型，如《张猛龙碑》，唐楷中的欧体、颜体、柳体，等等。

王羲之《黄庭经》显然属于斜画紧结类结体。这种笔画向右上方倾斜取斜势的结构方式，在隶书中是没有的。王羲之以后的行、楷书把笔画向右上倾斜，左右组合笔画呈左低右高状，呈上耸的肩状，这

在钟繇小楷中都还没有表现出来。由于钟繇小楷的点画还没有完全楷化，其点画搭配不太紧密，有的横画相当长，笔画之间空白较大，所以结构也比较松散。王羲之的小楷将点画的对比度缩小，竖画加长，笔画之间距离紧凑，并且注意穿插，从而使字形比较紧凑，疏密搭配得当。因而清代梁巘就说："临晋人小楷，结体方紧。临《黄庭》忌流肥弱。"（《评书帖》）《黄庭经》结构的巧妙往往在点画的穿插应让之中得以显现。

章法取纵势

《黄庭经》字形大小不等与字形本身的长方取势，使其章法纵势较强。如果与钟繇小楷相比较，这种纵势会更容易理解。此外，字间距离的压缩与行间距离的加大，使其纵势更加显著。这种纵向取势的字形结构，从王羲之楷书开始定形，并逐渐成为中国书法楷书学习的典范样式。

叁

《洛神赋十三行》：
小楷之宗，法书之冠

〔东晋〕王献之

彭励志/文

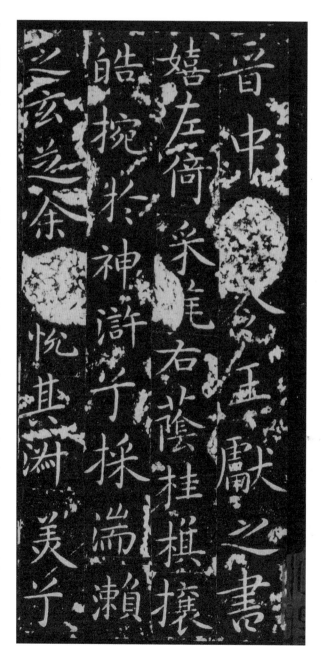

晋中囗囗王献之书。……嬉。左倚采囗，右荫桂旗。攘皓捥（同「腕」）于神浒兮，采湍濑之玄芝。余囗悦其淑美兮，

〔东晋〕王献之《洛神赋十三行》（宋刻旧拓剪裱本）
《玉版十三行》原石现藏于首都博物馆

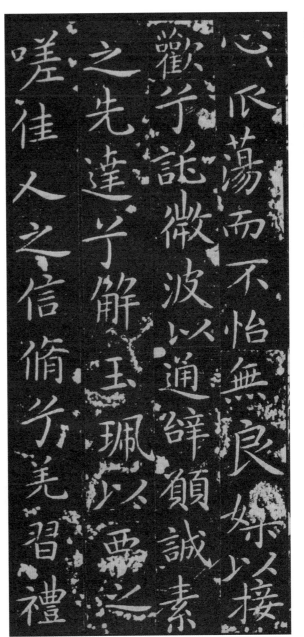

心圌荡而不怡。无良媒以接欢兮，托微波以通辞。愿诚素之先达兮，解玉佩以要之。嗟佳人之信修兮，羌习礼

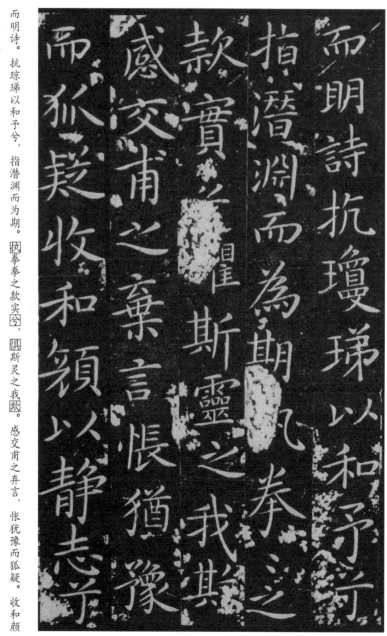

而明诗。抗琼瑶以和予兮，指潜渊而为期。抱拳之款实兮，□斯灵之我□。感交甫之弃言，怅犹豫而狐疑。收和颜以静志兮，

申礼囧以自持。于是洛灵感焉，徙倚彷徨，神光离合，乍阴乍阳。擢轻躯囚鹳立，若将飞〔飞〕而未翔。践椒涂之郁烈兮，步衡（蘅）薄

申禮方以自持於是洛靈
感焉從倚彷徨神光離
合乍陰乍陽擢輕軀
鶴立若將飛飛而未翔踐
樹塗之郁烈于步衡薄

而流芳。超长吟以慕远兮，声哀厉而弥长。尔乃众灵杂逐，命俦（同『俦』）啸侣，国戏清流，或翔神渚，或采明珠，或拾翠羽。从南湘之

靈雜逯命疇嘯侶戲清流或翔神渚或採明珠或拾翠羽從南湘之

聲哀厲而彌長爾乃眾

而流芳超長吟以慕遠行

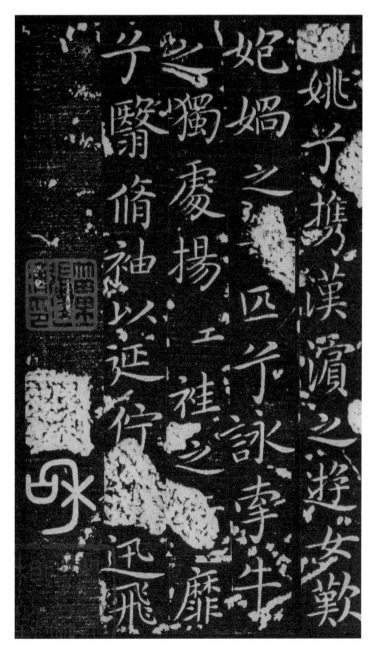

姚兮，携汉滨之游女。叹炮娲之无匹兮，咏牵牛之独处。扬轻桂之猗靡兮，翳修袖以延伫。体迅飞

55

合作陰作陽擢輕軀

鸛立若將飛飛而未翔踐

樹塗之郁烈兮步衡薄

而流芳超長吟以慕遠兮

膂哀廲而彌長爾乃衆

靈雜逯命疇嘯侶

戲清流兮翔神渚兮採

明珠兮拾翠羽從南湘之

姚子攜漢濱之遊女歎

妃媧之匹兮詠牽牛

兮獨慶揚工袿之靡

兮繄脩袖以延佇

〔东晋〕王献之《洛神赋十三行》（宋刻旧拓剪裱本）

王献之，字子敬，祖籍琅邪临沂（今属山东），生于会稽山阴（今浙江绍兴），东晋人。因官至中书令，时人又称"王大令"（献之族弟珉后亦为中书令，称"小令"），"书圣"王羲之第七子，《晋书》有传，书史必录。王羲之、王献之父子并称"二王"，其书法冠绝古今，字迹为历代所宝，是古代帖学的重镇。"二王"虽有"大王""小王"之别，但其书艺从来难分伯仲。二人皆兼善众体，然又各擅胜场。总体来说，论草书，"小王"胜于其父，论者以右军草书入能品，献之草书入神品。论行书，羲之影响比献之大，《兰亭序》稳坐"天下第一行书"之位。至于楷书，"大王"作品源多流广，《乐毅论》为享誉"千古楷法之祖"；而"小王"楷书为其草书所掩，况只有《洛神赋》不全本行世，故正书之名常被人淡忘。宋代以后，学人日益发现"大王"楷书传刻失样，真伪相糅而莫之能辨。相较之下《洛神赋》逼肖晋人风骨，因此后来居上，赢得了"小楷之宗""法书第一"的美名，一下子成为流传千古的楷书名迹。"小王"得名"小圣"实

由此来。

汉魏以降，随着书法艺术的自觉，"藉文而书"逐渐成为书者达其情性的方式和习惯，曹植《洛神赋》以其凄美的爱情故事常成为书法和绘画的表现题材。据书法史籍载，钟会、王羲之、邱道护等人都写过《洛神赋》，王献之好书《洛神赋》尤甚。唐柳公权在"小王"此赋细书跋尾中说："子敬好写《洛神赋》，人间合有数本。"宋初还广泛流传着此赋的不同书本，如欧阳修就珍藏有柳氏题跋之另一件《洛神赋》草书绢素本。正因为"小王"好书此赋，世凡有此赋书本常归名子敬，历代法帖中就有阑入这样的伪帖。

王献之一生好书《洛神赋》，这或与他个人的爱情悲剧经历有关。他与表姐郗道茂青梅竹马，婚后不久却被逼离异，做了简文帝司马昱的驸马，对此他抱憾终生，其书《奉对帖》（图一）就流露出两人不能朝夕相守的悲咽之情。由此可见，献之好书此赋最大的可能性就是借曹植对洛神宓妃之美的描写来表达他对前妻的无尽思恋之情，以书法来抒发自己心中那段美丽与哀愁。昔曹植见洛神之媚而心悦情动，后献之书此赋以怀想当年新妇之媚，今读者观此书之媚好遂情娱神悦，神之媚、赋之媚、书之媚皆因"秾纤得衷，修短合度"而合为一体，故有评者喻此书如凌波神女："大令此赋则仙人凌洛波，容与而不憔悴。"（王世贞《艺苑卮言》）有人还将此帖当作闺秀小楷的典范。

《洛神赋十三行》（简称《十三行》）虽残缺不全，但吉光片羽，字字珠玉。它让后人真切地看到"四贤"之中钟繇、"二王"楷书的

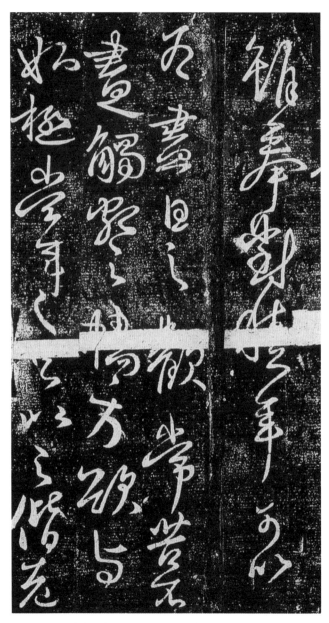

图一　〔东晋〕王献之《奉对帖》（墨拓本，局部）

古今之别和质妍之异。它是晋、唐书法的试金石和分水岭，还是古代法帖及书学文献的重要资源，更是今天学习楷书难得的范本。自唐宋以来，历代鉴藏家无不珍如拱璧，各类摹拓本、翻刻本和临本层出不穷，几乎贯穿了整个古代法帖史，其版本和拓本殆难缕举；而一代又一代的书家，对此题赞不绝，日课临习，《洛神赋十三行》因此被奉为小楷极则、小楷之宗。明潘之琮直誉其"为天下法书冠"，董其昌推为"法书第一"。所以，今天当我们重新面对王献之《洛神赋十三行》时，如何做到择善本，别异同，明源流，得笔势，启章法，兼大小，通真行，既是书法创作面临的普遍问题，也关乎如何更好地围绕这一千古名帖所形成的书史、书艺以及文化发展和传承。

王献之书曹植《洛神赋》小楷，原书首尾文字自唐宋时已经遗失无存，只保留了其中自"（以遨以）嬉"至"（体迅）飞（凫）"的十三行、二百五十字，占全篇九百一十五字的四分之一强。

"小王"楷书《洛神赋十三行》的格局或在晚唐时已经形成，而且当时存世者还不止一本。据元代赵孟頫《洛神赋跋》所记，《十三行》分晋代麻笺纸原迹本和有柳公权题跋的唐硬黄纸摹本两种。"小王"此书在宋代还有多个别本流传，据董贞书跋，同一作品他本人亲观者就有四件，而宋代的李之仪也传玩过周安惠家藏的绢素本，明代董其昌甚至还见过李公麟《洛神赋》绢素仿临本。这些书迹多数属同一帖的不同摹本。在宣和御府所藏王献之书法真迹目录中，《洛神赋

十三行》的草、正二体被列为分帖目录之首，然正体已注为"不完"，这或是"小王"《洛神赋十三行》的原迹。

王献之《洛神赋十三行》原迹自元代后就已经不见踪影，而各种摹本也都先后湮灭，幸赖有诸刻本存真传后。今天我们看到的《十三行》刻本可分为两大系统：一是宋徽宗宣和时期依《十三行》麻笺纸原迹勾勒入石的单帖刻本，行末尚有"宣和"藏印，这就是后人熟知的《玉版十三行》（碧玉本）。此版原石于宋元之际湮没地下，直到明代万历年间才从南宋权相贾似道故宅出土。这块贾氏旧藏历经公私辗转，一直流传至今。《玉版十三行》原石（图二）现藏于首都博物馆，石长29.2厘米，宽26.8厘米，原石温润细腻，加上"小王"细书的清劲神逸，可用"天仙玉女，粉黛何施"（窦蒙《述书赋语例字格》）、"镂金素月，屈玉自照"（梁武帝萧衍《古今书人优劣评》）等评语来形容。《十三行》虽为石刻，但石质玉相，《北京文物精粹大系·玉器卷》也将其收录其中。其尺书片玉，实让人玩之不尽。

《玉版十三行》从真迹而来，石刻亦佳，书法仅下真迹一等。所不足者，仅有的十三行还有七八处剥层坏字。《玉版十三行》拓本流传较多，但旧藏本多数经过剪裱，不合原帖章法，对原书的整体气息有一定影响。目前已知的整拓善本有北京市文物商店藏本和无锡博物院藏本（图三）。《中国美术全集·书法篆刻（魏晋南北朝书法）》收有文物商店整拓本和石刻原物的照片，《中国书法全集·王献之卷》也采用此拓本。另外，和世传碧玉本完全相同的还有一种复刻

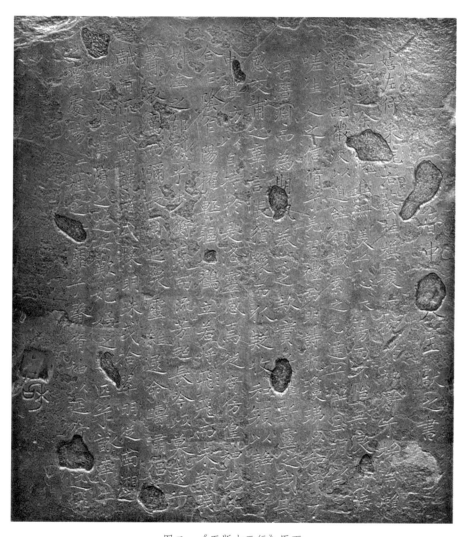

图二 《玉版十三行》原石

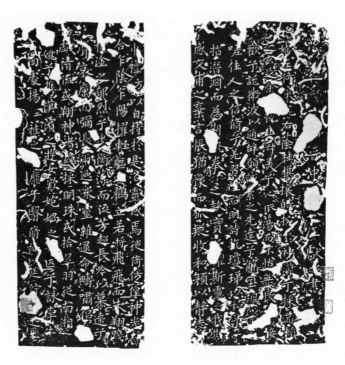

图三　《玉版十三行》（整拓善本）

本，号称"白玉版本"（原石已毁），此书瘦瘠，不如白玉本之肥古，观者需谛察分辨。

除《玉版十三行》之外，还有自宋以来流传所谓《十三行》柳跋本。此本先后经由众手，故其题跋不一：或单刻柳诚悬一跋，或并（分）刻柳氏堂侄孙柳璨的续跋（通行本"璨"皆讹为"璨"），有的还并（单）刻宋代周越题跋或蔡襄题跋，至于明清刻帖中狗尾续貂的时人跋尾更多。唐摹本《十三行》在丛帖中司空见惯，其中以《博古

堂帖》最早，明清刻本多由此翻来。《博古堂帖》系南宋初年越州熙明所刻，原石久佚，今传《洛神赋十三行》越州石氏拓本为日本东京国立博物馆藏，曾被日本二玄社、吉林文史出版社《魏晋唐小楷集》收录。明清法帖中，柳跋本以《快雪堂帖》刻本最精，而明代唐荆川元晏斋《十三行》单刻本也常为人所称道，《启功题跋书画碑帖选》就认为唐本中"《十三行》以元晏本最有笔意"，此帖后并刻有"二柳"及周越三人跋语。

宋代以来，王献之《洛神赋十三行》是历代法帖的新贵。据不完全统计，"小王"书《十三行》的法帖至少有七十种以上，其中有的选刻数行（如《汝帖》，见图四），有的还将不同版本一并刻入（如《戏鸿堂法帖》等）。总之，由于祖本远近不同，加之刻拓质量不同，有时较早的版本（如《宝晋斋法帖》，见图五）反而不如后刻者精致，特别是有的翻刻本还擅自挪行，或饰以界栏，扩大行宽，不尽合《十三行》之数，有的还冒充后出新帖，但仍不离《十三行》文字。

对《洛神赋十三行》不同版本的辨别不仅是鉴赏家的能事，临习者也能从中看出书刻者各得一体的方法。清代陈奕禧就说："学《玉版》，须以《宝晋》《停云》《戏鸿》之所有参看，自然适得其妙。若竟宗此，太露瘦骨，失之偏矣。"（《题玉版十三行》）临习者果真能臻此境，其小楷即得换骨金丹。

前人有论："元常谓之古肥，子敬谓之今瘦。"（梁武帝萧衍《观

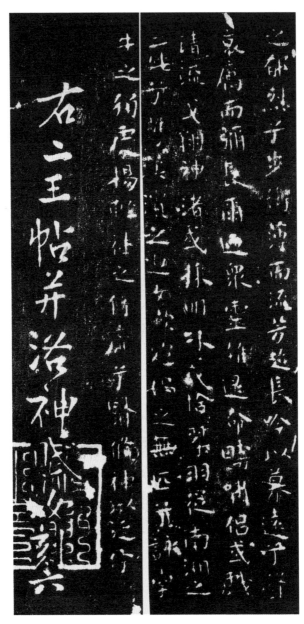

图四　《汝帖》所刻"小王"《洛神赋五行》（墨拓本）

图五　《宝晋斋法帖》中的《洛神赋十三行》（墨拓本）

钟繇书法十二意》)如果将钟书与"二王"书排列,我们会发现钟书笔端凝重粗健,发止无间,因出于分势,竖短横长,势和体均,故体质高古,波磔动有天则;"大王"书用笔喜用内擫,多用顿挫,横轻直重,转肩用折,字形收敛,遂结体紧密,多用长竖;"小王"书则

用笔虚灵，笔道瘦润流便。展笔外拓，逸气纵横，故结体疏秀。到了唐楷，以整栗标胜，大小齐整，结字皆方，不杂古风。再往以后，敛入规矩，用意至甚而反成拘束，最终成三馆之体，晋人清韵永难企及。可见，"小王"书是我们纵览古今楷书的一个"节点"。《十三行》的书法之美，可以总结为以下五个方面。

峻中劲利，笔力惊绝

前人评价晋贤之书每引"无以辨其优劣，惟见笔力惊绝耳"之语。钟、王楷书经后人反复摹拓，芒铩殆尽，无一活笔，以致有点画而无笔力，有间架而无章法。相比之下，《玉版十三行》新出，其书若举新毫，爽爽若神。观其下笔尖劲，笔锋无微不显，点画洁净精微，有如笔端含墨，笔力摄墨锋尽在画中，直画力劲，游丝利锋，绝无毫露怯靡弱之态。难怪王羲之《与郗家论婚书》云："献之有清誉，善隶（楷）书，咄咄逼人。"

《玉版十三行》中，笔性的弹力和字形的张力较为自然，其他《十三行》帖，因祖本、刻工、材质等因素的不同，其间的相互差异首先从笔力中就能分辨出来。如《快雪堂帖》（图六）所收周越跋本，笔弱气虚，无碧玉本那种劲如锥沙的清劲笔致，二者神采立等可辨。

真兼行意，纵任无方

正因为"小王"细书笔力健劲，因而"裹结流快"（朱长文《墨

義之臨鍾繇帖

嬉左倚采旄右蔭桂旗攘晧捥於神滸兮採湍瀨

之玄芝余情悦其淑美兮心辰蕩而不怡無良媒以接

歡兮託微波以通辭願誠素之先達兮解玉珮以要之

嗟佳人之信脩兮羌習禮而明詩抗瓊瑹以和予兮指

拍潛淵而為期執拳拳之款實兮懼斯靈之我其

感交甫之棄言悵猶像而狐疑收和頷以静志兮

图六　《快雪堂帖》中的《洛神赋十三行》（清拓本，局部）

69

池编》），字势生动。东坡有云"真书难于飘扬，草书难于严重"，楷书每拘于点画，下笔必作意，趋正近俗，有形乏势，终落入唐人写经体和三馆吏楷的窠臼。

《十三行》楷书虽为真书，然势兼行草，纵逸变态，不以一笔一画为准，其中有字形直从行书而来者，如第六行之"感"字、"颜"字等；而有局部皆从行书来者，如第一行的"旗"字、第五行的"指"字等。书帖中最具呼应和连带的是各种点的运用，如断线为点，连点成线，点画相应。可以说，"小王"此帖是古代行楷之祖，其取势活泼，放意不逞恣野，连带又不失精细，是此书一大特点。

大小有分，势兼寻丈

晋、唐楷书的区别在于：唐书齐整，大小一律，故有字如算子之讥，而晋书则纵横得势，各随大小。我们发现《十三行》文字大小各具形势，不为一伦，特别在楷细秀婉中忽作一大字，如第二行之"良"字，第五行之"实"字，第八行之"慕"字等；相反，有的字小得出奇，如第二行之"怡"字，第七、八行之"申""礼""将""飞"等字，感觉书者完全是机势自发，情兴不能自遏，远非后世徒作怪异者可比。

《十三行》的大小之分，不唯在于字体之间大小的对比，还体现为小字展促有径丈之势。前人论作蝇头细书，须令笔势宽绰纡余、跌宕有寻丈之势乃佳。"小王"书好用外拓，外拓笔法根源于利右舒展

之势，所以，书中凡左右横笔，下行捺戈之画多写得非常突出和夸张，东晋王羲之《笔势论》曰"每作一横画，如列阵之排云；每作一戈，如百钧之弩发"，这一表述已完全说明了"小王"书的特点。因为此故，其横画连满一行，常插手入左邻，而捺画一波三折，时伸脚右舍，放射周边，纵横驰骋。明代李日华说"小王"书《洛神赋》"方丈在五分中"，即言其小字的寻丈之势。

行间茂密，气生形外

南朝梁武帝萧衍《古今书人优劣评》中评价钟繇书谓："行间茂密，实亦难过。"这与我们今天看到钟书的形密而行疏明显特征不合。可以断定，后世钟书法帖经过反复分行处理，字行之间的组合关系被人为地改变了。其实，"小王"《十三行》书何尝不是如此，对比碧玉本和唐摹本，后者虽然没有挪行，但还是不同程度上改变了随体散布的固有章法（内气）以加强上下之间贯气（外气），故行间整齐。至于那些界以丝栏，或任意断行以求行疏字密的做法，连董其昌（图七）这样的行家也难辞其咎。以此观之，唯《玉版十三行》完整保留了晋人小楷书天然宕逸的章法特征。

《玉版十三行》的章法之妙，在于字形之外，其行间高下疏密与字间大小参差互为错落，虚处见实，实处透灵，一字之气八面流通，若风行雨集，春苑花散。《十三行》这种打破停匀，以斜正疏密错落其间的章法，不管是今见魏晋小楷，还是明清小楷，都绝无仅有。因

晋中书令王献之洛神赋

嬉左倚采旄右荫桂旗攘皓腕于神浒兮采湍濑之玄芝余情悦其淑美兮心振荡而不怡无良媒以接欢兮托微波以通辞愿诚素之先达兮解玉珮以要之嗟佳人之信修羌习礼而明诗抗琼珶以和予兮指潜渊而为期执眷眷之款实兮惧斯灵之我欺感交甫之弃言兮怅犹豫而狐疑

图七　《戏鸿堂法帖》中的《十三行》（明拓本，局部）

此，清代蒋骥说："《玉版十三行》章法第一，从此脱胎，行草无不入彀。"其孙蒋和更从字外方悟章法之妙："《十三行》之妙，在三布白（字中之布白、逐字之布白、行间之布白）也。"

体兼古今，自然天成

和钟、王相比，"大令"书以妍媚胜，但和唐以后人书比，其书陶染东晋士人之气，又当以古雅视之，《十三行》明显带有体兼古媚的特征。

从字法看，其字法中保留了不少古今草隶杂形，别有异趣。如"腕"从"才"，"厲"从"广"，"辭"作"辝"，"遝"写作"逯"，"離"作"雜"，"牽"作"牽"，"彷徨"写作"仿偟"，等等。

结体上，点画尚余形趣。书者腕开横势，纵势取姿，结体从平画宽结中时见斜画紧结，平满横画乃无一直笔，撇尾重按轻挑，妍美之中透出北碑之气。试看其中的"甫""交""轻""志"等字，与北碑何异？难怪何绍基以"外人那得知"来说明《瘗鹤铭》实师其意这一秘密。

"小王"楷书融合时代、个性、书情、文意于一炉。一方面，当时的正书隶定未久，形势未分；另一方面，"小王"风流，不失王家子弟故态，纵复不端正，奕奕自有一种风气。还有，因文以诉心结以传媚情。腕底纵横，随意落笔，即跌宕生姿，古雅今妍，一切皆得自然之妙，于是形成了后人无法超越的《十三行》。相比之下，明人小楷较赵子昂已是天资不逮，和"小王"书更如隔岸。

王献之善写小楷，唐张彦远的《法书要录》说他"能极小真书，可谓穷微入圣，筋骨紧密，不减于父"。由于唐太宗褒羲贬献，"大王"楷书如《乐毅》《黄庭》等凡成篇者，动为国宝，而"小王"楷书则流传不广，唯一存世的《洛神赋十三行》还残缺不全。就如同"以孤篇（《春江花月夜》）压倒全唐"的诗人张若虚一样，王献之也以《洛神赋十三行》抗衡其父，所以，从书法史角度来看，《玉版十三行》不仅是后世认识"二王"、区别晋唐法书的活标本，更是后人无法超越的一座丰碑。

　　"小王"楷书虽出南帖却兼碑意，唐代楷书正沿此路发展而来。后人早看出《十三行》与唐书之间的联系，冯铨《十三行》跋就认为，此帖是虞世南"生平得力处"，而蔡襄跋直云"二王之后，论书者莫不宗尚其法，褚遂良得之最多"。有人怀疑《十三行》柳跋本实诚悬之临本，虽属臆说，但柳书沾丐于"小王"却毋庸置疑。《十三行》帖自宋代始摹刻泛滥，这充分说明了时人对王书的赏悦，宋代楷书的"尚意"之风与"小王"楷欲从行之意前后相因。何绍基看穿了这一点，认为东坡得此体势，才成就了他"刚健婀娜百世无二之书势"；黄庭坚行楷纵横不拘、呈"放射之势"的特点也能说明他"偷"于此。

　　明清诸家小楷多得益于《洛神赋十三行》之助，当然这中间有一个二传手式的重要人物：赵孟頫。赵氏行书得之于"大王"《兰亭序》，小楷选择的是"小王"《洛神赋十三行》，故一生小楷书《洛神赋十三行》最多，以致有人认为碧玉本《十三行》为赵氏所临。从今故宫博

图八　〔元〕赵孟頫《小楷书洛神赋册》（局部）

物院藏《小楷书洛神赋册》（图八）来看，其结体用笔无不从"小王"来。试比较其中与《洛神赋十三行》相同的文字，与原帖如出一辙，难怪张雨跋云："此帖典刑具在，当居石刻之右。"不过，明代董其昌并不十分认可这位前辈，他以批评的语气说："吴兴所少，正《洛神》疏隽之法，使我得之，故当不啻也。"董氏对于《洛神赋十三行》的执迷，较赵有过之而无不及。他不仅把《洛神赋十三行》诸家版本全

洛神賦十叄行補

體迅飛鳥飄忽若神陵波微

步羅襪生塵動無常則若危若

安進止難期若往若還轉眄流

精光潤玉顔含辭未吐氣若幽

蘭華容婀娜令我忘飡於是屏

翳收風川后静波馮夷擊鼓女

图九　〔明〕董其昌《洛神赋十三行补》（墨拓本，局部）

图十　〔明〕祝允明《临洛神赋十三行》（局部）

刻进《戏鸿堂法帖》，而且补写了所缺的段落文字（图九），并以此为小楷之宗，法书第一。

明清书家几乎都在《洛神赋十三行》上下过一番苦功，今天我们仍看到祝允明（图十）、文徵明、王宠等人皆有《洛神赋十三行》临写本传世。丛帖中还保存了其他不少书家临写的《洛神赋十三行》书迹，如玄烨《懋勤殿法帖》、汪谷《试砚斋帖》、永瑆《诒晋斋帖》等。

《洛神赋十三行》还是古代女性书家临帖首选，为闺秀书法所

图十一 〔清〕曹贞秀《临玉版十三行》（局部）

推崇。如《瓣香楼帖》收有玉姑临写的《洛神赋十三行》。清代曹贞秀以《临玉版十三行》（图十一）墨本传世，其气静骨秀，堪称女书代表。

赵孟頫云："昔人得古刻数行，专心而学之，便可名世。"（《定武兰亭跋》）《洛神赋十三行》字数虽少，然若能从此中察晋书风韵，摹王书神逸，进而对《洛神赋十三行》有关版本、真伪、题跋、品评等书法史知识有所了解，就会对王献之楷书乃至中国古代书法文化有比较全面而深刻的理解。

肆

《九成宫醴泉铭》：
气宇融和，精神洒落

〔唐〕欧阳询

叶鹏飞／文

〔唐〕欧阳询《九成宫醴泉铭》（墨拓本）

原碑贞观六年（632）立，现藏于陕西省麟游县博物馆

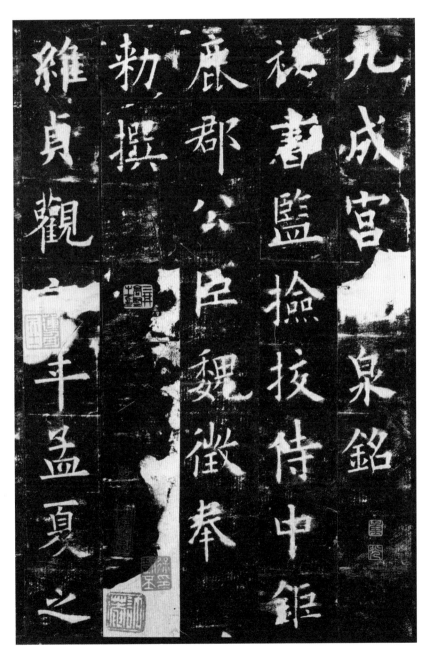

《九成宫醴泉铭》

秘书监、捡校侍中、钜鹿郡公，臣魏徵奉敕撰。维贞观六年孟夏之

81

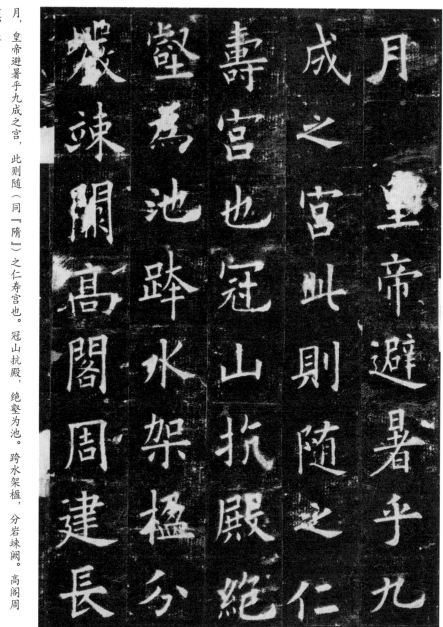

月，皇帝避暑乎九成之宫，此则随（同『隋』）之仁寿宫也。冠山抗殿，绝壑为池。跨水架楹，分岩竦阙。高阁周建，长

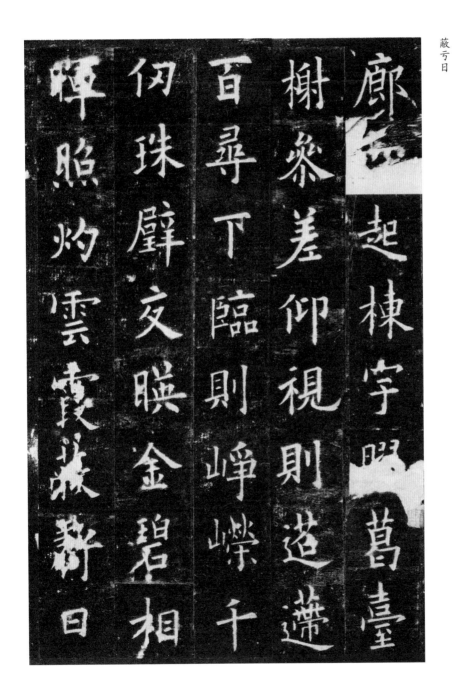

廊起棟宇胶葛臺

榭參差仰視則迢遞

百尋下臨則峥嶸千

仭珠壁交暎金碧相

暉照灼雲霞蔽亏日

月觀其移山廻澗窮

泰趣佟□人從良

之深尤至扵炎景流

金無欝蒸之氣微風

徐動有淒清之凉信

月。观其移山回涧，穷泰极侈，囚人从欲，良足深尤。至于炎景流金，无郁蒸之气；微风徐动，有凄清之凉。信

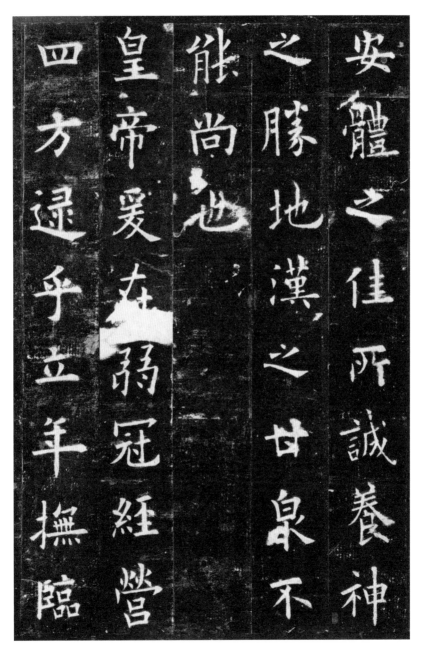

安体之佳所，诚养神之胜地，汉之甘泉不能尚也。皇帝爰在弱冠，经营四方。逮乎立年，抚临

億兆始以武功壹海

內終以文德懷遠人

東越青丘南踰丹徼

皆獻琛奉贄重譯來

王暨輪臺北拒玄

亿兆。始以武功壹海内，终以文德怀远人。东越青丘，南逾丹徼，皆献琛奉贽，重译来王。西暨轮台，北拒玄

阙，并地列州县，人充编户。气淑年和，迩安远肃，群生咸遂，灵贶毕臻。虽藉（同『借』）二仪之功，终资一人之虑。遗身利物，栉风沐雨，百

身利物櫛風沐雨百

終資一人之慮遺

甲臻雖藉二儀之功

遠蕭群生咸遂靈貺

編戶氣淑年和迩安

闕並地列州縣人充

徐動，有淒清之涼，信
安體之佳所，誠養神
之勝，地漢之甘泉，不
能尚也。
皇帝爰在弱冠，經營
四方，逮乎立年，撫臨
億兆，始以武功壹海
內，終以文德懷遠人，
東越青丘，南踰丹徼，
皆獻琛奉贄，重譯來
王，西暨輪臺，北拒玄
闕，並地列州縣，人充
編戶，氣淑年和，邇安
遠肅，群生咸遂，靈貺
畢臻，雖藉二儀之功，
終資一人之慮，遺
身利物，櫛風沐雨，為

〔唐〕欧阳询《九成宫醴泉铭》（墨拓本，局部）

九成宮泉銘

祕書監撿挍侍中鉅

鹿郡公臣魏徵奉

勅撰

維貞觀年孟夏之

月皇帝避暑乎九

成之宮此則隨之仁

壽宮也冠山抗殿絕

壑爲池跨水架楹分

巖竦闕高閣周建長

廊起棟宇膠葛臺

榭參差仰視則迢遞

百尋下臨則崢嶸千

仞珠璧交映金碧相

暉照灼雲霞蔽虧日

月觀其移山迴澗窮

泰極侈人從欲

讲到唐代书法，必先从"初唐四家"欧（阳询）、虞（世南）、褚（遂良）、薛（稷）说起，而欧阳询又是"初唐四家"之首，也是中国书法史上最具影响力的书家之一。

　　通常说欧阳询是唐代书家，而事实上，他经历了陈、隋、唐三朝。欧阳询（557-641），字信本，潭州临湘（今湖南长沙）人。他出生后不久，祖父欧阳颁以克定岭南之功，出任广州刺史，后又晋升为开府仪同三司、征南将军并封阳山郡公，天嘉四年（563）卒于任上。其父欧阳纥承继爵位，颇著政绩。陈宣帝陈顼怀疑欧阳纥有贰心，征召入朝拜为左卫将军。欧阳纥特别惧怕，在广州起兵反叛，兵败伏诛，"家口籍没"，唯欧阳询因隐匿免于难，当时他才十四岁，由其父挚友尚书令江总收养。开皇九年（589），陈亡，欧阳询随养父入隋，客居长安（今陕西西安），以善书法名重，任太常博士。隋亡，欧阳询为窦建德的夏政权留用，任太常卿。几年后，窦建德被秦王李世民讨平，欧阳询作为降臣入唐，当时欧阳询已六十五岁。欧阳询因是唐

高祖李渊的旧友，被授予给事中一职。这个五品官成为他一生中最为显达的职守，是执行封驳、司法、人事审查以及监考诸职权的官员。他还奉诏参修《陈书》，又领修大型类书《艺文类聚》一百卷；之后，他又封爵渤海县开国男，又至三品银青光禄大夫，贞观十五年（641）卒于太子率更令任上，时年八十五岁，故又称欧阳率更。他在唐代生活了二十年，一直是闲散无事的文儒老臣，许多传世的名碑名迹，大多创作于此时期，所以他是名符其实的唐代书家。《九成宫醴泉铭》即是他七十多岁时的杰作。

说到欧阳询的书法成就，或可认为他是开启唐"法"的书家。世传欧阳询是位全能型书家，唐代张怀瓘在《书断》中说他"八体尽能，笔力劲险，篆体尤精"。所谓"八体"，即大小篆、隶、真、行、草、飞白、章草诸书体，因《书断》撰于开元年间，其评论应有所本。至今，欧阳询的飞白、章草已无传世，而篆书也仅见零星；隶书有《宗圣观记》《房彦谦碑》，很有特色；而真、行两体，无论是《九成宫醴泉铭》《化度寺碑》，还是《梦奠帖》《卜商帖》《张翰帖》，都是书史上公认的杰作。尤其是他的楷书，法度森严，用笔爽劲，享有崇高的声誉。相传，欧阳询的《八诀》《传授诀》，以及《三十六法》《用笔论》等书论，皆是欧阳询一生辛勤耕耘翰墨、呕心沥血的结晶以及后世对"欧体"的总结，他的诸多精品杰作也已注定成为日后人们研习书"法"的准则。

欧阳询的书法，在初唐崇"王"风气影响下，为人们树立了楷范。《旧唐书》上称他"初学王羲之书，后更渐变其体"，说明他早年被江总收养后，生活在江南，居建康（今江苏南京）二十五年，其书受梁、陈书风的泽被，而当时的江南书风即受"二王"影响。欧阳询的养父江总亦是陈朝书法名家，欧阳询可以八体尽能，笔法绝伦，与养父的教诲有着密切关系。入隋后，欧阳询迁居长安，直至逝世，大概在长安生活了四十七年。欧阳询学书非常刻苦，悉心碑帖。宋代李昉《太平广记》所引《国史异纂》中记载"率更尝出行，见古碑索靖所书，驻马观之，良久而去。数步，复下马伫立。疲则布毯坐观，因宿其傍，三日而后去"，以此欧书沉着遒劲处正得自索靖"银钩虿尾"之趣。所以，他的书法在江左风流的基础上，又上溯汉魏，加以严整，敛入规矩，注重法度，方成欧楷。

欧阳询的书法在唐初即负盛名，《旧唐书》上载：他的书名远播海内外，当时的高丽国亦甚重其书，遣使不惮千里跋涉，求其墨迹。故唐高祖李渊叹曰："不意询之书名，远播夷狄，彼观其迹，固谓其形魁梧耶。"自进入贞观年间，他以一闲员身份，仍能偕虞世南在弘文馆教示楷法，为朝廷重视。当时王公大臣的碑志，即使宰相杜如晦之碑的序铭也出自虞世南之手，仍诏令欧阳询作书，这充分体现出欧阳询的书法成就地位是不可撼动的。

宋代朱长文在《墨池编》这样评价欧阳询的楷书："纤浓得中，刚劲不挠，有正人执法、面折廷诤之风；至其点画工妙，意态精密，

无以尚也。"故在宋、元、明、清之时，他的楷书都是作为楷范供人研习的，且成为科举习书的重要范本，以致明、清，馆阁书家将欧书再行整饬，而成格化式之书，遂成为馆阁体的渊薮。

《九成宫醴泉铭》，由谏议大夫、秘书监魏徵撰铭文，欧阳询奉敕书，记载了唐太宗李世民在九成宫避暑时发现涌泉之事，全篇为骈体文。原碑篆额阳文"九成宫醴泉铭"六字，碑文共二十四行，每行四十九字，刻于贞观六年（632）四月。其文、其书、其刻均佳。明代陈继儒评此碑："如深山至人，瘦硬清寒，而神气充腴，能令王公屈膝，非他刻所可方驾也。"该碑现存于陕西省麟游县，由县博物馆管理，1979年国务院公布并入选全国书法艺术名碑，1996年6月被定为国宝级文物。此碑由于年久风化，加之椎拓过多，断损严重，后人又加以开凿修补，以致笔画锋芒已与宋代时的原拓相去甚远。在传世的许多种拓本中，署有明代驸马李琪旧藏宋拓本者为最佳，此本现藏故宫博物院。

欧阳询传世的理论名篇，都是围绕"法"这一核心的，其中《八诀》和《用笔论》都是论用笔的方法，而《九成宫醴泉铭》是他论用笔的最好注脚。赏析此碑，让我们感觉到他多用方笔，少用圆笔，似乎与北碑的笔法有着密切的关系。但欧阳询不愧是"尚法"的楷范，他的方笔无尖削的面目，给人以气宇融和、笔画饱满、精神洒落的形

态。这融和饱满正得力于他的中锋行笔，传统研习唐楷的用笔有"欲横先竖、欲竖先横"之说，这是指毛笔着纸时的切入方法，由切入再转锋成中锋行笔，以避免起笔的尖削，防止笔画不厚实，而《九成宫醴泉铭》的用笔，处处显示出这一特点：笔画饱满，凸显精神。

从此碑的点画来赏析，他的点也都是以方笔为主，且能方中带圆，尤其是点的收笔处大多略呈圆形，"看方似圆"正是此碑的特色。欧阳询对点的要求是"如高峰之坠石"，点必须有力量感、运动感。如帖中的"宀"最上的点，多以长三角形出现，体现出"坠石"之势，而左边的点多呈"垂露"之态，有欲滴又止的感觉（图一）。欧阳询笔下的"三点水"非常有特色，其三点虽然大不相同，出锋方向不同，但气势贯通，洒洒落落，犹如高峰之坠石的一个过程，到山底还有一个反弹，精彩至极。虽然三点都以方笔出现，可这种葵花子点都结实饱满，很有质感（图二）。在此碑中，还有一个值得注意的现象是，凡用点作为一个字的收笔时，不论是长点还是短点，则多用圆笔收锋，如"怀""不""以"等字（图三），体现其蓄势，显得更加生动可爱。

在《九成宫醴泉铭》碑中，最富于欧体特征的是钩画。先看其浮鹅钩，如"九""也""冠""观"四字皆用此钩（图四），所谓"浮鹅"，即鹅浮于水上之意象，而欧阳询之钩最有此特色。此钩保留了隶书笔意，钩的收笔出锋近似隶书的波磔笔画向右上角收出，但又不似隶书的出锋方向，而是略向上，有呼应字势的作用，洒落随心的出

图一 《九成宫醴泉铭》中的点具有力量感、运动感

图二 《九成宫醴泉铭》中的"三点水"虽三点都以方笔出现，
但都具有葵花子点的结实饱满之质感

图三 《九成宫醴泉铭》中用点收笔的字多用圆笔收锋

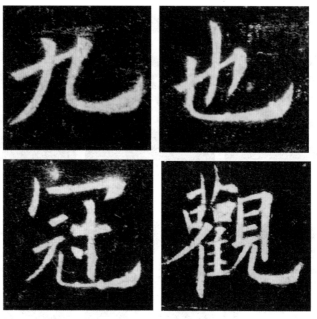

图四　《九成宫醴泉铭》中最富欧体特色的浮鹅钩，
有鹅浮于水上之意象

锋，正是其独特处。再看他的戈钩，如碑中的"成""咸""我"等字即用此钩，因戈钩是字中的主笔，有顶天立地之气势，在笔法上比较讲究，是典型的"银钩虿尾"。从碑中用戈钩的字来看，大致相同：从起笔到收笔的运动过程中，都不是直笔，自始至终有弧度，按欧阳询的要求是其钩有"劲松倒折，落挂石崖"之意象，故而他的戈钩韧性和弹性双双蕴含于其中，体现出"劲"意；再看他的短钩，即"心"字所用之钩，如碑中的"虑""德""忘""心"等字（图五），其短钩行笔也始终保持中锋，整个笔画为圆弧之形，合于他"似长空之初

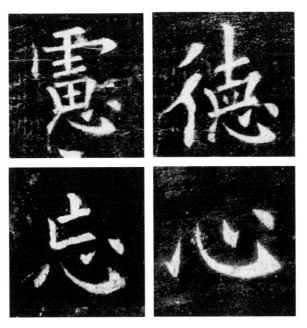

图五　《九成宫醴泉铭》中的心字底，其短钩行笔始终保持中锋，
整个笔画为圆弧之形，"似长空之初月"的意象

月"的意象；此碑中还有一些特殊的钩法，如"乎"之钩，依旧是用
隶书洒落出笔，但在碑中不多见。竖钩在《九成宫醴泉铭》中也是
非常讲究的笔画，如"月""寿""则"之钩，按欧阳询的要求是要
有"如万钧之弩发"之意，可见其出锋力量，此钩不用回锋出笔，而
是用翻毫出笔，形成"弩发"之意。横钩是此碑中常见的笔法，如
"宫""冠""涛"等字用此钩，其妙在钩的出锋，往往与下一笔起笔
相呼应。可以说，《九成宫醴泉铭》中的钩，变化最多，技法也最复
杂，须通过细细赏析来体会，才能有深刻的认识。

撇画，在此碑中不论长短，都带有弧形，几乎无直笔撇出，即使是单人旁之短撇，也是如此。至于帖中的捺画，也是有着生动的弧度，尤其是长捺，从细到粗，由高往低，一泻而出，倾斜度很大，成为笔画中的一大景观。

横画在此碑中基本上都用方笔起笔，在收笔处也是以方笔为主，少数字略有圆势。横画的中间部分变化不多，给人以"千里之阵云"之势，但取势向右上倾斜，在险中求稳，在不平中求平，成为其横画特点（图六）。而欧阳询书法的竖画多用垂露竖，碑中除少数字（如"年""帝"）用悬针竖外，其他皆用垂露竖，这是此碑的又一个特点。

以上对《九成宫醴泉铭》的具体笔画进行了有选择的赏析。总的来说，欧楷的笔法是"法方笔圆""骨气劲峭""神明外朗"，在研习或品赏时，再用欧阳询关于笔法的"八诀"加以体会，更可以得欧楷之精髓。

欧阳询的楷法有承前启后之功，故而他的结字尚未脱尽北碑别字，最典型的是"学""觉"字之字头，其中间部分不是"爻"，而是"与"，可以说明这一点。还有"亥""胝"字，似乎与汉隶结体相同。还有一些异写的字，如"跨"为"�"，"迢遥"为"迢遥"，"导"为"xx"，"隋"为"随"等，这在其他唐楷中是少见的。当然，这些现象又透露出欧楷保留着南北书风合流的痕迹。

古质和今妍是书法的两种艺术风格，各有特点。由于魏晋南北

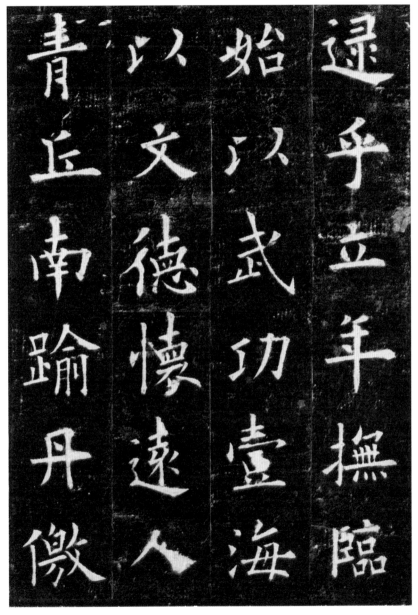

图六　《九成宫醴泉铭》中的横画在险中求稳，在不平中求平

朝时期南北社会环境的不同及文化的差异，两地书法艺术价值也自然存有明显的差异。从隋代开始，南北方在地域上的文化渐趋统一，尤其到了唐代以后，在"尚法"观念的支配下，形成刚柔相济、质妍调和的艺术风格，而欧阳询的楷书，正是初唐这种风格的代表。

《九成宫醴泉铭》这部书法作品整体上给人以气宇融和的气象，风骨清劲洒落。赏析其书，觉得此碑中凡左右结构之字（图七），都能做到有"老妇挈幼"之意象，老妇挈幼童，天伦之乐，有对比却协调，形象殊而气宇和。全帖之左右结体，或左短右长，或右短左长，没有并列相等之字，如"凄、清、诚、神、胜、地"等字皆左短右长；"动、体"字则左长右短；而"微"字是左中右结构之字，左右低、中间长。这些左右并列结构的字，组合时又有避让、穿插和揖让，即使是"凉、信、徐"这些变化较小的字也是如此。可以说，欧阳询做到了他自己所说的"字之左右，或多或少，须彼此相让，方为尽善"的要求。再如，凡用"戈"作右旁时，其钩画皆为顶天立地之笔；"文、殳"作为右旁出现时，一般都是左敛右舒，将捺画尽情舒展。总之，此碑中凡左右结字，都能避就穿插，于不平衡中求平衡，竭尽变化。

再看欧阳询笔下的上下结构的字，整体上重心略向下移，产生险势，形成上松下紧的形态，这是其他唐人楷书中所少见的。凡"艹""燚""士"作字头时，"心"作字底时，皆重心下移，如"万""莹"等字即是如此，成为欧楷的一个特殊现象。在《九成宫醴泉铭》中，

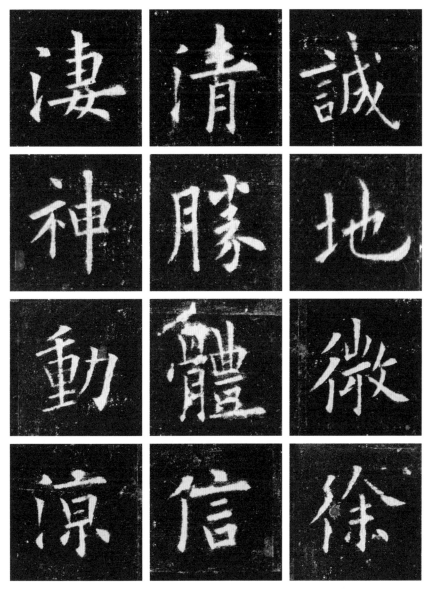

图七　《九成宫醴泉铭》中凡左右结构的字，都能避就穿插，
于不平衡中求平衡，竭尽变化

凡字形复杂、笔画较多的上下结构的字，如"景""寿""觉""台"等字，都能注意排叠，将横画与横画之间的空间安排匀称，在匀称中求变化，使之排叠整齐而不呆板，做到了和而不同。再如，"宀""灬""雨""人"等作字头的字，都能注意"覆盖"或"覆冒"，即下部结构都被覆盖其中，一般不超出字头，使结构主次分明，形态优美。

通过赏析，我们会发现此碑中凡"辶""廴""走"这些既是偏旁又是字底的部分，其特征是捺画较长，而右上部的结构，不论繁简，都须处在捺画收笔处的内档，否则有承载不住的感觉。若捺画太长，又有载空车之嫌。欧阳询的要求是"上称下载"得当，从"逮""遂""远""运"等字可见一斑（图八）。

在欧阳询的笔下，凡作半包结构或全包结构的字，都能处理到"却好"，即"谓其包裹斗凑不致失势，结束停当，皆得其宜也"。半包的字如"月""周"用笔非常巧妙，其撇画起笔即带有弯势，一无僵硬之态，在横竖钩的转折处又略带向内弯曲，形成"内擫"之笔，看似略微束腰之状，实为反而使结构更紧密，这是其独妙处。而全包之字，则以灵动之状出现，如碑中的"固""因""图""国"等字，其左右竖笔亦都有向内的敛势；而上下之横笔则取势相同，形成平行状，包裹内的结构也作停匀摆布，既不空，也不塞，做到了"皆得其宜"。

以上我们赏析了几个典型的结构，以此可窥全豹。因为书法结体

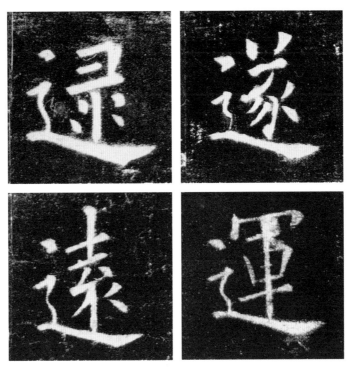

图八　《九成宫醴泉铭》中"逮""遂""远""运"等字
采取"上称下载"的方式进行书写

是一个复杂的问题，每位书家的结体方法都有所不同。更要指出的是
《九成宫醴泉铭》的横画向右上斜倾，与水平线的夹角在八度至十度
之间，是唐楷中斜势较大的，由此产生强大的动势，在不平衡中求平
衡，成为欧楷之所以"险"的原因之一。在欧阳询的笔下，凡用浮鹅
钩或戈钩者，即不用捺画，因为向右出锋的钩笔在结字中都是主角，
注意了避让，否则则相犯。再如，字中用长横画者，即不用捺，一般
都缩捺为点，也是同样的道理。清人周星莲在《临池管见》中说欧书

"从密栗得疏朗，或行、或楷，必左右揖让，倜傥权奇，戈戟铦锐，物象生动，自成一家风骨"，是高度的概括。所以，《九成宫醴泉铭》的结字之妙，需要我们在赏析时细细体会。

古人认为：书在有笔墨处，书之妙在无笔墨处，有处仅存迹象，无处乃传神韵。形质之外的无笔墨处，是书法的空灵、超逸之地，是给人提供更丰富的想象之处。《九成宫醴泉铭》布白较为疏朗，一般字与字之间、行与行之间的空间有字形的三分之一，清劲的笔画产生的气韵在字里行间回荡，这也是欧楷之所以清爽、秀劲、飘逸而动人的原因，也是我们在赏析过程中所可以感受到的气息。如果将此碑的字与字之间的空间缩小重新排叠，其欧楷风韵就会荡然无存。故无笔墨处，是给人提供想象、体味的空间，这也是欧楷的奇妙处。

由于《九成宫醴泉铭》是碑文，故只能从镌刻过的字痕中来体会其风神，但已是隔雾看花，难见其墨迹模样。然而，我们也可以从欧阳询的书论中来领会他的用墨。他在《八诀》中说："墨淡则伤神彩，绝浓必滞锋毫。肥则为钝，瘦则露骨，勿使伤于软弱，不须怒降为奇。"可见，欧阳询作书是极其讲究用墨的，是一种不滞笔毫的用墨，浓淡恰到好处，故其书不肥亦不瘦，成为其洒落之笔的由来。

书法是书家表现性灵境界和体现审美理想的艺术，又是反映书家心灵品格、气质和情感的载体，欧阳询也是如此。他在说字形结构

时，还提出了"斜正如人"的观点，可谓其"尚法"观念的精辟总结，将字的结构形态上升到精神层面，言明楷书的法则有如人的生命整体，举止言行、动静仰卧、协调连贯等因素都能印证书法之"法"，我想这也是欧楷之所以"气宇融和、精神洒落"的缘由。通过赏析，可以说，欧阳询是承继南北朝书风并将其合二为一的书家代表，他的书法实践和理论总结，开启了唐代"尚法"之风。从铭文中，我们可以看到高阁周建、长廊四起的嵯峨宫宇的宏伟；可以看到迢递百寻、峥嵘千仞的自然景观的壮丽。也是从欧阳询开始，唐代进入了名臣、名家撰文书碑的时代，以后的名碑，多出于名家之手。面对《九成宫醴泉铭》，我们似乎看到，一位七十多岁高龄的老人，依旧一丝不苟地创作，其精神着实令人感动，欧阳询不愧是典范，对当代书坛有着深刻的启示。

伍

《孔子庙堂碑》：君子藏器，以虞为优

〔唐〕虞世南

吴振峰 / 文

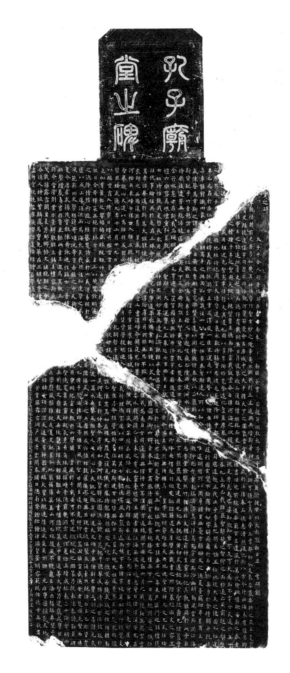

〔唐〕虞世南《孔子庙堂碑》（陕本墨拓本）

原碑贞观七年（633）立，现藏于西安碑林博物馆

108

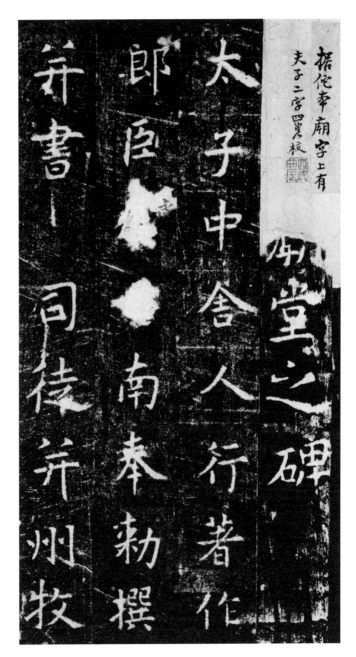

孔子庙堂之碑。太子中舍人、行著作郎、臣虞世南奉敕撰并书。司徒、并州牧、

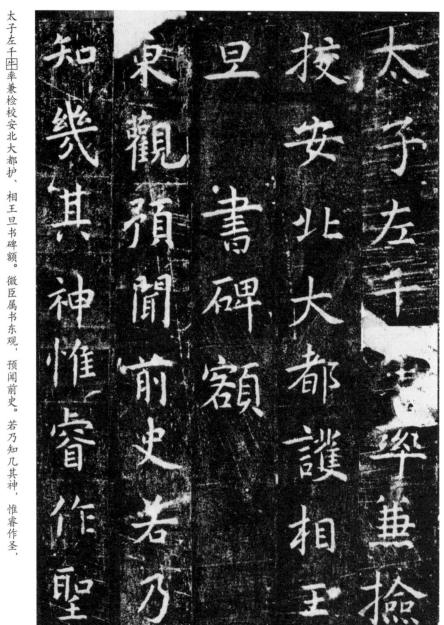

太子左千牛率兼检校安北大都护、相王旦书碑额。微臣属书东观，预闻前史。若乃知几其神，惟睿作圣，

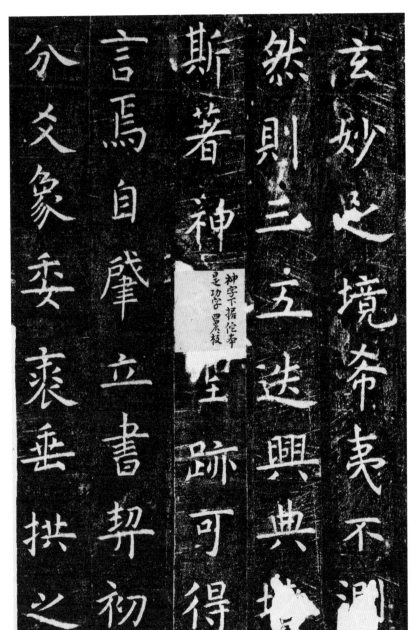

玄妙之境，希夷不测。然则三五迭兴，典図斯著，神図圣迹，可得言焉。自肇立书契，初分爻象，委裘垂拱之

神字下据伦本
是功字罘罘枝

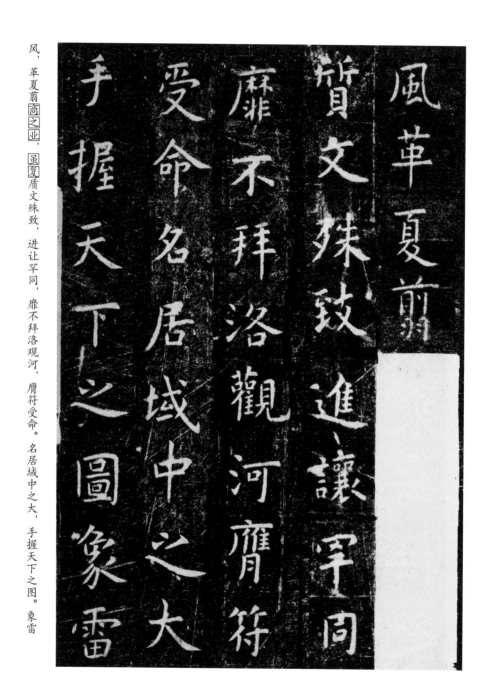

风，革夏翦圄之业，圄夏质文殊致，进让罕同，靡不拜洛观河，膺符受命。名居域中之大，手握天下之图。象雷

112

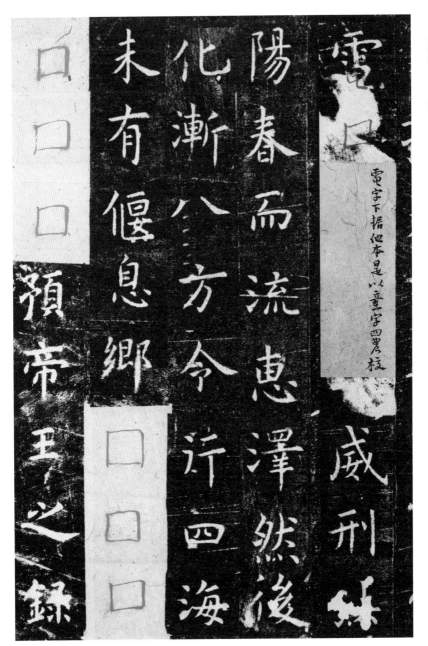

雷字下据他本是以章字四皆校

未有偃息鄉　化漸八方令行四海　陽春而流惠澤然後　雹□　威刑錄

□□□　□□□　預帝王之錄

雷电以□威刑，□阳春而流惠泽。然后化渐八方，令行四海。未有偃息乡□，□□□□，□预帝王之录，

远迹胥史之俦。而德侔覆载，明兼日月。道艺微而复显，礼乐弛而更张。窍理尽性，

光前绝后，垂范百王，遗风于万代。猗欤！伟欤！若斯之盛者也。夫子膺五纬之精，踵

115

受命名居域中之大

手握天下之圖象雷

雷□

雷字下損似有是以盡字四處缺

威刑

陽春而流惠澤然後

化漸八方令行四海

未有偃息鄉 □□

□□預帝王之錄

遠踪骨史之傳而德

佯覆載明無日月道

藝徵而復顯禮樂施

而更張□理盡性

光前絕後垂範百王

遺風於萬代猗歟偉

歟若斯之盛者 也夫

子腐 □□□

之精踵

116

堂之碑

太子中舍人行著作

郎臣　南奉勅撰

弁書　司徒并州牧

太子左千　學蕪掄

按安北大都護相王

旦書碑額

東觀預聞前史若乃

玄妙之境希夷不測

知幾其神惟睿作聖

然則三五迭興典墳

斯著神　蹟可得

言焉自肇立書契初

分爻象委裹垂拱之

風革夏前

〔唐〕虞世南《孔子庙堂碑》（陕本墨拓本，局部）

117

虞世南（558—638），字伯施，越州余姚鸣鹤（今属浙江慈溪）人。永定二年（558）出生于东南望族。其父虞荔，官至陈太子中庶子，以德行受知于陈文帝，其卒时，虞世南仅四岁。虞世南七岁时过继给叔父虞寄，因弱冠取字曰"伯施"。至太建十三年（581）继父卒后，虞世南继其兄入建安王府为法曹参军，时年廿四岁。开皇九年（589），陈亡，虞世南偕兄世基迁居京都，以文学受知于晋王杨广，征为王府学士。杨广为太子，又改为东宫学士。杨广即位，任秘书郎，负责掌管四库图书经籍。隋炀帝爱其才学，曾召引为学士，待诏供奉达十年之久。隋亡，虞世南与长其一岁的欧阳询并为窦建德的夏政权所留用，欧阳询为朝廷礼仪方面的最高执行长官太常卿，虞世南则出任中枢机关门下省的"贰侍中"要职。然而，两年之后，李世民讨平夏政权，虞、欧再次作为降臣并入唐。这时虞世南已六十四岁。贞观七年（633），虞世南经秘书少监转为秘书监，并受爵永兴县子，后进封县公，故后人亦称虞秘监或虞永兴。虞世南因是玄武门政变智

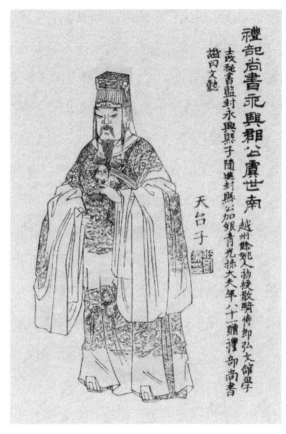

図一 虞世南像

囊团中人，故即便到了暮年仍被唐太宗倚重，史称："太宗重其博识，
每机务之隙，引之谈论，共观经史。"（刘昫等《旧唐书·虞世南传》）
虞世南也借机提出谏议，劝节俭，止狩猎，戒骄奢，其诚感于太宗，
深得尊重，加之其在陈隋时代之孝行、友悌行为及其在诗文、书法和
儒学方面的影响，唐太宗称其有"五绝"，"一曰德行，二曰忠直，三

曰博学，四曰文辞，五曰书翰"（刘昫等《旧唐书·虞世南传》）。虞世南自贞观二年（628）以年老上表请求致仕不许，至十二年（638）已经十年，遂再次上表恳祈退归田园，终于"优制许之"，带着银青光禄大夫三品散官和弘文馆学士的职衔，以及"五绝"殊荣卒于乡里，享年八十一岁。卒后，太宗哭之甚恸，赐东园秘器，陪葬昭陵，赠以礼部尚书，谥号文懿，还手敕魏王李泰代之宣称，"虞世南于我，犹一体也……当代名臣，人伦准的"。（刘昫等《旧唐书·虞世南传》）唐太宗曾命画家阎立本绘其肖像置于凌烟阁中供人瞻仰，曾有载长安永嘉坊有虞世南庙，或即建之于太宗庙，盛极礼遇。虞世南有文集三十卷，唐太宗诏褚亮为之作序赞述之。虞世南传世书迹有石刻《孔子庙堂碑》《破邪论序》《昭仁寺碑》及纸本《虞摹兰亭序》《汝南公主墓志铭》（图二）等。书论《笔髓论》《书旨述》尤受后人称赏。其《笔髓论》兼论字体、执笔法及行、草、真各体笔法等，所论"书道玄妙，必资神遇，不可以力求也。机巧必须心悟，不可以目取也"，提出求神运于法外，尤为论者所重。编有《北堂书钞》一百六十卷，《旧唐书》卷七十二、《新唐书》卷一百二皆有传。

《孔子庙堂碑》，由虞世南撰文并书丹。初刻成于唐代贞观年间（据西安碑林博物馆研究员路远考证，见《碑林语石：西安碑林藏石研究》），立于长安孔庙中，不久因孔庙失火而毁，拓本几乎没有流传。至长安三年（703），武则天命当时的相王李旦重刻，并加篆额"大周

图二　〔唐〕虞世南《虞摹兰亭序》（上图，局部）与《汝南公主墓志铭》（下图）

孔子庙堂之碑"八字。大中五年（851）十一月，国子祭酒冯审奏请将碑中"大周"两字凿去。武周重刻之碑后来亦因椎拓过甚而毁，今已不传。北宋初年，王彦超再建。后世主要有两种翻刻本：一为乾德年间（960—968）王彦超摹刻本，凡三十五行，行六十四字。高280厘米，宽110厘米，俗称"西庙堂碑"或"陕本"，明嘉靖三十四年（1555）关中地震时，石断为三，碑现存于西安碑林博物馆（图三）；另一为元代至元年间（1264—1294）重刻于山东成武（旧城武），三十三行，满行六十六字，高209厘米，宽89厘米，俗称"东庙堂碑"或"城武本"，碑现存成武县博物馆。清临川李宗瀚得元康里崾崾旧藏拓本，世称"唐拓"，为存世拓本之最。中华书局、文明书局、有正书局、上海古籍书店、文物出版社、上海书画出版社及日本的一些知名出版机构均出版了影印本。

据《新唐书·礼乐志》记载，唐武德二年（619）起，即在长安国子学（贞观后改为国子监）中建有一庙，"以周公为先圣，孔子配享"，至贞观二年（628）才"始立"单独的"孔子庙堂"，以孔子为先圣，以颜子配享。《孔子庙堂碑》记载了武德九年（626）十二月二十九日，下诏以隋朝故"绍圣侯"孔嗣哲之子孔德伦（孔子二十三世孙）为"褒圣侯"，及修缮孔庙等事。虞世南撰此文时，意气飞扬，情绪饱满，极尽铺陈渲染之能事，洋洋两千余字，内容丰赡，精力弥满，行气如虹，由三五迭兴文明开化，到孔子生平儒教沉浮，由大唐开基到礼仪复兴，由修缮孔庙刻碑纪颂到歌功颂德显扬儒教，层层展

图三 《孔子庙堂碑》原碑（陕本）

开，节节递进，大有一泻千里之势，实在是一篇盛世宏文。尽管此碑身世迷离，但因其文义也博，书名亦盛，所以后世往往评价很高，便是情理中事了。唐贾耽《赋虞书歌》云："众书之中虞书巧，体法自然归大道，不同怀素只攻颠，岂类张芝惟札草。形势素，筋骨老，父子君臣相揖抱……能方正，不欹倒，功夫未至难寻奥。须知《孔子庙堂碑》，便是青箱中至宝。"黄庭坚《山谷集》云："顷见摹刻虞永兴《孔子庙碑》，甚不厌人意，意亦疑石工失真太远。今观旧刻，虽姿媚，而造笔之势甚遒，故知名下无虚士也。"又"见旧刻，乃知永兴得智永笔法为多，又知蔡君谟真行简札能入永兴之室也"。又"虞永兴常被中画腹书，末年尤妙，贞观间亦已耄矣，而是书之工，唐人未有逮者"。明代赵崡在《石墨镌华》亦云"评者谓虞永兴书如层台缓步，高谢风尘，又如行人妙选，罕有失词，观此碑，果不虚也。贾耽相公云：'《孔子庙堂碑》，青箱至宝。'今碑已经五代翻刻，尚尔，则当时可知"。清刘熙载于《艺概》中道："学永兴书，第一要识其筋骨胜肉。综昔人所以称《庙堂碑》者，是何精神！而辗转翻刻，往往入于肤烂，在今日则转不如学《昭仁寺碑》矣。"由此观之，书论虽各不相同，但有一点可以肯定，那就是，碑拓自身扑朔迷离的身世虽然给书法审美造成了一定的困难，但并不影响人们对虞世南书法的喜好以及对他的《孔子庙堂碑》给予应有的美学评价。现在出版之《孔子庙堂碑》绝大多数为清代李宗瀚收藏的被称作"临川四宝"之一的所谓唐拓，此本原为元代康里巎巎旧藏，有元

末明初张绅等题跋，后归临川李宗瀚，相传是唐代原石拓片。据清代书法家翁方纲考证，尚有部分以西庙堂补配，但其早于明嘉靖时期是应该肯定的。鉴此，本篇即以此本展开。

从魏晋六朝"二王"书法的妍美流变，发展到初唐，则大体风格特征是瘦劲秀美、刚健凝重。"初唐四家"中，欧阳询以刚健险劲胜，虞世南以圆融道逸胜，褚遂良以丰艳流畅胜，薛稷则以结体遒丽胜。各家争法，各具特色。唐初，儒家之伦常礼教，道家之淡泊无为，佛释之自性空静以及北朝敦实大度的民间文化，均保留在南朝文化的灵秀书风和思维方式中，在互补杂糅中交叉渗透，共同蔚为中华文化之一时大观。反映在初唐文论与诗歌中的清新自然之风，乃是继承了六朝的"尚清"风气，并开始从更高的精神境界层面，即从风格、气韵上来塑造自己的艺术形象。宗白华先生认为"空灵"与"充实"是艺术精神的两元。而"清气"之美与盛唐的阳刚之美正是唐代艺术之两元，它们共同演绎了一个时代博大的胸襟、宏伟的气魄以及生机勃勃、积极向上的民族精神的最强音。在这样的历史文化境遇之中，书法家的审美趣味同样也必然呈现出时代的风神韵味。虞世南生长在越州，由陈入隋，曾学书于智永禅师，可谓得"二王"真传。作为弘文馆学士，他是久经历练的醇儒，深得李世民赏识，因此，可以说虞还是李世民的书友和良师。一次，唐太宗临右军书法，写到"戬"字时空下"戈"由虞世南补书，魏徵见后说："今窥圣作，惟戬字戈法逼

真。"太宗十分感慨，认为虞世南对王羲之笔法体会最深。正因如此，在初唐，虞世南既为太宗倡导王羲之书风提供了活体范式，又俨然是一位供奉王羲之的正统人物。所以，张怀瓘的《书断》谓其书"得大令（王献之）之宏规，含五方之正色""秀岭危峰，处处间起""行草之际，尤所偏工。及其暮齿，加以遒逸"。而李嗣真的《书后品》则认为"虞世南萧散洒落，真草惟命，如罗绮娇春，鹓鸿戏沼，故当（萧）子云之上"。窦臮在其《述书赋》中也说，"永兴超出，下笔如神，不落疏慢，无惭世珍"。这些评价都是十分中肯的。

《宣和书谱》以为虞世南晚年正书与王羲之相后先，又以欧、虞相论曰："虞则内含刚柔，欧则外露筋骨。君子藏器，以虞为优。盖世南作字，不择纸笔，皆能如志，立意沉粹。若登太华，百川九折，委曲而入杳冥。"宋人的这段评价应该说是对虞世南书法美学特征的基本判断，所谓"君子书法"一说概源于此。何谓"君子书法"？首先，自汉武帝罢黜百家，尊崇儒术之后，儒家思想渐次成为主流思想，它渗透在中华民族的心理结构之中，并深刻地影响了中国人的思维方式和行为模式。"中庸""中行""中道""中和"，不愠不火，不激不厉，不偏不倚，刚柔相济，温良恭俭让，等等，这些理念既是行为准则，又是审美标准，体现在诗书画中则讲究"冲和""虚静""安详""温雅""遒逸"等审美意境的实现。所谓"藏器"，就是不外放，不张狂，为人处事温柔敦厚，含蕴内敛，表现在艺术上也是如此。虞世南书法风格具备了温文尔雅、含而不露、用笔平实稳健、结字端庄

正大、章法自然浑成、不事造作，这些都是儒家中庸理念在艺术实践上的坐实。虞世南之所以为后世众多书家景从追随，是与初唐特定历史背景和他的独特地位相关的，甚至可以认为，虞世南书法风格的形成就是儒家文化的一个收获或者范本。其次，在古代文人的审美标准中，"人伦标准"与"书品标准"是合一的。书法向来为"六艺"之一，文人以书法为本事，认为书法是载道的工具，是修养身心的法门，人们通过笔墨实践"疏瀹五藏，澡雪精神"，陶冶文思，变化气质。许慎《说文解字·叙》中就提出了"书者，如也"这个言有尽而意无穷的命题，其真实含义，妙在留给人们去体会、体悟而生发的机会。清人刘熙载《艺概》借此发挥为"如其学，如其才，如其志，总之曰，如其人而已"，强调了"书如其人"的主体性质，也使书法的社会功能性质得到了强调。虞世南也是这样理解的。他在《书旨述》中说："书者，如也，述事契誓者也。"古人的这个概念与当代西方文艺思想宰制下的艺术概念存在着极大的差异。因此，我以为理解古人论书言论首先必须返回到文化的原点才可能有所收获。正因为如此，虞世南受知于太宗，而太宗从人到艺等多个层面都非常认同、赏识虞世南，这样才有太宗对虞世南"五绝"的高度评价。李世民赏识的首先是一个忠直博学、善于文辞的醇儒，其次才是他"气秀色润，意和笔调，外柔内刚，修媚自喜"（语出明代书法家莫是龙）的书法，此中孰重孰轻不言自明。贞观十二年（638），虞世南去世，享年八十一岁，唐太宗伤心哀叹"虞世南死后，无人可以论书"，这声

浩叹之间流露出的其对一个书家去世的惋惜和怀念！

　　有趣的是，虞世南与李世民在书法思想上有着惊人的一致性（图四为李世民书法作品），正如《史记·伯夷列传》所云："同明相照，同类相求。云从龙，风从虎。"比如"心君说"。虞世南说："心为君，妙用无穷，故为君也；手为辅，承命竭股肱之用故也。""迟速虚实，若轮扁斫轮，不疾不徐，得之于心，应之于手，口所不能言也……轻重出于心，而妙用应乎手。""字有态度，心之辅也。心悟非心，合于妙也。"（《笔髓论》）而李世民则说："夫心合于气，气合于心。神，心之用也……及其悟也，心动而手均……思与神会，同乎自然，不知所以然而然矣。"（《指意》）中医讲"心者，君之官也"。荀子也说

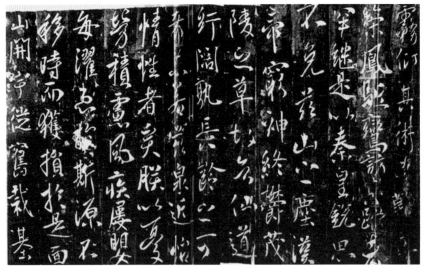

图四　〔唐〕李世民《温泉铭》（墨拓本，局部）

128

"心者，形之君而神明之主也"。可见，虞世南的书学思想是筑基于传统哲学的，书法中的"心手相应""得之心而应之于手"，实在是虞世南所言之"澄心运思至微妙间，神应思彻"的"契妙"，但它离不开心的妙用，尽管手也是重要的。这就是"心君说"的含义。这一思想，似专与今说，但今人大多不懂。而李世民阐发的"心"与"气"的关系，则源于《庄子·人间世》："若一志，无听之以耳，而听之以心，无听之以心，而听之以气。"庄子以"虚而待物"的"气"为最。李世民则不然，他认为心、气是相合的，实际上强调了"虚而待物"之"心"的重要。只有心气相通，才能思与神会，同乎自然，以达到"不知其所以然而然"的境界。虞、李关于"心君说"的相互阐发、互为补益，深刻地揭橥了书法的技道关系，是值得借鉴的。李世民在《笔法诀》中写下了以下文字："夫欲书之时，当收视反听，绝虑凝神，心正气和，则契于玄妙。心神不正，字则欹斜；志气不和，书必颠覆，其道同鲁庙之器，虚则欹，满则覆，中则正。正者，冲和之谓也。"有意思的是，虞世南在《笔髓论》中也有与之相近的论述。我们注意到二人都关注创作心态的问题，其思想源于先秦道家、儒家的"虚静"理论，又有创新，可以说是对书法美学的理论贡献；同时，这种创作心态在他们的笔墨实践中也得到了进一步的落实。发展到后来，唐宋时期书以"逸神妙能"立品成为风尚，反映的根本精神就是超越工巧，强调性灵抒发的途径，这与魏晋时文化人的散逸精神是一致的，他们试图使人的精神压抑从秩序中逃逸，从而得

到一种释解或者救赎。下面我们再来通过对《孔子庙堂碑》的解读，来对虞世南的精神向度和审美情怀做进一步的探讨。

虞世南楷书的特点，概括地说就是遒美秀润，笔画凝练，笔势方圆互用，结构方整舒展，外形略长近方，外柔内刚，空灵自然，体现出了一股儒雅典丽、文质彬彬的君子之风。当然，其代表作正是《孔子庙堂碑》。如上所述，如果按路远先生的考证，唐贞观四年（630）前后，虞世南已是七十多岁的老人了，但书写此碑一点也不显得精神涣懈，反而是遒逸有神，一种活泼泼的生机跃上笔端。据说碑成之后，"车马填集碑下，毡拓无虚日"（孙承泽《庚子销夏记》）。因慕名捶拓者多而使字口益宽，却意外地增添了此碑蕴藏锋芒、含蓄内敛的静穆之气，从而使其蒙上一层更深的人文色彩，故有"君子藏器，以虞为优"之说。

用笔

点画圆润

字例（图五）：茫、沛、丝、染、洋、焉。有如大珠小珠落玉盘，重在变化，随字异形，为点必收。

横画平直

字例（图六）：乐、六、上、亦、充、精。入笔自然，收笔稍驻，"护尾，画点势尽，力收之"，藏锋不见其迹也。

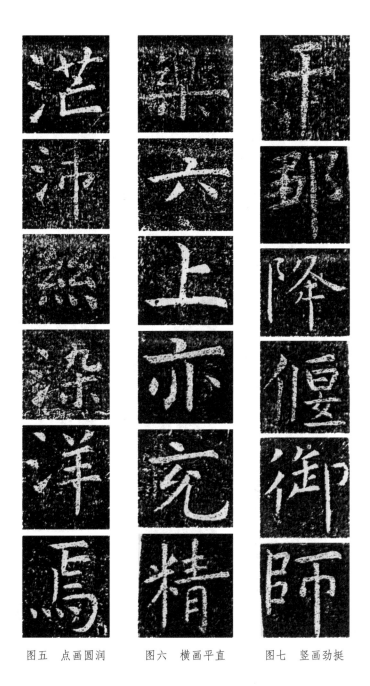

图五　点画圆润　　　图六　横画平直　　　图七　竖画劲挺

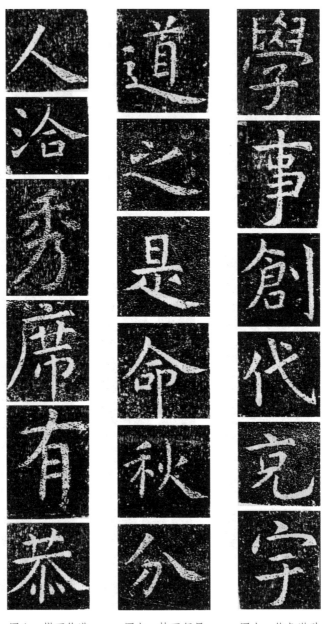

图八　撇画饱满　　　　图九　捺画舒展　　　　图十　钩戈潜劲

竖画劲挺

字例（图七）：干、邹、降、偃、御、师。或悬针或垂露，平锋入纸，化势而出。

撇画饱满

字例（图八）：人、洽、秀、席、有、恭。斜拂掠起，其势微曲，劲挺有力，锐利而饱满，力能善蓄，绰有余地，有轻扬飞动之感。

捺画舒展

字例（图九）：道、之、是、命、秋、分。空中收势，且行且提，轻揭暗收，舒展得意而出，笔势饱满有力。

钩戈潜劲

字例（图十）：学、事、创、代、克、宇。虞氏钩戈或向左，或向右，出钩前借势而出，并不着意蹲锋，潜劲内蕴，有行书笔意，故自然天成。

结字

方整正大

字例（图十一）：玉、玄、方、仁、宙、恒。平正端庄，正极奇生，巧极拙生，所谓大巧若拙也。

体势饱满

字例（图十二）：萝、图、紫、万、褒、赞。虞氏笔画稍多之字，往往字形微显长，借势生发，外形宽博，内里松泛，因显透气宽舒，

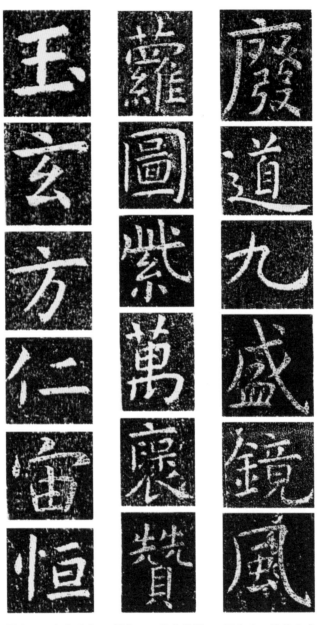

图十一　方整正大　　图十二　体势饱满　　图十三　展笔生奇

图十四　左右同重　　图十五　峭拔一角　　图十六　潜虚半腹

安详自在，精神饱满又不松懈。

展笔生奇

字例（图十三）：废、道、九、盛、镜、风。虞字往往偶发奇笔，着意伸展，不受拘囿，流宕放逸却收擒得住，时见奇妙，反者道之动，故知奇正两端，实乃一局。

左右同重

字例（图十四）：明、颓、柱、能、修、故。左右结构的字，虞氏以左右两端平分轻重，揭按照应，筋骨威仪，尤见朴厚庄严，古雅有趣。

峭拔一角

字例（图十五）：表、功、高、尚、食、使。细察可见，虞字结字中或抬高左角，或抬高右角，或欹侧左下角，或伸展右下角，总之姿态横生，收到以奇取正的效果。六朝楷书多以斜画紧结，峻拔右角为多，虞字达于平正中见险绝，生动自然，此乃一绝。

潜虚半腹

字例（图十六）：夏、济、无、奠、庙、肃。所谓"潜虚半腹"，即在方框中不使小笔画相粘连，或以轻笔处理之，以达致空灵虚和的效果。

从用笔和结字的技术角度分析，当然可以从书写的细节观察《孔子庙堂碑》的艺术特点，笔者的观察亦只是一个切入点而已。在初

唐，还有另一个比虞世南长一岁的大书家欧阳询，他在书法法度原则方面有更突出的贡献，如《八诀》《三十六法》《用笔法》。事实上，他的书写也比虞世南更加中规中矩。而虞世南、李世民谈得更多的是心法、理法，更加侧重于强调"心""悟""契妙""字无常体"，欧、虞相较，似乎是违背的、不一致的，其实是相成和合、互为补益的，它们正好为书法创作提供了两个层面的艺理支持，二者在初唐同时呈现，正是为全唐书法昌盛及其书论的趋于高端打下了坚实的基础。如果比较虞世南的《汝南公主墓志铭》，就会发现虞世南所谓"假笔转心，妙非毫端之妙，必在澄心运思至微妙之间，神应思彻，又同鼓瑟纶音，妙响随意而生，握管使锋，逸态逐毫而应"（虞世南《笔髓论》）的论述，绝非空言理论，而是从笔墨实践中体悟而来的。与此论更为合弦的便是《孔子庙堂碑》，如此气象雍容，气度平和，气格典雅，在"初唐四家"中是首屈一指的。所以，虞世南不只在唐一代书论中大受褒赞，到宋以降，仍然评价极高，而这些评价恰恰又都集中在《孔子庙堂碑》的精神向度方面，这是更应值得关注的现象。

张怀瓘在《书断》中云："伯施（虞世南）隶、行书入妙。然欧之于虞，可谓智均力敌，亦犹韩卢之追东郭逡（狡兔）也。论其众体，则虞所不逮。欧若猛将深入，时或不利；虞若行人妙选，罕有失辞。虞则内含刚柔，欧则外露筋骨，君子藏器，以虞为优。"这段话讲得很公允。对其中"君子藏器，以虞为优"一句，尤感认同。在当代，作家汪曾祺的意见是中肯的：语言本身是一个文化现象，任何的

语言背后都有深浅不同的文化的积淀。推而广之，我们在阅读历史文本的时候，都应该返回到历史的情境之中。从字相观之，虞字的确笔圆内方，外柔内刚，锋芒收敛，外松内紧。然而，在中国艺术文化史上，"文如其人""诗如其人""书如其人"的美学命题由来已久。其思想源头可以追溯到东汉扬雄《法言·问神》："言，心声也；书，心画也。"而这种思想一旦传播开来便深入人心。到了唐代，柳公权更是以"心正则笔正"的讽喻性"笔谏"，将这一命题推至极端。话说回来，如果与虞之后世那种诗、书、画三绝并称相比，或与李白诗歌、裴旻剑舞、张旭草书相比，虞世南恐无潇洒俊逸、浪漫风流可言，但他的满腹经纶，他的温良恭俭让的君子风范，则完全可与其书品交相生辉，即使在今日也不减其光芒。张怀瓘在《书断》中说："文章之为用，必假乎书；书之为征，期合乎道。故能发挥文者，莫近乎书。"在我国古代，文与书是合一的，是宇宙图式，也是人文制式；是文饰藻绘，也是教化理念。文，即字即书即人心、语言与书写符号，所以合于天地之心，合于道。因此，"笔圆内方，外柔内刚"，谁说不是虞世南这类醇儒的做人法则呢？而"锋芒收敛、外松内紧"，谁又说不代表虞世南处世的道理呢？

宗白华认为，西洋"文艺复兴"的艺术所表现的美是浓郁的、华贵的、壮硕的；魏晋人则倾向简约、玄澹、超然绝俗的哲学的美，晋人的书法是这种美的最具体的表现。这种"尚清"的美学追求，便是魏晋玄学的创造。"尚清"思想，既包含天和之美，又体现自然精

神。"天和"即谓天心、天机、天倪、天成。也就是说，由人工返天工，由工巧返古拙，由雕琢返归自然之趣，人向大自然学习。正如苏轼评智永书法所说："永禅师书，骨气深稳，体兼众妙，精能之至，反造疏淡。如观陶彭泽诗，初若散缓不收，反复不已，乃识其奇趣。"（《书唐氏六家书后》）事实上，虞世南《孔子庙堂碑》恰恰具备了这种经典性。米芾说虞世南如学休粮道士，神虽清但体势瘦困，这是一向好发尖酸之语的他站在自己立场上提出的批评，但他不得不从"神格之清"上首肯虞世南。岂不知"尚清"文化作为一种美学向度，一向是提倡枯淡、冷瘦、萧散、寂寞这些情怀的，古人林下风流、山林清气都具有这种特点。如此来看《孔子庙堂碑》，或可感受到一种不同于欧、颜、柳、赵的另一类书法的精神内涵。

还有一家之言不可不议。清人周星莲在《临池管见》中说："王右军、虞世南字体馨逸，举止安和，蓬蓬然得春夏之气，即所谓喜气也。"首先，他将王羲之、虞世南相提并论，尽管仍是一家之言，但不能说没有道理。其次，字体馨远，举止安和，似乎也没得说。而所谓"蓬蓬然得春夏之气"就更有意思了。以周氏的看法，虞书之"气"即所谓"喜气"，便是"蓬蓬然"的"春夏"之气，这就意味着，虞书不仅不是"瘦困"，而是有着"蓬蓬"生机的。春生夏长，它是关乎生命意象的描述。我一直以为，中国书法是人的生命的深度隐喻。中国艺术从来都是要创造一个与自我生命相关的意境的，宗白华用"空灵"与"充实"来言说中国的艺术精神。我以为"空灵"即

造境，而"充实"则意味着艺术与别的生命的深刻联系。艺术的生命不依他起，而是自我的，是由自我生命直接转出的。"群籁虽参差，适我无非新"，每一次体验都是一次生命的感动，都意味着对自我生命的一次发现和认同。所谓"充实之谓美"，就是说，中国哲学强调日印万川，处处皆圆。每一个生命都是圆满俱足的。充实即圆满，强调它的意义不是在整体中获得的，是无稍欠缺的，而是强调一物就是一个世界，不待他成而自成，它是光之源，不是被照亮，而是"定水澄清，心珠自现"。如果从这个意义上说，虞世南在《孔子庙堂碑》中所创造的肃穆景象以及他"君子藏器"的生命气象，谁又能说不是一种生命形态的呈现呢？

《全唐诗》收有虞世南诗一卷，其中有一首史上最早的咏蝉诗："垂緌饮清露，流响出疏桐。居高声自远，非是藉秋风。"以蝉生性高洁，栖高饮露，是谓"饮清露"。在诗中，他以"垂緌"示高贵，以"清"喻高洁，"贵"而"清"，不凭仗"秋风"，其声自远，这是何等境界？"不假良史之辞，不托飞驰之势，而声名自传于后。"（曹丕《典论·论文》）依据的是人格之美，人格的力量。一千多年后之我辈，读其文字，赏其书法，品味其人生况味，联想到一个物欲膨化中的当代书坛，感慨万千，怎不发思古之幽情？

陆

《雁塔圣教序》：
婉媚遒逸，貌如婵娟

〔唐〕褚遂良

曹宝麟／文

〔唐〕褚遂良《雁塔圣教序》（墨拓本）

原碑永徽四年（653）立，现藏于西安碑林博物馆

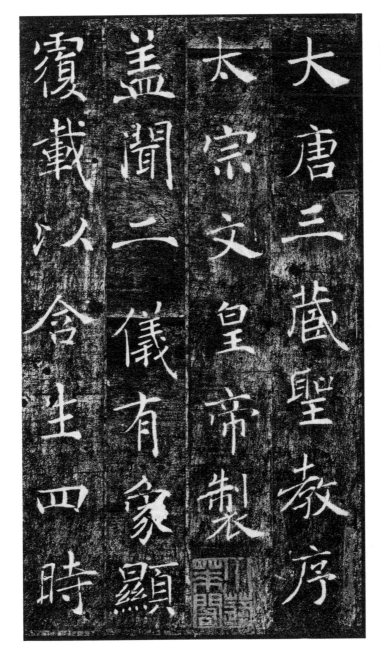

大唐三藏聖教序

太宗文皇帝製

盖聞二儀有象顯

覆載以含生四時

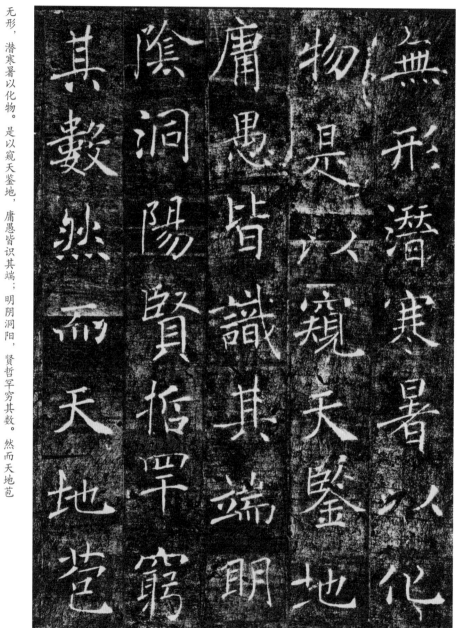

无形，潜寒暑以化物。是以窥天鉴地，庸愚皆识其端；明阴洞阳，贤哲罕穷其数。然而天地苞

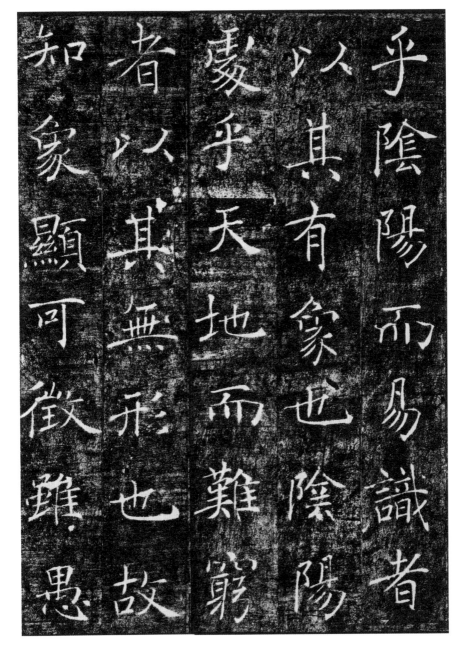

乎陰陽而易識者，以其有象也；陰陽處乎天地而難窮者，以其無形也。故知象顯可徵，雖愚

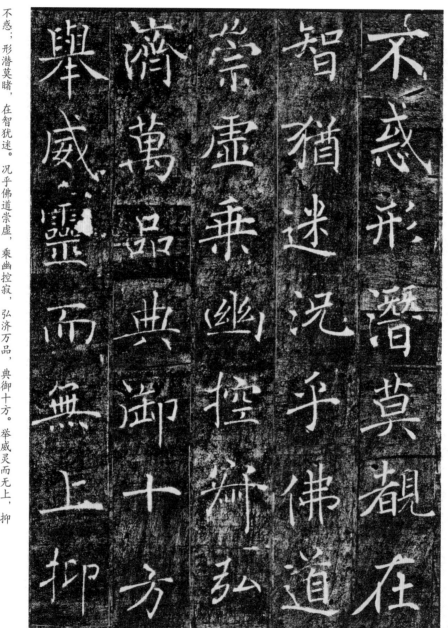

不惑；形潜莫睹，在智犹迷。况乎佛道崇虚，乘幽控寂，弘济万品，典御十方。举威灵而无上，抑

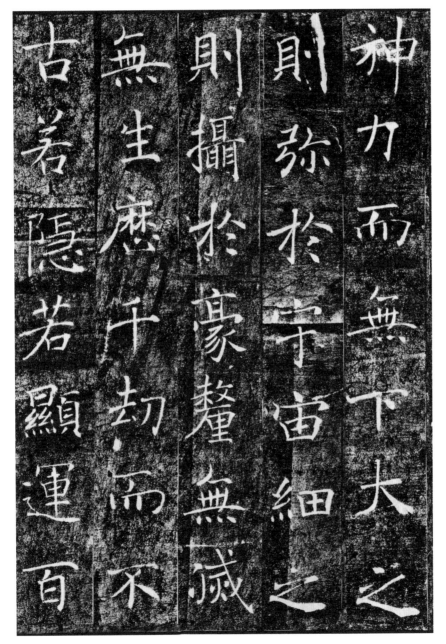

神力而无下。大之则弥于宇宙，细之则摄于毫厘。无灭无生，历千劫而不古；若隐若显，运百

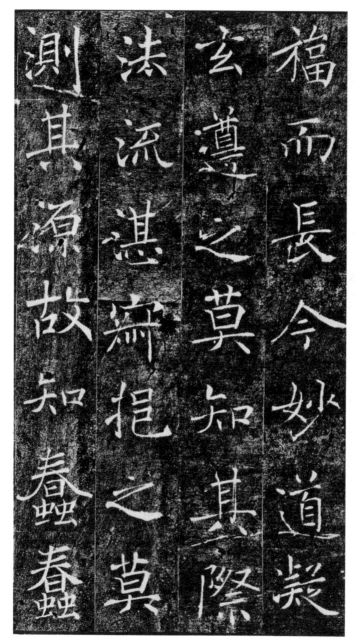

福而长今。妙道凝玄，遵之莫知其际；法流湛寂，挹之莫测其源。故知蠢蠢

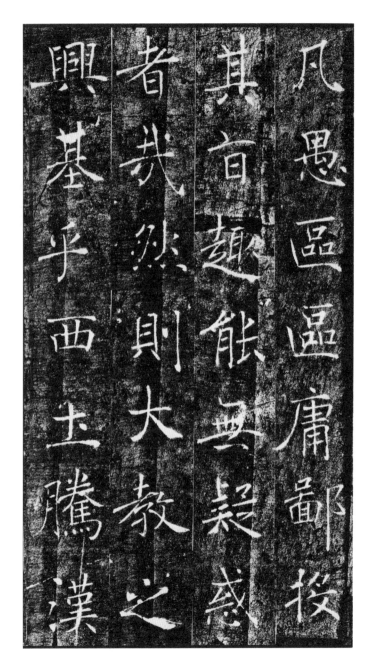

凡愚，区区庸鄙，投其旨趣，能无疑惑者哉？然则大教之兴，基乎西土。腾汉

濟萬品典御十方
舉威靈而無上抑
神力而無下大之
則彌於宇宙細之
則攝於豪釐無滅
無生歷千劫而不
古若隱若顯運百
福而長今妙道凝
玄遵之莫知其際
法流湛寂挹之莫
測其源故知蠢蠢
凡愚區區庸鄙投
其旨趣能無疑惑
者哉然則大教之
興基乎西土騰漢

大唐三藏聖教序

太宗文皇帝製

蓋聞二儀有象顯覆載以含生四時無形潛寒暑以化物是以窺天鑒地庸愚皆識其端明陰洞陽賢哲罕窮其數然而天地苞乎陰陽而易識者以其有象也陰陽處乎天地而難窮者以其無形也故知象顯可徵雖愚不惑形潛莫覩在

〔唐〕褚遂良《雁塔圣教序》（墨拓本，局部）

在中国书法史上，有两本"圣教序"彪炳齐辉：前者是唐永徽四年（653）由褚遂良所书的《雁塔圣教序》，后者是唐咸亨三年（672）由怀仁集王羲之行书而成的《集王圣教序》。两本内容只有篇目多寡之别，而同篇则无差异，是太宗为玄奘法师译经所作的序文和时为太子的高宗所作的序记。褚、怀二序相距十九年，皆作于高宗在位之时。其中褚序至今仍矗立在西安大雁塔下，而大雁塔所在的大慈恩寺，乃高宗于贞观二十一年（647）为亡母文德皇后荐福在无漏寺旧址上扩建并赐以今名的。高宗为表示对玄奘的尊重，特延请在弘福寺译经的玄奘为新寺上座，并让他主持翻经院。大雁塔是玄奘奏请贮藏经像而建，时在永徽三年（652），可见褚遂良的书碑完全是辅助工程。序与记的书写相差五十五天，各刻一石，序凡廿一行，行四十二字，自右至左书写，碑额隶书两行八字；记凡二十行，行四十字，自左至右书写，碑额篆书两行八字。两碑高约313厘米，碑文部分高约163厘米，宽约103厘米。二石嵌置于大雁塔南面底层壁间，序居门之

东，记居门之西，故如此书式无非取对称效果而已。经历了一千多年的风雨侵蚀和频繁捶拓后，二碑竟无甚磨泐，据说前后拓本也相差无几。顿觉古人之落笔作千年之想，不仅自信书法能传，而且也考虑到载体的耐久，无怪乎为精选的碑材起了个"贞珉"的美名。我们不禁也要像凤翔签判苏东坡面对一千多年前的石鼓文一样，发出"人生安得如汝寿"的浩叹了。

这两块丰碑，全称分别为《大唐太宗文皇帝制三藏圣教序》和《大唐皇帝述三藏圣教序记》。所谓"圣教"，指的是佛教。佛教自印度传入，历史上曾有过佞佛和灭佛的时期。佛教在唐朝被奉为神圣，也是经历了一个逐渐加冕的过程。李唐为了攀附高贵，硬扯上老子即李耳为其始祖。于是道教便被尊为国教，地位在佛教之上。从玄奘奏表申请西游取经不被批准，无奈而出偷渡下策，也可一窥端倪。然而俟玄奘游历十七年载誉归来，太宗一改故态给予至高无上的评价，尤其是玄奘法师辩论胜过印度高僧，译出大量携归经卷并创立法相唯识宗之后，佛教地位得到提高，父子两代皇帝也就不吝吹捧么奘了。

经过以上铺垫，至此方可介绍二碑的书者：褚遂良。

褚遂良（596—658或659），字登善，杭州钱塘（今浙江杭州）人，一说阳翟（今河南禹州）人，褚亮次子。大业（605-618）末期随父左迁陇右。隋末薛举起事，褚氏父子皆为所用。李世民平薛氏，收纳了褚氏父子。褚亮与房玄龄、杜如晦、虞世南等名人在秦王

府十八学士之列，遂良亦为铠曹参军。贞观初，任秘书省秘书郎，执掌四部经籍图书，参与编修《群书治要》，为太宗理政提供参鉴，渐得宠信。贞观中为谏议大夫，兼知起居事，出于公心，不隐恶，不阿私，前后奏谏数十封，多见嘉纳。尝反对废太子承乾易魏王泰，后太宗采纳遂良之策，终立晋王治为嗣君。贞观十八年（644）拜黄门侍郎，参与朝政。贞观二十二年（648）进中书令。次年，与长孙无忌同为顾命大臣辅佐高宗继位。封河南郡公。被劾贬同州（今陕西大荔），未久召回。永徽三年任吏部尚书、同中书门下三品，监修国史。旋代为尚书右仆射。永徽六年（655）因反对废王皇后而立昭仪武则天，贬潭州（今湖南长沙）都督，改桂州（今广西桂林）都督，又以"潜谋不轨"贬爱州（今越南清化）刺史，卒于任上。

褚遂良在永徽四年书写这两块碑之际，正是仕途最为得意之际，也是其书法技艺炉火纯青之时，尽管此间已暗藏着深刻的危机。

褚遂良工书，为"初唐四家"之一。"初唐四家"是欧阳询、虞世南、褚遂良和薛稷，皆是正书圣手。四人虽属老中青三代梯队，但薛完全是褚的翻版，"买褚得薛，不失其节"的时谚颇能说明，唐人也未必易于辨别。"初唐四家"的另一说法是，把第四人选为陆柬之。陆为虞世南外甥，书法面目与其舅父甚近。其实，欧虞入唐已届残年，二人竦瘦相同而险夷则异，不过是性格所产生的差别，他们所代表的书风大体应是隋朝的流行样式。因此"初唐四家"中最终足以标

榜大唐强盛风采的，或云真正完成由隋向唐过渡并且确立大唐风格基调的巨擘，只有褚遂良一人。

褚遂良随父入唐时二十几岁，恰值风华正茂的年龄。他学书的基础教育是在隋朝完成的。唐李嗣真在《书后品》云"太宗与汉王元昌、褚仆射遂良等，皆授之于史陵。褚首师虞，后又学史，乃谓陵曰：'此法更不可教人。'是其妙处也"。史陵是隋朝人，惜无书迹留存，仅唐张怀瓘在《书断》中有如此描述："遂良隶、行入妙，亦尝师授史陵，然史有古直，伤于疏瘦也。""疏"是疏松，表示结构宽博，"瘦"则是点画瘠薄，"伤"是对其不满。点画无论劲否，一味的瘦却是隋至初唐共同的时代特征，所以杜甫会有"书贵瘦硬方通神"的成见。但从中可知，褚遂良的结字宽博是学史陵后对虞世南的反动。清人看到隋代《龙藏寺碑》（图一）不禁惊呼，如莫友芝和康有为皆坐实褚字出于此碑，似乎又太拘于形迹，未必真是如此。为何不能认为隋朝这支来源于北齐的平画宽结潮流，正是经过史陵为中介而传至褚遂良的呢？褚氏《伊阙佛龛碑》（图二）书于贞观十五年（641），他四十六岁时，尚多史陵被描述的古直意味。清杨守敬《激素飞清阁评碑记》论此碑云："方整宽博，伟则有之，非用奇也，盖犹沿陈隋旧格。登善晚年始力求变化耳，又知婵娟婀娜，先要历此境界。"这一阶段的风格为颜真卿所学习借鉴，强化横竖粗细对比，并加重结字的篆籀气息，就演化成为"颜体"。这个奥秘被米芾第一个巨眼识破，他说："唯吉州庐山题名，题讫而去，后人刻之，故皆得

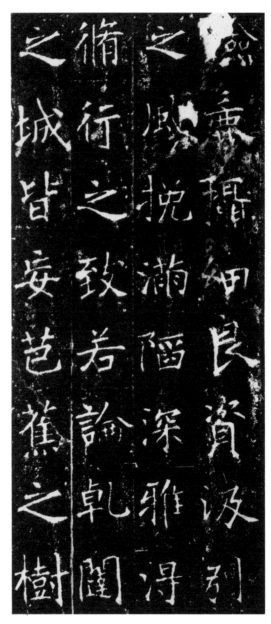

图一　《龙藏寺碑》（墨拓本，局部）

156

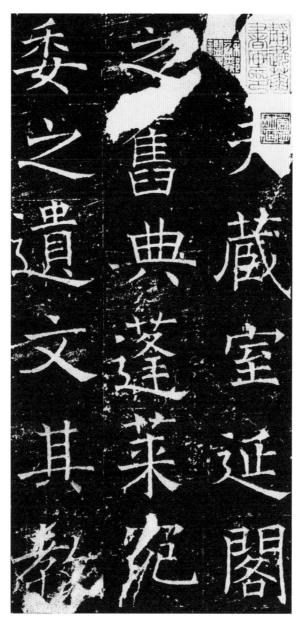

图二　〔唐〕褚遂良《伊阙佛龛碑》（墨拓本，局部）

其真，无做作凡俗之差，乃知颜出于褚也。"（《海岳名言》）比此碑仅晚一年的《孟法师碑》（图三），精雕细琢，与为摩崖造像记的《伊阙佛龛碑》的相对粗糙不同，更为传神地再现其时的真面目，难怪《孟法师碑》的刻手万文韶于十一年后仍被褚遂良请来镌刻《雁塔圣教序》了。

《雁塔圣教序》是褚遂良今存最晚之迹，往前推是书于早一年的《房玄龄碑》（图四），二碑风格自然非常接近，而与相隔十余年的《伊阙佛龛碑》《孟法师碑》相比，其变化之大则可谓若两人所书了。

虞世南于贞观十二年（638）谢世，太宗感叹今后无人可与论书，魏徵推荐褚遂良足以胜任，于是褚遂良即日侍书。这不仅为褚遂良成为近臣创造了条件，同时也迫使其为怎样在书法上讨好皇帝而时时琢磨，以备顾问。此其一。次年，独尊"大王"的太宗颁诏高价收购天下右军书迹，四方争献，聚于大内。褚遂良奉命与内库所藏参校，鉴别真伪，判定甲乙，这显然是难得的学习和锻炼机遇，遂得以拓宽眼界，调整思路。此其二。这两个有利因素无疑成为褚遂良负青天而扶摇直上的强劲双翼。

太宗异乎寻常地为《晋书·王羲之传》作传论，很可能即是褚遂良的捉刀，或是吸收了褚氏的发微，因为其中赞美"大王"的"点曳之工，裁成之妙，烟霏露结，状若断而还连；凤翥龙蟠，势如斜而反直"，正是褚氏晚年书法的写照，抑或是其从王字中窥透的天机并见

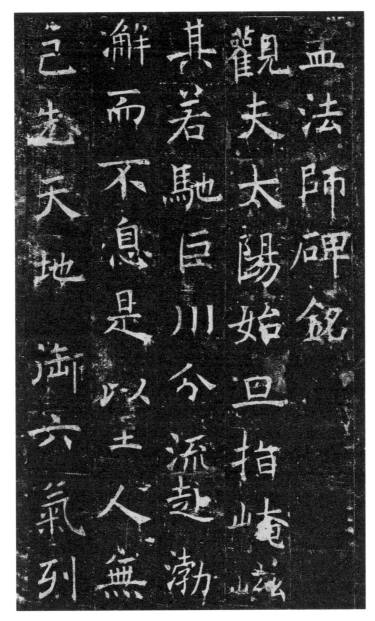

图三　〔唐〕褚遂良《孟法师碑》（墨拓本，局部）

图四 〔唐〕褚遂良《房玄龄碑》（墨拓本，局部）

贤思齐的结果。点画而改称点曳，似乎更能传神地极状其挥运的潇洒和笔迹的飘逸，但所达到的工妙又是痛快沉着而绝非浮泛的。褚遂良教导陆彦远"用笔当须如印泥画沙"，后陆悟出即同"锥画沙"，并解析为"当其用笔，常欲使其透过纸背，此功成之极矣"〔（传）颜真卿《述张长史笔法十二意》〕。个中奥旨，我不揣浅陋，妄作解人。试想，封泥与滩涂都属软质，印钤胶泥若非均匀用力且快速出离，则不是一边模糊即是全体粘连。同理，铁锥画沙要想达到明丽媚好的线条效果，也须垂直深插而果断运动才不致使犁开的凹道坍陷。虽然强调中锋，但也同时注重导送的适当力度。褚遂良经过一生的努力，确已得心应手，技进乎道。至于"烟霏"（飞）和"凤翥"是状动势，"露结"和"龙蟠"是喻静态，动静结合也就是行于当行而止于不得不止的节奏控制。褚遂良在《雁塔圣教序》里很多长横的中截细若游丝，确实有"状若断而还连"的险劲。这一绝技为自述"学褚最久"的米芾所欣羡激赏，他说："得笔则虽细为髭发亦圆。"应是他学褚的深切体会。另外，"势如斜而反直"乃指结字。因势落笔，难免有所偏侧，但高超的手段必能挽颓反正，化险为夷。总之，褚公晚年已臻随心所欲而不逾矩的化境，用笔的纯熟往往疾带草意，缓出隶笔，纵横捭阖，无往不利。米芾早年评价智永以降的书家时说："褚遂良如熟战御马，举动从人意，而别有一种骄色。"此则形容精确，一语中的，不轻易许与的米芾对褚五体投地，也只有在《书法赞》中说："去颜肉，增褚骨，发天秀，助神物。"认为颜的"肥"与褚的"瘦"如中

和一下就两全其美了，以一种委婉的语气对褚表达了一点微词。

《雁塔圣教序》笔法丰富，其最大的特点是大量利用提按。我们可以想见，刻工万文韶肯定会觉得比十一年前难刻得多了，因为那些细若蚊睫的点画稍有不慎就会走形，所以最后他即使打足精神仍不免有很多地方做了补笔和改动。这是心细的日本专家从原石发现的迹象。其竖笔往往露锋偏头，这种婀娜之态便予人以阴柔的印象。宋徽宗赵佶的瘦金书则继承之且形成程式（图五）：其钩笔如戈钩，中截细挺，相信也会得到怯于此笔的太宗赏叹。心底钩则弧度优美，肯定果断。尤其浮鹅钩，颈部婉转曲伸，必有王羲之笼鹅的启示，而出锋多分书的雁尾遗意，与平捺出锋处皆是最重且和其他虚笔形成轻重对比的笔致。而走之底的一波三折，便是颜体所本。较少特色的点画不必赘述。褚公的结字极其生动，二碑相比，序记写时心手双畅，翰逸神飞。萦带的增多使字势更富动感。我觉得其结字贵在奇正虚实的分寸掌控极佳。譬如图画，画成标准美人不仅去俗不远，而且过目即忘，褚公的结字意味深长，妙处难说，正值得低徊寻绎。

唐人"尚法"，这是后人的概括，难免以偏概全。碑版庄重，法度森严，也不过是用于神道碑、墓志铭等严肃场合。太宗《晋祠铭》《温泉铭》二铭创格，以行书入碑，倒也并非至尊可为所欲为，实因内容所定，无妨轻松。褚公此二碑笔调稍作轻快，后面更加飞动，也已很难用"尚法"框缚得住。宋人"尚意"，大多作行楷。尽管无不学颜，

图五 〔北宋〕赵佶《楷书千字文》（局部）

但追溯源头仍归于褚，米芾从褚得益最多，更不在话下。

　　那么，再回头来检验褚遂良同朝人对他的批评看来颇有必要，甚至可以弭谤平反。李嗣真《书后品》的"褚氏临写右军，亦为高足，丰艳雕刻，盛为当今所尚，但恨乏自然，功勤精悉耳"和张怀瓘《书断》的"少则服膺虞监，长则祖述右军。真书甚得其媚趣，若瑶台青璅，窅映春林，美人婵娟，似不任罗绮，增华绰约，欧虞谢之，其行草之间，即居二公之后"，二人品许之言皆属见仁见智，基本还算客观，但难免受到政治的影响。窦臮《述书赋》的"（褚）河南专精，克俭克勤。伏膺《告誓》，锐思猗文。恐无成于画虎，将有类于效颦。虽价重衣冠，名高内外，浇漓后学，而得无罪乎"便有诽谤之嫌。难道学王就非得亦步亦趋，稍出己意就获画虎类犬和东施捧心之讥？最恶毒莫过于"浇漓后学"四字（指褚遂良书法曾一度遭时人抨击），竟然把引领时风当作罪魁祸首来声讨，无视后学代表当时最高水平的事实。如名不见经传的敬客所书《王居士砖塔铭》（图六），书于遂良去世前一年，其学褚的水平超过盛得时誉的王知敬、高正臣、王行满等人。可知得益于褚公者不知凡几，他们组成了初唐书法雄厚的群众基础。窦氏虽然看不到其身后的情况，但只需举出受其遗泽的米芾一人，也可宣告他的预言完全是毫无远见的。清末刘熙载在《书概》中把褚遂良奉为"唐之广大教化主"。

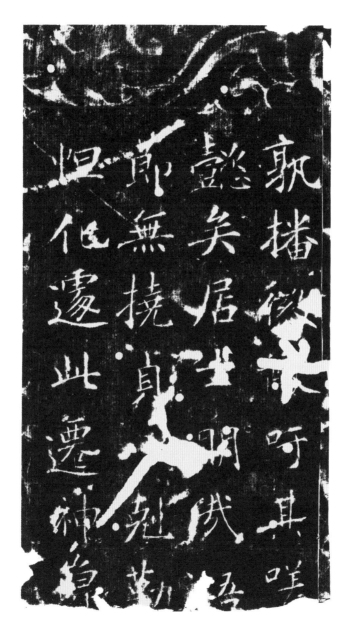

图六　〔唐〕敬客《王居士砖塔铭》（墨拓本，局部）

柒

《颜勤礼碑》：刚正博大，字若人然

〔唐〕颜真卿

郑晓华／文

〔唐〕颜真卿《颜勤礼碑》（墨拓本）

原碑大历十四年（779）立，现藏于西安碑林博物馆

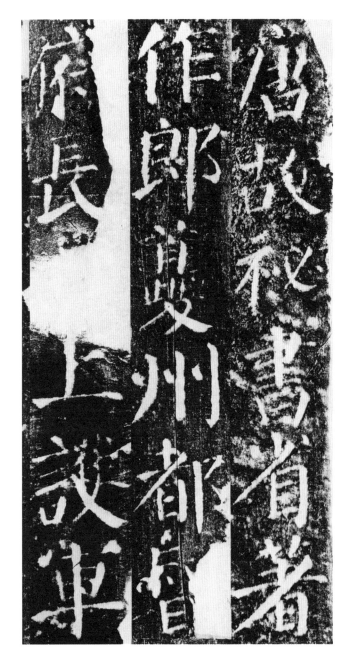

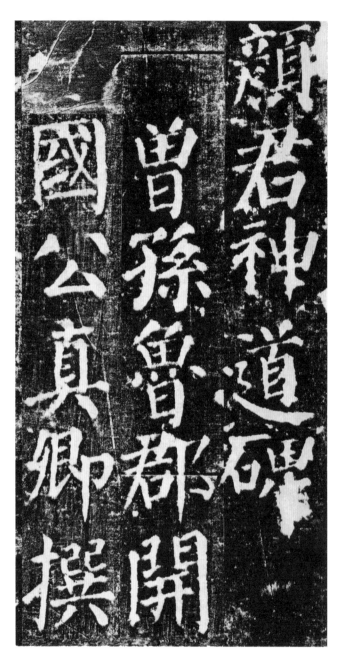

颜君神道碑。曾孙鲁郡开国公真卿撰

170

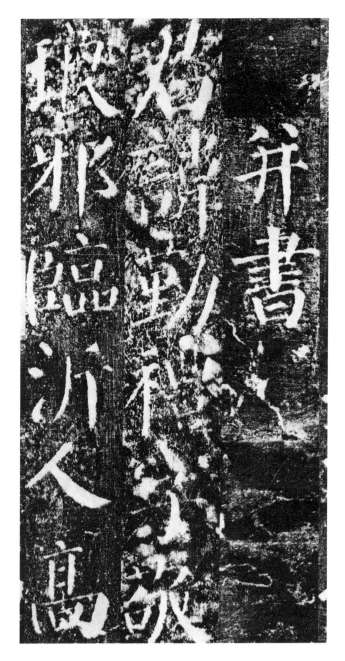

并书。君讳勤礼，字敬，琅邪临沂人。高

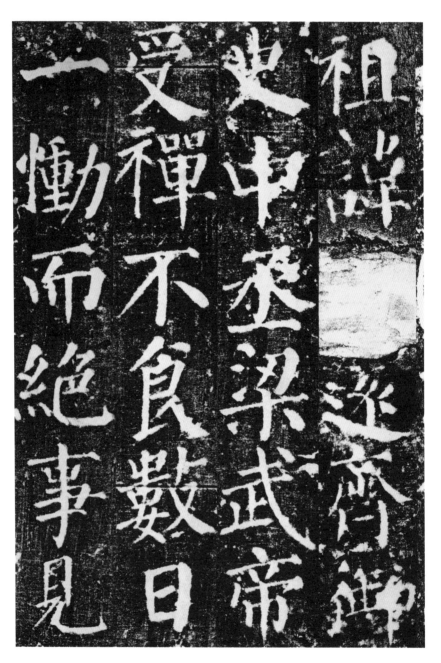

祖讳见远，齐御史中丞，梁武帝受禅，不食数日，一恸而绝。事见

《梁》《齐》《周书》。曾祖讳协（同『协』），梁湘东王记室参军，《囡苑》有传。祖讳之推，

梁齐周曾
协相东王
记室参军
苑有传
督传程讳之推

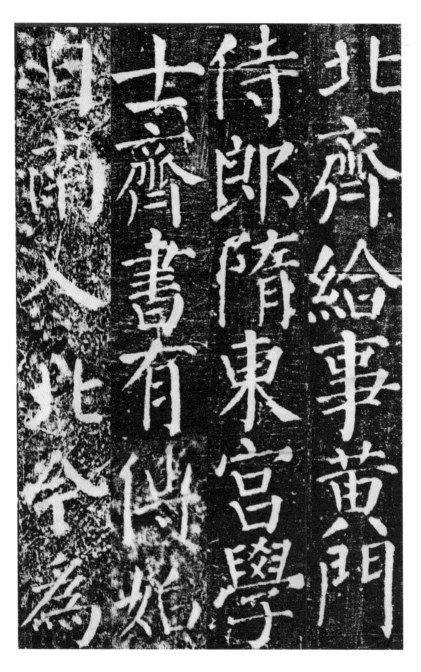

北齐给事黄门侍郎，隋东宫学士，《齐书》有传。始自南入北，今为

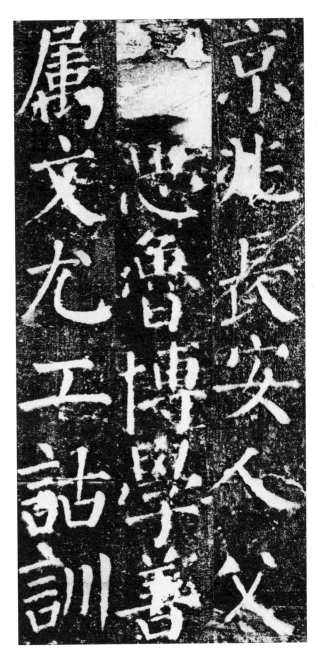

京兆长安人。父闾思鲁，博学善属文，尤工诂训，

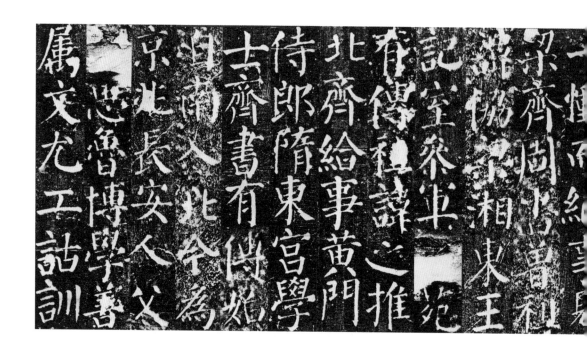

梁齊周隋書當利

濫揚梁湘東王

眷　　苑

記室參軍

有傳諱之推

北齊給事黃門

侍郎隋東宮學

古齊書有尚处

自南人此今為

京兆長安人父

恶魯博學善

属文尤工詁訓

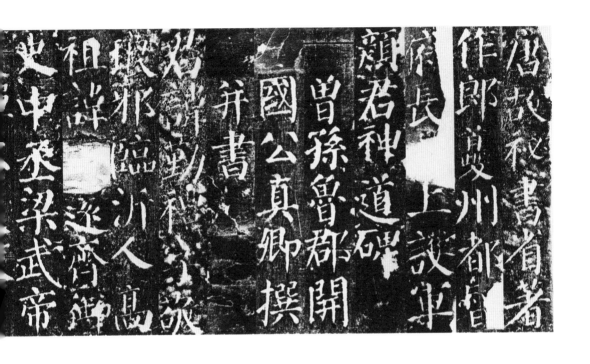

〔唐〕颜真卿《颜勤礼碑》（墨拓本，局部）

颜真卿既是中国书法史上开宗立派的大书法家，也是忠臣义士的典范。他一生为官刚正不阿，精忠报国，最后为平息内乱宣谕劝降，为叛军所羁押杀害。在书法史上，他承前启后，锐意创新，在楷书、行书等书体都取得了超越同时代人的成就。由于他在艺术上的高超造诣和人格上的光辉，人们尊他为"第二书圣"。《颜勤礼碑》是他晚年楷书的代表作。

颜真卿（709—784），字清臣，京兆万年（今陕西西安）人。开元年间（713—741）进士。历任朝散郎、校书郎、县尉、监察御史、侍御史、兵部员外郎、平原太守、户部侍郎、工部尚书、宪部尚书、蒲州刺史、饶州刺史、刑部尚书、吏部尚书、太子少师、太子太师等职。因封鲁郡开国公，世称"颜鲁公"。有《颜真卿集》传世。流传的作品有《多宝塔碑》、《东方朔画赞》、《郭家庙碑》、《麻姑仙坛记》（图一）、《大唐中兴颂》、《宋暻碑》、《八关斋会报德记》、《元结

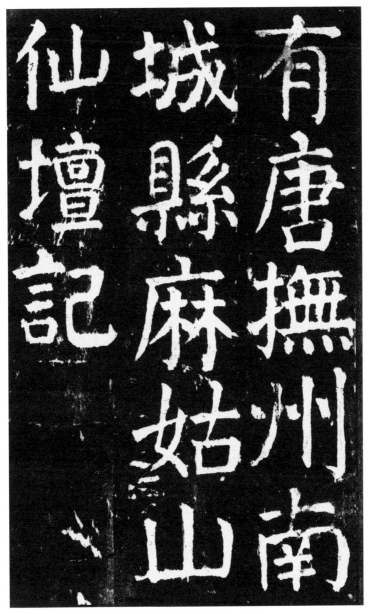

图一　〔唐〕颜真卿《麻姑仙坛记》（墨拓本，局部）

碑》、《干禄字书》、《李玄靖碑》、《颜氏家庙碑》、《争座位帖》、《祭侄文稿》、《刘中使帖》、《自书告身帖》等。

《颜勤礼碑》全称《唐故秘书省著作郎夔州都督府长史上护军颜君神道碑》，是颜真卿为曾祖父先茔追立的神道碑，自撰文并书丹，立于大历十四年（779）。

颜真卿的家族——琅邪颜氏，是一个兴盛了四五百年的大家族。祖上颜延之（384—456）、颜之推（531—约590以后）、颜师古（581—645）都是历史上的大儒。师古通小学，善书法。颜真卿多为家族墓茔撰写碑铭，记叙家族辉煌，如《颜元孙碑》《颜显甫碑》《颜允南碑》《颜含大宗碑》等。

《颜勤礼碑》是颜真卿一生最宏大的"文化工程"之一，为他七十一岁时所书。那时他的楷书个性风格已臻成熟，因而此碑被认为是颜真卿楷书的扛鼎之作，备受历代书家的重视。

根据欧阳修《集古录跋尾》记载，此碑书刻于大历十四年（779）。欧阳修在文章中引述碑文讨论唐人的名、字问题。文章并没有提到碑文遭损毁。由此可以断定，在欧阳修生活的时代，《颜勤礼碑》四面铭文（包括文尾落款时间）俱在，全碑完好无缺。

但是到了北宋末年，李清照的丈夫、金石学家赵明诚在《金石录》中提及此碑，说：

　　　　右《唐颜勤礼碑》，鲁公撰并书。元祐间（1086—1094）有

守长安者，后圃建亭榭，多辇取境内古石刻以为基址。此碑几毁而存，然已磨去其铭文，可惜也！

可见，赵明诚看到的部分石碑碑文已遭损毁。

在赵明诚著述之后，历南宋、元、明、清诸朝，此碑在公众视野中就消失了。大概是因为金兵南下，在兵荒马乱中石碑被遗弃并长埋于地下。直到1922年，到了民国，陕西省省长命在西安旧藩廨库堂后（今西安市社会路）修葺公廨，在拆除旧房整修地基时发现了此碑，碑石才得以重见天日。石碑出土时，已从中断为两截。1948年，碑石迁至西安碑林博物馆至今。

《颜勤礼碑》是颜体书法作品中的巨制。碑高268厘米，宽92厘米。四面碑文环刻，今存三面。碑阳、碑阴、左侧，残损中尚留有四十四行，满行三十八字。多数文字字口依然清晰。《颜勤礼碑》是研究学习颜真卿楷书的最好范本之一。

在《颜勤礼碑》上，颜真卿在四个方面突破和超越了自己已有的作品。

第一，在楷书形式的总体风格和价值取向上，颜真卿为自己找到了一个"度"，达到了刚健与浑厚、雄壮与婉秀、俊美与饱满的统一，在楷书世界里成功地确立了以刚健雄伟、浑厚饱满为主调的书法基本风格样式。这是他大半生探索楷书形式所取得的巨大成果。

回溯他在书法风格上的蜕变，可以说是一个漫长的过程。颜真卿书写《多宝塔碑》(图二)时，楷书的面目已"有女初长成"，横细竖粗的特点已初具规模。他经过几十年的磨砺，到了七十一岁写《颜勤礼碑》，则是"绿叶成阴子满枝"。他一步一步，在点线语言、组合造型、整体黑白空间分布等方面，通过夸张、强化，塑造起了自己的独特形象，成功完成了雄健遒美、大气磅礴的"颜真卿式"楷书语言样式塑造。

第二，在构建颜氏楷书语言样式统摄下，颜真卿以他特有的艺术天赋，创造了自成体系的汉字楷书风格。包括点、横、竖、撇、捺、钩、折、挑，汉字楷书的基本构建，都被赋予了全新的形式。有人说，判断一个书法家的形式语言的个性化是否成功，标志就是看他的点画是否已经充分和同时代书家拉开距离，以至于人们哪怕只看到一个字的某一"碎片"，比如一点、一横、一竖，也能够马上辨别出它的归属。颜真卿的"颜体"，应该说已经完全做到了这一点。

第三，在颜真卿楷书中，一直存在一种对楷书技术的革新倾向，即将精巧的技术"平民化"，拆除初唐楷书构筑的形式技术壁垒。在《颜勤礼碑》中，这一点已经完全实现。酝酿于六朝、成熟于初唐的欧(阳询)褚(遂良)式的楷书严谨精致技术，当中的部分高难度动作(如折、钩、捺)，在颜真卿笔下都得以简化。这些独具特色的点画样式，构成了颜体楷书的语言特色。

关于颜体楷书的风格，宋代大书法家米芾有一个很恰当的比喻。

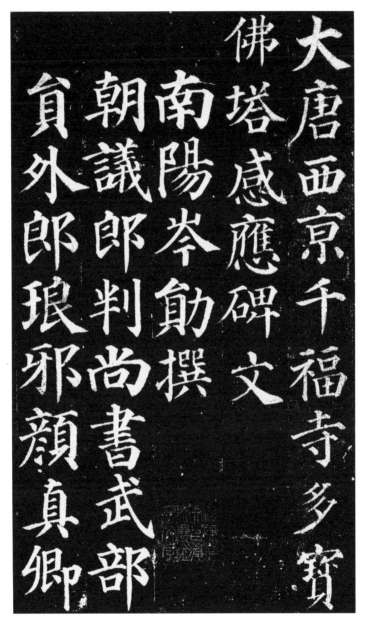

图二　〔唐〕颜真卿《多宝塔碑》（墨拓本，局部）

他在《海岳书评》说："颜真卿如项羽挂甲，樊哙排突，硬弩欲张，铁柱将立，昂然有不可犯之色。"对于他的艺术成就，苏轼说过："颜鲁公书雄秀独出，一变古法，如杜子美诗，格力天纵，奄有汉、魏、晋、宋以来风流，后之作者，殆难复措手。"（《书唐氏六家书后》）

《颜勤礼碑》作为颜真卿晚年的代表作，在个性化用笔的使用上，已经臻于炉火纯青的境界。它的点画经过反复锤炼，显示出多维面的美学和艺术内涵。

点线浑朴，妙造自然

古书论中谈及颜体的特点，往往以"颜筋柳骨"概括之。其立足点在颜真卿的楷书，多用横细线，横细竖粗，形成鲜明对比。颜体细线虽细，但筋力内含，真气弥满，丝毫不纤弱，和柳体的华美圆健的线条形成鲜明对比。确实，"欲书先构筋力"，筋力内蕴，是颜真卿楷书的一大特色。仔细品味他的《颜勤礼碑》，我们可以发现，在点画的塑造上，他是内含式的"筋力"展现和外拓式"面积铺叙"相结合，既有"筋骨强健"的内在劲直之力，也有光泽外莹的"血肉饱满"之美。在两种不同审美倾向的交叉配合下，颜体在楷书的每一个基本点画上，都演绎出了风格独特、个性鲜明的颜式书法艺术表现形式。

点。点是汉字书法用笔的基本单位。孙过庭在《书谱》中说：

"真以点画为形质，使转为情性。"对于一个书法家来说，点是书法家用笔个性化的起点。《颜勤礼碑》的点方圆并用，浑厚饱满，形式多样。总体来说，它的用笔特点是圆浑、饱满。书写时逆入藏锋，用笔起承转合，正如孙过庭所说："一画之间，变起伏于锋杪。"表现出一种颜体特有的自然浑朴气质。

横。《颜勤礼碑》的横有非常丰富的变化形态。长横用笔一波三折，开阔坦荡，有千里阵云之势。入笔时笔锋或露或藏。下笔的角度，有横笔竖下、有斜切而入。中间经过一段起伏，到右端回锋收笔。短横运笔简化，或先轻后重，或先重后轻，形态有如玉签，富于造型美。

竖。颜体的竖是最有特色的笔画之一，在《颜勤礼碑》中展现得尤其突出。竖的写法有两种：悬针与垂露。它们的不同点在最后收笔上，一为露锋送出，精致华美如针悬空中；另一为回锋收藏，竖下端呈椭圆状，如露珠下垂状。《颜勤礼碑》中无论是悬针还是垂露，都浑厚饱满，神气完足。它的悬针竖画运笔往往竖笔横下，形成精巧的切锋；然后向下重按，行笔至中段逐渐提笔，形成一个相对纤细的"纤腰"；再下按，写出饱满的中下段，逐渐提笔出锋。垂露竖运笔到最下处，回锋收笔。

撇。《颜勤礼碑》的短撇重顿下切左行，笔画雄健饱满。长撇的运笔则有如长枪大戟，刚健中寓婀娜。运笔方式与长竖相近，斜切下笔，左行时按而复提，提又复按，形成一个精致的长撇。

捺。《颜勤礼碑》捺的形式变化丰富。长捺、短捺、平捺、反捺等，都很有特色。其中以"蚕头燕尾"形态呈现的长捺与平捺，是颜真卿楷书最有特色的、具有"符号"意义的笔画之一。它的行笔呈一种特殊的倒"S"的形态，行笔时不是向右下方向走直线，而是微带波弧从下往上，再向下斜拉，然后再平拉右行。将要出捺脚时，略作停顿回笔，然后上提转笔拉出，捺脚留下一个缺角。这是颜真卿的独创。

钩。颜真卿独创的笔画形态还有钩。《颜勤礼碑》中所有的钩，不管是直钩、横钩还是斜钩，不同的类型，形式和行笔上技巧各有不同，但都有一个共同的特色，就是"茶壶嘴式"的"缺角"。写到该提笔出锋部位的时候，略退回调整笔锋，然后再下按铺毫，逐渐提出。

挑。挑在汉字书法中有独立单挑，有和其他笔画组合的复合挑。《颜勤礼碑》的长挑刚健挺拔，短挑浑厚拙壮，以一种蓄势待发之势，为笔画形式的转换提供了过渡。

折。折是两个笔画的连接。颜真卿在折的处理上也富有独特性。这在《颜勤礼碑》中表现十分突出。它的特点是运笔的"抬肩"和笔画形态的"外圆内方"。运笔时横写向右，到位后提笔略上行，再向右下行。在横和竖搭配时，颜真卿一般用"横细竖粗"的方式强化对比，以取得刚健沉雄的效果。

结体宽博，大巧若拙

在汉字楷书的结体方面，服务于颜体总体风格的表现需要，颜真卿对点画的组合方式也进行了调整，进一步拓展了"外宫"（"井"字格外围）的表现功能，一改"初唐四家"欧、虞、褚、薛绪承的"二王"遗统以及中宫紧凑、外围开张的内敛式造型体式，使楷书风范从华美俊秀向雄浑宽博拓展，形成了"外紧内松"的楷书造型特色。可以说这在书法史上是脱古开新，别开蹊径。《颜勤礼碑》的这一特点，到书写《颜氏家庙碑》（图三）时又更进一步发扬光大。

章法布白，虚实相协

服务于雄浑的点画和宽博的结体表现需要，《颜勤礼碑》在整体空间布白上，异乎寻常地采用高密集度的"军阵"排列样式，字和字、行和行，全部紧密排列，几乎达到密不透风、令人窒息的状态，烘托出作品的整体气氛，使画面形成震慑人心的冲击力。与此形成对比的是，这部分书法作品的单字点画纵横交错，刚健挺拔。这些由浑厚挺拔的点画交错组合而成的单字结构，则将个个空间撑满，犹如一个个设计精巧的透气窗格，使作品整体满而不壅，力量弥漫而气息通达。整体上达到水平如此之高的汉字书法境界，在中国书法史上大概也是极为罕见的。

创造出独特的汉字点画、独特的汉字点画组合样式（结字）、独特的书法空间展开时空样式（章法）、独特的笔墨虚幻空间效果（墨

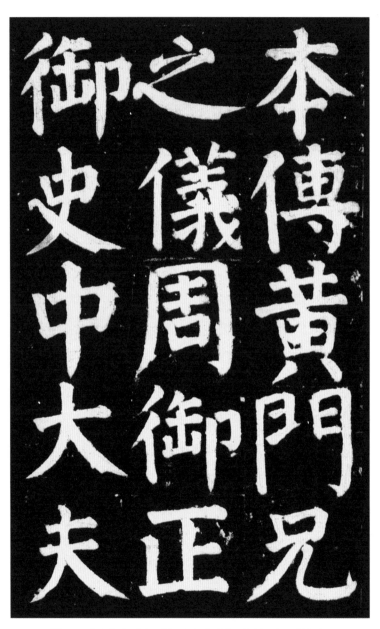

图三 〔唐〕颜真卿《颜氏家庙碑》（墨拓本，局部）

法），是历史上所有书法家的理想。颜真卿的《颜勤礼碑》显示，他在这四个方面都已经取得了成功。尤其是他那浑圆壮美的大点，横细竖粗、两竖相向的"外撑式"字形结构，外圆内方的"抬肩式"横竖转折法，带缺角的、先顿后提再回转出锋的"壶嘴式"钩法，逆向入笔呈反势大"S"形下行、顿后猛提起再略下按推笔出锋的"凫尾式"捺法，饱满而浑厚遒美的"悬针"竖法，整体外紧内松似拙而实巧的结字法，短撇长竖等夸张对比的点画……作为颜体楷书具有"符号"性质的形式元素，在《颜勤礼碑》中已一一呈现，并显示其个体特异性和整体协调性及系统性的完美整合。因此我们说，在书家七十一岁完成这部作品的时候，成熟的颜体楷书形式的创立，应该已宣告完成。翌年，颜真卿写《颜氏家庙碑》，更是将这一体式添加了"华美""雍容"和"堂皇"，将颜体楷书写到极致。

楷书兴始于东汉末期或三国时代。由东汉入魏的钟繇，在民间"破体"的基础上加以美化整饬，创造了端庄古雅的正书，传世作品有《宣示表》《荐季直表》等。梁武帝拟之曰"云鹄游天""群鸿戏海"。他的正体书法还保留着浓厚的隶书遗意，所以"钟书"只能说是楷书雏形。

东晋时期，王羲之集时代之大成，在广泛承继前代历史成果的基础上变化出新，创造了清丽刚健、富有晋人风韵的新体正书（如传世的《黄庭经》《曹娥碑》）。这是楷书发展的一次重大飞跃。由此，楷

书的点画和空间形式基本得以确立。

此后正书流行南北，经过数百年，特别是经历了北魏、东魏、西魏数朝，石刻书法风靡天下，把正书书法推向了一个历史高峰。经过这数百年的锤炼，楷书在唐代迎来了发展的成熟阶段。

应该说，"初唐四家"：欧阳询、虞世南、褚遂良、薛稷，在他们的笔下，精英意识已经对此前流行数百年的魏碑楷书民间粗朴之风进行了提炼、升华、美化。楷书的观念、技术、形象都已得到确立。楷书的笔法结构在欧阳询、虞世南、褚遂良、薛稷的笔下得到了不同形式的演绎，并在那个时代达到了书法历史的高峰。最终，"若瑶台青璅，窅映春林；美人婵娟，似不任罗绮"的褚遂良、"别成一体，森森焉若武库矛戟"的欧阳询得以入缵书坛大统，成为唐前期并峙双峰的楷书"广大教化主"。

而这一切的发展成就，都是建立在一个美学基础上获得的。那就是唐前期书坛因为唐太宗李世民的特殊眷爱而流行朝野的王羲之的雅丽书风。欧、褚别开户牖，也都不出"山阴"之矩。因此，回溯这一段历史，我们可以看到，盛唐时代出现颜真卿以及他的一系列在"变法"思想指导下创作的楷书碑铭作品，在唐代书法史上具有划时代的意义。它开辟了唐代书法的一个新时代，也揭开了中国书法史新的一页。这是整个唐王朝盛唐期宏大气象的时代精神培育的结果，也是书法艺术内在规律发展的必然。颜真卿在初唐楷书高峰后，又一次承古开新，集时代之大成，把书法艺术推向了一个历史峰巅。《颜勤礼碑》

就是这一段辉煌历史变革盛典孕育出的一颗璀璨明珠。

孙过庭在《书谱》中曾谈到，书法家艺术生命的最高境界是"通会"——"通会之际，人书俱老"。而达到"通会"的条件是人生的历练，生命境界与艺术相砥砺，"五十知命，七十从心"，艺术境界随着生命境界的行进而提升，最终达到"达夷险之情，体权变之道""动不失宜""言必中理"。

颜真卿在中国书法史上拥有特殊的地位。因为他是中国书法史上不多见的生命精神与艺术相契合，在最高境界层面实现了孙过庭所说的"通会"的大书法家。对此，欧阳修有一个很中肯的评价：

斯人忠义出于天性，故其字画刚劲独立，不袭前迹，挺然奇伟，有似其为人。（《集古录跋尾·唐颜鲁公二十二字帖》）

唯其个性化的艺术形式，发自生命的内心深处；其个性化艺术风格所透露出来的人格精神，与其人生伟烈事迹又是如此契合一致。所以颜真卿和他的作品，包括其代表作之一《颜勤礼碑》，在历史上受到极大的推崇。由《颜勤礼碑》等系列作品所构筑的颜真卿书法艺术体系和样式，成为历史的一个永恒标准，对后代无数书法家发生影响，馨风余烈，至今不绝。可以这样说，颜真卿之后，很少有书法家不受颜真卿影响。被列入"楷书四大家"之一的柳公权，其书法直接

从颜真卿化出。后来的大书法家，如"宋四家"的苏轼、黄庭坚、米芾、蔡襄，无一不受他的影响。苏轼的楷书被称为"苏字"，浑厚饱满，显然脱胎于颜真卿。蔡襄的楷书，直接就是承继颜体。后代的书法家，以颜体为"宗主"脱胎而出的不计其数，如明清以来的王铎、傅山、刘墉、何绍基等；直接写颜体而成名的，如清代的钱南园等；现代书家中取法颜体，取其沉雄浑厚博大之气而成功者，有沙孟海等。

美好的艺术永远受人尊重和喜爱且是永恒的，颜真卿就是一个艺术生命永恒的大书法家。他的名作《颜勤礼碑》，也必然跟随他的英名而流芳百世。

捌

《玄秘塔碑》：清刚骨立，颖脱不群

〔唐〕柳公权

朱以撒／文

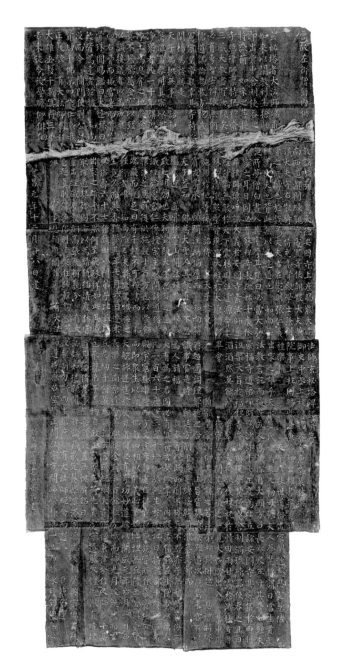

〔唐〕柳公权《玄秘塔碑》（墨拓本）

原碑会昌元年（841）立，现藏于西安碑林博物馆

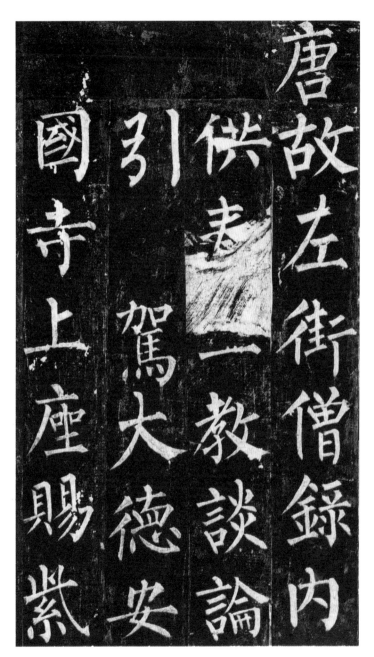

唐故左街僧录、内供奉、三教谈论、引驾大德、安国寺上座、赐紫

大达法师玄秘塔碑铭并序。江南西道都团练、观察处置等

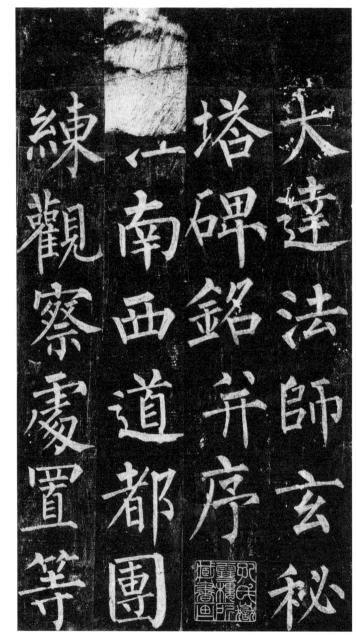

大達法師玄秘

塔碑銘并序

江南西道都團

練觀察處置等

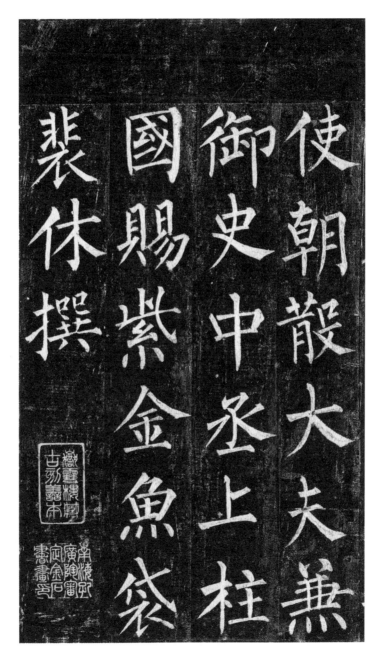

使朝散大夫兼
御史中丞上柱
國賜紫金魚袋
裴休撰

议大夫、守右散骑常侍、充集贤殿学士、兼判院事、上柱国、赐紫金鱼袋柳公

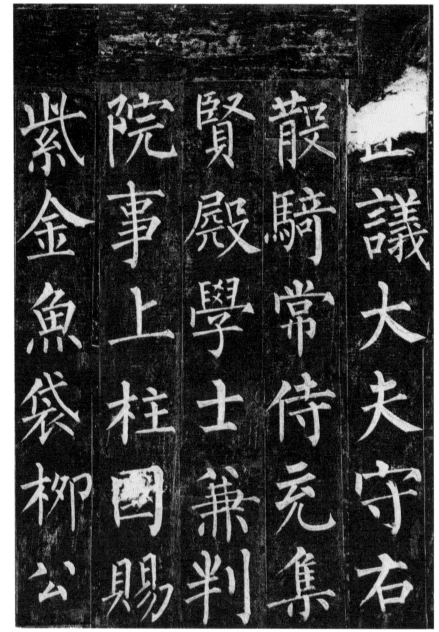

正議大夫守右

散騎常侍充集

賢殿學士兼判

院事上柱國賜

紫金魚袋柳公

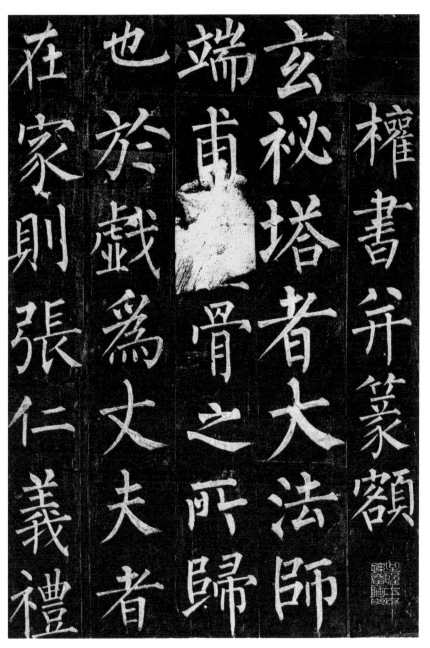

在家則張仁義禮
也於戲爲丈夫者
端甫圓骨之所歸
玄祕塔者大法師
權書并篆額

权书并篆额。玄秘塔者，大法师端甫圆骨之所归也。于戏！为丈夫者，在家则张仁义礼

樂輔世導俗出家則運

天子以扶

慈悲定慧佐

如来以闡教利生

捨此以為丈夫

乐，辅天子以扶世导俗；出家则运慈悲定慧，佐如来以阐教利生。舍此无以为丈夫

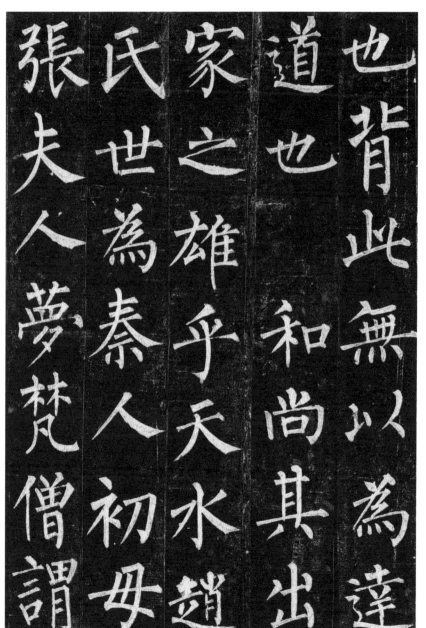

也，背此无以为达道也。和尚其出家之雄乎！天水赵氏，世为秦人。初，母张夫人梦梵僧，谓

張夫人夢梵僧謂

氏世為秦人初母

家之雄乎天水趙

道也和尚其出

也背此無以為達

權書幷篆額

玄祕塔者大法師
端甫骨之所歸
也於戲為丈夫者

在家則張仁義禮
樂輔天子以扶
世導俗出家則運

慈悲定慧佐
如來以闡教利生
捨此以為丈夫

也背此無以為達
道也和尚其出
家之雄乎天水趙

氏世為秦人初母
張夫人夢梵僧謂

唐故左街僧錄內
供奉一教談論
引駕大德安
國寺上座賜紫
大達法師玄秘
塔碑銘并序
江南西道都團
練觀察處置等
使朝散大夫兼
御史中丞上柱
國賜紫金魚袋
裴休撰
正議大夫守右
散騎常侍充集
賢殿學士兼判

〔唐〕柳公权《玄秘塔碑》（墨拓本，局部）

说起唐代书法家柳公权，知者甚多，可见其声名之大、流传之广。一个人的书法被后人以姓氏命名，谓之"柳体"，也就说明了这个人的书法风格鲜明独特，超越群伦，为书法史所记载。

柳公权（778—865），字诚悬，京兆华原（今陕西铜川耀州）人。柳公权一生经历了唐德宗、唐顺宗、唐宪宗、唐穆宗、唐敬宗、唐文宗、唐武宗、唐宣宗、唐懿宗等时期，仕途顺畅，官至太子太师、金紫光禄大夫、上柱国、河东郡开国公。以楷书见长，代表作有《玄秘塔碑》《神策军碑》《金刚经》等。柳公权的出现，使唐晚期书坛出现了绚丽的景致。千年过往，人事变迁，人们如今论说柳公权，已忽略了他当年的职位，只有他的书法，还依然成为我们永久交谈的话题。

《玄秘塔碑》全称《唐故左街僧录内供奉三教谈论引驾大德安国寺上座赐紫大达法师玄秘塔碑铭并序》，此碑立于唐会昌元年（841），现碑在陕西西安碑林博物馆。此碑楷书廿八行，满行五十四字。《玄秘

塔碑》碑文的内容主要是宣扬唐代高僧端甫的功绩。端甫佛学造诣很高，享有盛誉，在朝中掌内殿法仪，为佛界标表。端甫虽为出家人，却得到几任皇帝的恩宠。《玄秘塔碑》中写道："德宗皇帝闻其名，征之，一见大悦，常出入禁中，与儒道议论。赐紫方袍。岁时锡施，异于他等。复诏侍皇太子于东朝。""顺宗皇帝深仰其风，亲之若昆弟。相与卧起，恩礼特隆。""宪宗皇帝数幸其寺。待之若宾友，常承顾问，注纳偏厚。"由此可见端甫与最高统治者之间的密切关系。因此他圆寂之后被皇帝赐谥号"大达"也就在情理之中了。而树立玄秘塔的作用也很清楚——"大达法师端甫灵骨之所归也"。

任何一位书法家的风格都是可以寻绎来处的，即都是吸收了前人的艺术养分逐渐发展起来的。那么，柳公权《玄秘塔碑》的成功，可以使我们获得哪些启示呢？

从前人的书法评述中可以得知，柳公权的书法远涉王羲之，近学欧阳询、颜真卿，亦有人认为柳公权在造型、神韵上暗合了虞世南和褚遂良。清人刘熙载则直截了当地认为《玄秘塔碑》就是出自颜真卿的《颜氏家庙碑》。柳公权的学书之路如何，具体学过什么书，又如何形成书风，史书并没有具体的记载，因此后人多为揣测，见仁见智。

唐代几位大楷书家，都给人一种横空出世的感觉。从王羲之楷书延至唐代，书风已经发生了很大变化。唐代楷书家的出现，把楷书推向了一个崭新的境界，其规模之大、风格之纯粹、品种之繁多，都非

晋代书家可比。唐代楷书这座高峰让人有叹为观止之感，同时也使后人认为唐楷书家非一般人等。

随着北朝碑刻的大量作品问世，尤其是东魏、西魏、北齐、北周的楷书，一道亮丽的风景在我们面前展现。从大量的北朝楷书中可以寻找到唐代楷书家的影子，换句话说，这些北朝的楷书，就是唐代楷书的前身，两者之间可以找到对应。如柳公权的《玄秘塔碑》，就受到北齐《王怜妻赵氏墓志》《报德像碑》《赵郡王修寺碑》《华严经菩萨明难品第六》、西魏《白实等造中兴寺石像碑》、北周《梁嗣鼎墓志》《寇胤哲墓志铭》的影响。当然没有柳公权这方面习书的记载，不能确认柳书来源于此，但是，这些碑先于柳书而问世，柳书的用笔、结构也与其如此相似。这种楷书的表现方法，在北朝朝野早已广泛运用，流传甚广。欧阳询、虞世南、褚遂良这几位书家楷书的表现方法，也可以从中窥见。可见，北朝楷书已经像空气一样，渗透到唐代楷书家的笔墨里，使后人欣赏他们的楷书时，不能不联系到北碑。那么，为什么唐代楷书家成了书法史上的名家，而北朝这些书家却是一群无名氏呢？从《玄秘塔碑》中我们可以看到柳公权的过人之处：善于集各家之长而养自家笔法，他学欧学颜，却与欧、颜不同。世传"颜筋柳骨"（范仲淹《祭石学士文》），柳公权就突出了与众不同的骨感。同时，他对民间书法的优点也潜心吸收，北碑坚实刚劲的内质，斩钉截铁的气度，金石铿锵的气象，都为其所用。在继承、创造的过程中，柳公权更善于提炼、升华，因此在书法风格上更为纯粹，更有

系统，更有个人化的艺术倾向。柳公权比起北朝的普通书手，有着优越的学习条件和创作条件，同时也更具有文人气质、文人底蕴和文人的审美情调。唐代是一个建功立业的时代，书法家也同样具有昂扬奋发、成名成家的理想。柳公权是朝廷大臣，又是朝廷书家，甚至能与皇帝交流书法，地位非一般书家可比，条件非一般书家可望，加之个人的才华、书法功力天赋，这一切因素注定了他要兀立于中晚唐书坛的群伦之上。

那么，《玄秘塔碑》究竟在哪几个方面展示出它独到的魅力呢？

和谐清畅之美

《玄秘塔碑》是一件巨制，高 386 厘米，宽 120 厘米，1200 余字。这样一件多字数的楷书作品，柳公权是如何写成的？是一气呵成还是几次完成？现在已不得而知。但整体读来是如此协调统一，神气贯穿而毫无倦意、倦笔，更无割裂中断之瑕疵。楷书书写有别于行草书，理性刻画，毫厘不爽，时间长，需要有稳定的持久的耐性和工夫，使之首尾相衔，神完气足。古人曾用常山之蛇来比喻这种紧密相连的作品，王圻等所辑的《三才图会》就说过："如常山蛇阵法，击首则尾应，击尾则首应，击其身而首尾相应。"《玄秘塔碑》就是这么一个浑然的整体，让我们在欣赏的同时，可以感受到柳公权创作时心性的专注、持久。心无旁骛，绝虑凝神，情寄笔下，功夫施展，故能毫无错

舛。这不禁让我们感叹柳公权在两个方面结合的默契：一是情性，二是功力。柳公权善楷书，也善行草。他书写不同的书体，情性的表现尤其不同，善于转化，亦善于运用。楷书创作以理性为主，行草创作则多用感性、激情，柳公权创作的《金刚经》《刘沔神道碑》《高元裕神道碑》《冯宿碑》《魏谟先庙碑》等名碑，字数甚至多达几千字，篇幅长且字数多，柳公权都能安稳地把控，显示了一位书法家在创作过程的徐徐展开，并展示出理智情性的安定、从容、沉着，故能持守如一。多字数与少字数的创作有所不同，由于字数多，过程展开比较长，也考验了一位书法家的定力、表现力。柳公权显然是擅长应对多字数创作的，情性分布平衡，无高下起落，亦无虎头蛇尾。所谓"庙堂气色"，就是充满庄重端正之气，而无一丝草莽浮薄之习。换言之，多字数楷书创作衡量了一位书法家的素质，衡量他是否驾驭得了全篇，是否能够使整个创作过程得到优化。有一些多字数作品使书法家成了写字匠，作品如一潭死水，字字堆积，毫无情调。欣赏《玄秘塔碑》，逐字逐句地把玩，字字句句神清气爽，明朗畅达，如山涧清流，泠泠作响，一路畅快地前行。《玄秘塔碑》所显示出来的笔墨技巧，也是高超精妙的。古代书法家学书启蒙的年龄都很早，而柳公权六十四岁书此碑时，已经积累了五十多年的丰富经验和笔下功夫，除了心态的自在、自信外，还有手上功夫的深厚、熟练，使点画之精、结构之巧、章法之圆通，都进入一个很高的境界。一个字要写好是容易的，千百个字要写好就难了，再加上字与字、行与行之间种种关系

的处理，难度就更大了。楷书不似行草那般有较大的伸缩自由度，往往多一分则长，少一分则短，讲求四面停匀，八边具备，粗细折中，疏密有度。苏轼认为楷书如立，也就是讲究其造型的固定，一笔一画均适得其所，不可越位亦不可错位，稍有不足则破绽毕露。只有功夫深厚了，才能独立不倚，于端庄中仪态万千。《玄秘塔碑》正是全面地给我们展示了一件楷书名作是如何做到准确表达的，心手两畅，心手相契——它的整体美首先使人感到陶醉。

点画精美

每一件优秀的书法作品都离不开细节的精美表现。点画是作品中最基础、可微观的部分。古人对点画有着很严格的要求。《玄秘塔碑》正是以细节之精而经得起反复咀嚼、玩味——长线短点相互映照，短点有大珠小珠落玉盘之灵动，长线有横刀入阵之决断，点画珠玑，圆满洁净（图一）。如果一个字有几个点，柳公权往往使之表现的角度、位置有所不同，产生跌宕变化的美感，从来不会雷同堆积生出壅滞气来。如"彩""修""法""于"诸字，都可以看到柳公权用点的匠心。这些点不是孤立的，而是相互间有联系的，在联系中又各呈不同的趣味，使楷书在端庄中平添了许多活泼之情调。再如长横，又同圆润之点有别，起始以方笔，末了用圆，收拾圆满。起笔稍重，中段提笔使之轻而生出纤细，至末了，又回转而使之重，可谓一横虽直，直中亦有曲致。譬如"一""十""千""大"的横画虽简约不过，却简

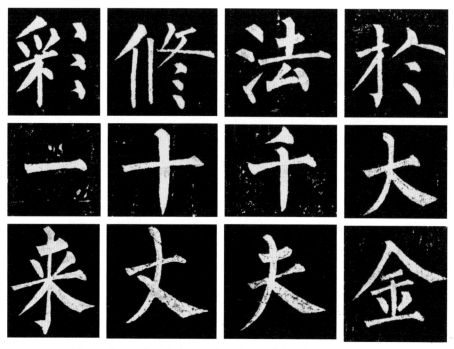

图一 《玄秘塔碑》中以细节之精而经得起反复咀嚼的一些字

而不单，使简而有韵味。尤其是一字之中长撇长捺，是基本笔画中的精彩所在，譬如"来""丈""夫""金"这些字，如鹏翼舒展，伸张开来，顿时气度潇洒大方，神情若春容恬畅。细品其长撇长捺，皆顺势而下，有弧度，有锋锐，撇由重而轻，缓缓提笔，由粗而细，然后出锋；捺则由轻而重，一波而三折，缓缓重捺下而抽锋，皆能尖而劲。撇捺常常对称地展开，美感霎时蔓延开来。

柳公权在《玄秘塔碑》中所表现出的就是一种骨感之美。骨与肉是相比较而言的。所谓的风骨、筋骨、骨力、骨气，都少不了一个

"骨"字。"骨"是一个字的内在支撑，是其精神外耀所在，因此《玄秘塔碑》是挺拔的、轩昂的，尽管瘦骨清相却神采盎然，点画中有着强大的弹性和深厚的内涵，昂扬颖脱之势勃发。骨感是可以真切感受得到的，《玄秘塔碑》字虽不大，但力道、韧性如此明显，因此欣赏起来有小中见大之惊喜。字可以不大，但精神却必须大，否则就没有韵致了。从宏观上认识，这与柳公权个人的资质、素养、胸襟、学识、情性密切相关；从微观上认识，是柳公权对细节的精准认识，提按、徐疾、短长、细粗均十分讲究，"驱心若游丝之罥飞英，含毫如郢斤之斫蝇翼"（周济《宋四家词选》），以至于书法家的精神、功力都巨细无遗地进入笔画之中。柳公权的楷书与虞世南、颜真卿的楷书大不相同：虞、颜善用藏锋，不动声色，需要观者钩沉。柳公权笔画斩钉截铁，锋棱突出，美感触目动人。

结构之美

楷书结构不易，虽求平正，又恐平正而致刻板，一篇下来老气横秋，死水一潭，于是又求平正中之活跃。如何于平正中得生动之趣，这就与书法家对结构的处理有很大关系了。结构对书法家来说是一种智力游戏，有多种形态，就看如何安排。柳公权在《玄秘塔碑》中首先还是循常规的结构法则，诸如合比例、讲协调、求平衡、追匀称，使之符合普通人群的接受心理。同时在几个方面做了调节，一是中宫紧结，四面展开，形成了中紧外松的美感——既不松散，又不因中宫

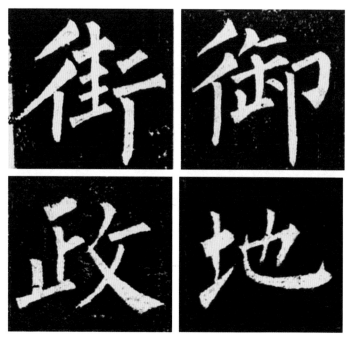

图二 《玄秘塔碑》平正中见跌宕的一些字

紧而拘谨，使之于紧中开放得大气。《玄秘塔碑》的结构是方正偏长，由于瘦骨，构架中有疏朗清新的通透感，却也容易偏于凋零。细细观之，随笔画的多少，柳公权都有相互腾挪、补充的招数，以救空洞，以补不足。譬如倾斜度的利用、弧形的利用、点画增添或删减的利用、同一个字的不同造型，等等，都显示了其对于结构的娴熟运用、转换，同时又让人感到自然不雕。二是平正中见跌宕（图二）。平正是楷书结构之根本，而跌宕不易。譬如"街""御"二字，三部分必不写平而分出高下，有如看山时起时伏。譬如"政""地"

二字，左倾右正，左谐右庄，必定要有主次，有呼应。在每一个字的结构上，柳公权都有严明的主笔、次笔之分，主笔主持一字之正大，使其有庙堂气度，而次笔则密切辅助，使之活泼、生动，诚如一株大树植根于清正，主干挺拔兀立，枝叶摇曳婆娑；又如一座楼阁崔巍，却在屋顶上有一对翘起的檐角，霎时生机飞扬。《玄秘塔碑》的书写结构让人想起深秋里的山林，很疏朗、清空，里面却充满了生趣灵气，有着无限的联系，交错着，变化着。

洁净之美

欣赏柳公权的《玄秘塔碑》，会感到柳公权在书写时表现出的洁净美——尽管我们现在已经看不到《玄秘塔碑》的墨迹了，但是即便从拓本上来欣赏，也可以完全得出这个结论：洁净地书写，他始终如一。书法家是要有精神洁癖的，对于整体的构思、具体的笔墨，都需要脉络清晰有序，准确简洁，而不是拖泥带水，混沌不开。《玄秘塔碑》在精神上显示了爽洁快意，如同被秋阳曝过，江汉濯过，无一杂质。洁净美来自提炼，书法家矢志于精神上的提炼、功夫上的提炼，由粗而精，由杂而纯，由繁而简，由昧而明，越来越趋于极致。每一位书法家都有自己的审美取向，有的喜用涨墨晕化，有的用淡墨点染，有的秋风干裂飞白满纸。《玄秘塔碑》则展开了一位书法家在创作过程中的敬惜笔墨，以俭以简的清明般的表现心态。参考柳公权的其他楷书作品，无不如此，可谓性情如此，笔调如此。

柳公权的《玄秘塔碑》具有深远的影响。大凡初学，《玄秘塔碑》是首选的楷书范本之一，千百年来于书坛度人无算。书法爱好者以此作为学书基础，走入书法艺术的广阔空间。而作为独此一家的书法语言，也由于与众不同的书风被载入史册，彪炳千秋。但是，任何一家书法语言之所以有那么强烈的个人色彩，也就难免过于个人化而为某些审美取向差异的人难以接受。宋人米芾曾认为柳书是"丑怪恶札之祖"，明人项穆认为柳书"严厉不温和"。米芾之说显然有些信口，如此堂正的楷书何来丑怪恶呢？而项穆之说也值得思忖，严厉与温和是审美的两个范畴，柳公权受北碑影响大，下笔方圭角露，的确严厉，是一种审美之旨，如求温和，那么整个审美路径都要改变。其实在《玄秘塔碑》中还是有柔和的成分的——点的腹平背圆，竖的悬针垂露的匀称，撇捺的委婉弧形，还有转折时的饱满圆润。可见，柳公权尚坚实硬朗，又不废柔和，刚柔相济，以刚为本。

由于无法一睹《玄秘塔碑》的墨迹，也就不能真切地领略柳公权在具体书写中的笔墨妙道。碑刻书法是合作的产物，刻工何许人也，未知，但在雕凿过程中以刀行，在一定程度上强化了柳书的方折圭角，使之更有金石味，削弱了文雅气。这也是学习者需要细细琢磨的，在学习中不仅要避免雕刻气味的产生，还要在自然的书写状态中尽力展示柳书的风骨神情。

玖

《胆巴碑》：上凌两宋，下视明清

〔元〕赵孟頫

刘宗超 / 文

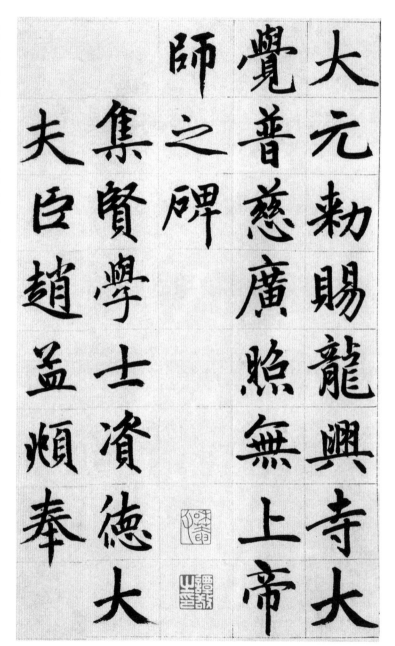

大元敕賜龍興寺大
覺普慈廣照無上帝
師之碑
集賢學士資德大
夫臣趙孟頫奉

〔元〕赵孟頫《胆巴碑》（墨迹纸本，局部），
延祐三年（1316）书，现藏于故官博物院

大元敕赐龙兴寺大觉普慈广照无上帝师之碑

集贤学士、资德大夫、臣赵孟頫奉

皇帝即位之元年，有诏：金刚上师胆巴，赐谥大觉普慈广照无上帝师。敕

勅撰并書篆

皇帝即位之元年有

詔金剛上師膽

巴賜謚大覺普慈廣

照無上帝師　勅

臣孟頫爲文并書刻

石大都寺五年

真定路龍興寺僧迭

凡八奏師本住其寺

乞刻石寺中復

臣孟頫为文并书，刻石大都寺。五年，真定路龙兴寺僧迭凡八奏：师本住其寺，乞刻石寺中。复

218

敕臣孟頫為文并書
臣孟頫預議賜謚大
覺以言乎師之體普
慈以言乎師之用廣
照以言慧光之所照

臨無上以言為帝者

師既奏有旨於

義甚當謹按師所生

之地曰突甘斯旦麻

童子出家事

临，「无上」以言为帝者师。既奏，有旨：于义甚当。谨按：师所生之地曰突甘斯旦麻，童子出家，事

聖師綽理哲哇為弟

師綽理哲哇為弟子

綽理哲哇受名膽巴

理哲哇受名膽巴梵

哲哇為名膽巴梵言

國密巴子聖

編戒華受師

叅法言名綽

高繼微膽理

僧遊妙巴哲

受西先梵哇

經天受言為

律竺秘膽弟

圣师绰理哲哇。为弟子，受名胆巴。梵言『胆巴』，华言『微妙』。先受秘密戒法，继游西天竺国，遍参高僧，受经、律、

221

論繇是深入法海博
采道要顯密兩融空
實蒹照獨立三界示
眾標的至元七年與
帝師巴思八俱

论。繇是深入法海，博采道要，显密两融，空实兼照，独立三界，示众标的。至元七年，与帝师巴思八俱

至中國　帝師者

乃　聖師之昆弟

子也　帝師告歸

西蕃以教門之事屬

之於師始於五臺山

至中国。帝师者，乃圣师之昆弟子也。帝师告归西蕃，以教门之事属之于师，始于五台山

師既奏有　　　　　自於
義甚當謹按師所生
之地曰突甘斯旦麻
童于出家事
聖師緯理哲哇為弟
子受名膽巴梵言膽
巴華言微妙先受秘
密戒法繼遊西天竺
國徧參高僧受經律
論辯是深入法海博
采道要顯密兩融空
實兼照獨立三界示
衆標的至元七年與
帝師巴思八俱
至中國　　　帝師者
乃　　　聖帝師告歸
于也帝師之昆弟
西蕃以教門之事屬
之於師始於五臺山

大元勅賜龍興寺大
覺普慈廣照無上帝
師之碑
集賢學士資德大
夫臣趙孟頫奉
勅撰并書篆
皇帝即位之元年有
詔金剛上師膽
巴賜謚大覺普慈廣
照無上帝師勅
臣孟頫為文并書刻
石大都寺五年
真定路龍興寺僧迭
凡八奏師本住其寺
乞刻石寺中復其寺
勅臣孟頫為文并書
臣孟頫預議賜謚大
覺以言乎師之體普
慈以言乎師之用廣

〔元〕赵孟頫《胆巴碑》（墨迹纸本，局部）

元代书法家赵孟頫与唐代书法家欧阳询、颜真卿、柳公权被近人称为"楷书四家"，欧、颜、柳、赵几乎成为人们书法学习的不二法门。楷书在唐代建立起森严的规范，铸就巅峰时期。而在唐楷之后，只有赵孟頫遥接唐人，上凌两宋，下视明清，在楷书史上又树立起一座丰碑，乃至被后人评为"上下五百年，纵横一万里，举无此书"。（语出陆友仁《研北杂志》）由此足见赵孟頫楷书的成就和影响。

赵孟頫（1254—1322），字子昂，号松雪道人，又号水精宫道人，吴兴（今浙江湖州）人。宋太祖之子赵德芳的十世孙，仕于元，官至翰林学士承旨、集贤学士，封荣禄大夫。卒后被追封为魏国公，谥文敏。所以又被称为赵吴兴、赵学士、赵承旨、赵集贤、赵荣禄、赵魏国、赵文敏。

赵孟頫是一个全能型的艺术家。在书法上，他篆隶楷行草"五体"俱精；在绘画上，山水、花鸟、人物、马兽无不精善；篆刻上，

擅长圆朱文印风；著述上有《尚书注》《琴原》《乐原》等文学、音乐专论。他在元朝经历世祖、成宗、武宗、仁宗、英宗五朝，官及一品。元仁宗盛赞赵孟頫有"七美"："帝王苗裔，一也；状貌昳丽，二也；博学多闻知，三也；操履纯正，四也；文词高古，五也；书画绝伦，六也；旁通佛老之旨，造诣玄微，七也。"（张载《大元故翰林学士承旨荣禄大夫知制诰兼修国史赵公行状》）赵孟頫是地地道道的艺术通才、艺术巨匠。

赵孟頫又是一个杰出的艺术教育家。赵孟頫以其博学多能和综合影响力，培育带动了元代一批书画家。其夫人管道升，儿子赵雍，外甥王蒙，孙子赵麟，弟子唐棣、朱德润、陈琳、商琦、王渊、姚彦卿，友人高克恭、李仲宾，还有黄公望、倪瓒，都不同程度地受到他的艺术影响且卓然有成。能带动身边这么多大家，足以证明赵孟頫本身的人格魅力和艺术造诣之高深。

赵孟頫还是一个有思想的艺术家，提出了一些影响深远的命题。面对宋代院体绘画的恬然闲适之风，赵孟頫倡导了"复古之风"："作画贵有古意，若无古意，虽工无益。"（张丑《清河书画舫》）使绘画从工艳琐细之风转向质朴自然之气。他提出"书画同源"的著名论断："石如飞白木如籀，写竹还于八法通。若也有人能会此，方知书画本来同。"以书法入绘画，强调了艺术"写意"风气，使绘画的文人气质更为浓郁。赵孟頫还提出了"用笔千古不易"的观点："书法以用笔为上，而结字亦须用工。盖结字因时相传，用笔千古不易。"

（《兰亭十三跋》）此观点维护了书法之"法"的严肃性。

此三点奠定了赵孟頫在元代书坛的领袖地位及在中国艺术史上的综合影响力。

《胆巴碑》又称《帝师胆巴碑》，全名为《大元敕赐龙兴寺大觉普慈广照无上帝师之碑》，由集贤学士、资德大夫赵孟頫奉敕撰文并书写题篆。碑稿为墨迹原件，纸本卷装，乌丝方格，前篆额十八字六行，楷书碑文一百二十五行，满行八字，共九百二十三字，纵 33.6厘米，横 166厘米，现藏故宫博物院。该碑为赵孟頫书于元延祐三年（1316），作者当时六十三岁，是其楷书代表作。杨岘在跋《胆巴碑》时赞道："吴兴书此碑，已六十有三……用笔犹绰约饶风致而神力老健，如挽强者矫矫然，令人见之气增一倍。"此语概括出了赵孟頫此一时期的书写状态。

该碑内容为记述帝师胆巴的生平事迹，是赵孟頫奉元仁宗之命书写的碑文，《南阳法书表》《式古堂书画汇考》《壬寅销夏录》《三虞堂书画目》等书均有著录。卷后有姚元之、杨岘、李鸿裔、潘祖荫、王颂蔚、王懿荣、盛昱、杨守敬题跋，并钤有许乃普、叶恭绰等收藏印记。

"胆巴"是大觉普慈广照无上帝师的俗名，系西蕃突甘斯旦麻人，此人对元世祖忽必烈及赵孟頫均产生过重要的影响。胆巴卒于大德七年（1303）。皇庆元年（1312）元仁宗追封胆巴为"大觉普慈广照无

228

上帝师"，敕赵孟頫为文并书，刻石大都某寺。延祐三年（1316），应龙兴寺僧之请，仁宗皇帝复敕赵孟頫为文并书，刻石真定路龙兴寺，这才有了我们今天看到的《胆巴碑》传世墨迹本。

赵孟頫在文中称赞胆巴"皇元一统天下，西蕃上师至中国不绝，操行谨严，具智慧神通，无如师者"，由此可见他对胆巴的尊敬之情。正是由于心怀感情，赵孟頫此卷才会写得心手相应，笔墨精妙。

对作品的学习欣赏要掌握由大到小的研究方法。即先感悟其气息、章法，次总结结字方法，再细研笔法。同时，要了解书法家的人生和书写该帖时的有关情况。察之精，读之明，贵以专，到书写时自然心中无碍，假以时日，功夫自然上手。

《胆巴碑》是赵孟頫奉元仁宗敕命撰文并书写，为赵氏晚年楷书的精熟之作。该作取法李邕《麓山寺碑》，但又笔笔舒展放松，去其险劲之势，化为端庄肃穆、雍容遒美之姿。此碑笔法秀媚，苍劲浑厚，于规整端严处见潇洒，点画顾盼有致，用笔沉着峻拔，充分体现了赵体楷书的风韵和神采。

苏轼认为："真如立，行如行，草如走。"行书如从容走路，行云流水；草书激越如奔跑；而楷书端庄如站立，贵在建立一种规范，追求雅正气象。赵体楷书端庄典雅，规范森然，笔法平顺稳健，精熟通俗，但不失细节内蕴，善于在曲折停蓄处展现功夫。下面从三个层次分析《胆巴碑》。

章法

《胆巴碑》符合"大九宫"的章法。"章法"是指安排布置整幅作品时字与字、行与行之间的连贯方法。优秀的书法作品都有好的章法，通过字与字之间、行与行之间的单元组织方法营造出浑然一体、水乳交融的形式。所谓"大九宫"，就是以作品中的一个字为中心，一般在它周围都有八个字与之相连。这一组字通过各随其体的结字形成一个相互关联的"方阵"。如，以图一"大"字为中心，看其与周围八个字的组合关系。《胆巴碑》通篇画有乌丝栏界格，但每个字并不是规范、匀齐地装入格子，而是有着很丰富的变化。"大"字符合实缩虚放的规律，端居格子正中位置，两个"师"字实缩，竖画触及底线；"请"字触及上线，"僧"字偏上，"为"字偏下，"辩""宣""微"三字居中；各字在格子中的形态不一，整组字配合得当。以"大九宫"章法观察其他字组，均能感觉到赵孟頫在格子中的匠心变化之处。《胆巴碑》善于在规矩中求变化，可谓"从心所欲不逾矩"，典型的"带着镣铐跳舞"。

结字

再看《胆巴碑》的结字法。

每个字都有自己的空间结构，由笔画组合成一个字的方法叫结字法。唐代楷书重在建立规范与气势，字形大小悬殊不大。而赵体楷书上承唐法且又增加了元代"流美"的时代特色。董其昌在《画禅室随

图一　《胆巴碑》中的"大九宫"的章法

笔》言："字须奇宕潇洒，时出新致，以奇为正，不主故常，此赵吴
兴所未尝梦见者，惟米痴能会其趣耳。"此说有故意抑赵扬米之嫌。
赵体平正安顺，以正面示人，却也不乏险绝结体和细节变化。

一是重心下移，以求稳健。如"本""兴"（图二）等字。

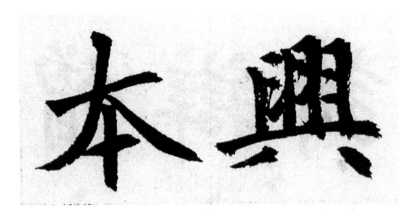

图二 "本""兴"重心下移，以求稳健

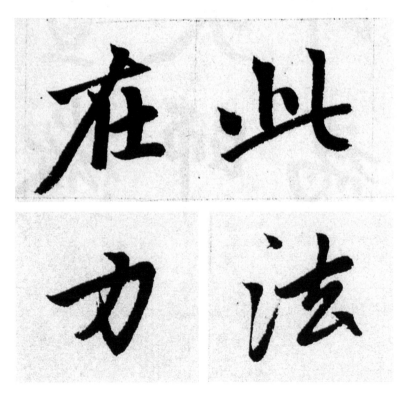

图三 "在""此""力""法"强化左低右高之势

232

二是强化左低右高之势。如"在""此""力""法"（图三）等字，横笔抬起角度很大，在平正中求险绝。

三是增加行草成分。与楷书结体交杂出现，在规矩表象下破规矩。如"光""故""等"（图四）等字。全篇多有行草笔法结构的出现，流动简洁，有效调整了楷书、方格可能造成的呆板或规矩，也展现出赵孟頫在书法上的全面技能和深厚修养。

四是空间造险。如"皆""旧""破""斯"（图五）等字。

五是突出主笔。如"碑""即""子""妙"（图六）等字。

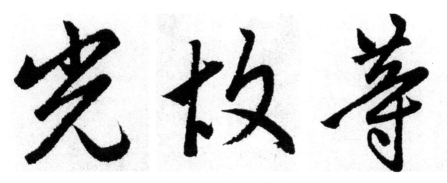

图四　"光""故""等"增加行草成分

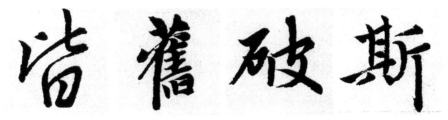

图五　"皆""旧""破""斯"空间造险

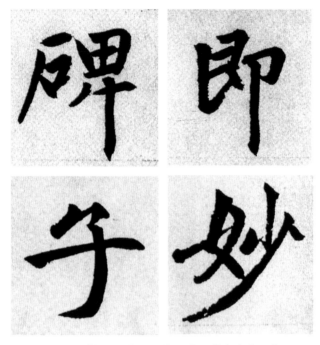

图六 "碑""即""子""妙"着意突出主笔

笔法

《胆巴碑》具有笔画起止形态上的变化特点。笔画书写一般可以分成起笔、行笔、收笔三个步骤。如"之"字（图七），一波三折，含蓄内蕴。如果没有运笔过程，就成为"任笔为体，聚墨成形"的门外汉。从这种意义上说，书法的笔画不能叫作"线条"。每一笔画有完整的运笔过程——笔法，而"线条"却未必。相对于欧、颜、柳楷书而言，赵体笔画突出了行草成分，笔画的起笔和收笔处往往有连带，行笔处书写要快些，笔画与笔画间有牵丝相连。这样每一笔都是

234

图七 "之"字一波三折，含蓄内蕴

首尾开放，处于承上启下的关系中。如，"其""寺""德""言"（图八）等字。

起笔有方笔与圆笔、藏锋与露锋、中锋与侧锋的变化特点。圆笔多为藏锋、中锋，圆润、道厚；方笔多为露锋侧切（侧锋），果断、爽快。其中赋予流露的感情色彩不同。"书"字八个横笔画，或起笔或收笔，方圆兼备，富于变化；"委"字第二横笔方起圆收，撇笔方起露锋，劲利果敢；"毁"字笔法圆转流畅。（图九）

行笔上快慢的变化特点。笔画间的连贯书写比不连贯书写速度上当然要快一些，《胆巴碑》的字体连笔很多，行笔的快慢节奏能明显感觉出来。

用笔提与按的变化特点。用笔的提与按也是一对互为矛盾、互为存在的条件，没有按也就无所谓提，没有提也就不会有按。提中有

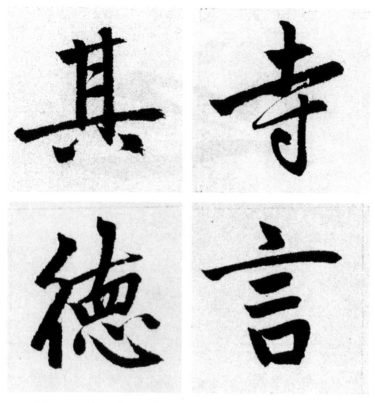

图八　"其""寺""德""言"笔画与笔画间有牵丝相连

按，笔画不轻飘；按中有提，笔画不拖沓。提按的适当变化即产生了书写的节奏感。《胆巴碑》的提按对比非常明显，外在的形态变化使笔画有了轻重之感。如"无""帝"（图十）等字。

观其下笔处。沈尹默先生在《书法丛话·自习的回忆》中谈到对起笔的观察时说："把身边携带着的米老七帖照片，时时把玩。对于帖中'惜无索靖真迹，观其下笔处'一语，若有领悟。就是他不

图十 无""帝"提按对比明显，笔画有
了轻重之感

图九 "书""委""毁"起笔有方笔与圆笔、
藏锋与露锋、中锋与侧锋的变化特点

237

说'用笔'，而说'下笔'，这一'下'字，很有分寸。我就依照他的指示，去看他七帖中所有的字，每一个下笔处，都注意到，始恍然大悟，这就是从来所说的用笔之法。非如此，笔锋就不能够中；非如此，牵丝就不容易对头，笔势往来就不合。明白了这个道理，去着手随意遍临历代名家法书，细心地求其所同，发现了所同者，恰恰是下笔皆如此，这就是中锋，不可不从同，其他皆不妨存异。"沈先生不愧是帖学高手，对笔法的钻研很到位，这个"下笔处"便是书家用笔的痕迹，精于笔法者多能表现得丝丝入扣。赵孟頫自己的作品《胆巴碑》是表现"下笔处"最为详尽的法帖之一。如"行""始""州"（图十一）等字。找到"下笔处"就等于找到了笔法的关键，掌握这种细节的真实，乃是临习书法的要害。

明人宋濂认为，赵氏书法早岁学"思陵"（即宋高宗赵构），中年学"钟繇及羲献诸家"，晚年师法李北海。王世懋称："赵文敏公书多从'二王'法中来，其体势紧密，则得之右军；姿态朗逸，则得之大令；至书碑则酷仿李北海《岳麓》《娑罗》体。"（翁方纲《翁方纲纂四库提要稿》）都大致说出了赵体渊源。实际上，赵体的形成是赵孟頫不断深入古人，而又勤学苦练的结果。据记载，赵孟頫日书万字，正是他的勤奋和广博，培养了他书写的潜意识，其书法功力才达到了精熟之境。

后世对赵孟頫褒贬不一，褒者认为他是自唐以后集书法之大成

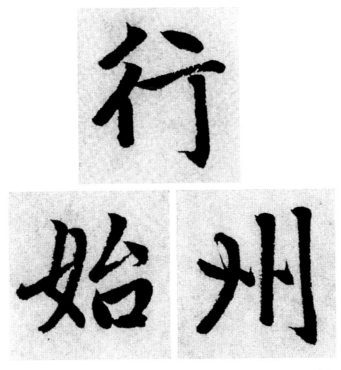

图十一 "行""始""州"找到"下笔处"是临习书法的关键

者，把他与王羲之并提；贬者则认为其书法过于平正而不够险绝，殊乏大节不夺之气。

《胆巴碑》为赵氏晚年楷书的代表作，姿态秀媚，舒张典雅，字字稳健，笔笔舒展，充分体现了赵体书法的无穷魅力，是学习赵体楷书的最佳范本之一。

拾

《前后赤壁赋》：温纯典雅，自成一家

〔明〕文徵明

王伟林／文

後赤壁賦

是歲十月之望，步自雪堂，將歸於臨皋。二客從余過黃泥之坂。霜露既降，木葉盡脫，人影在地，仰見明月，顧而樂之，行歌相答。已而嘆曰：有客無酒，有酒無肴，月白風清，如此良夜何。客曰：今者薄暮，舉網得魚，巨口細鱗，狀如松江之鱸。顧安所得酒乎。歸而謀諸婦。婦曰：我有斗酒，藏之久矣，以待子不時之需。於是攜酒與魚，復遊於赤壁之下。江流有聲，斷岸千尺，山高月小，水落石出。曾日月之幾何，而江山不可復識矣。余乃攝衣而上，履巉巖，披蒙茸，踞虎豹，登虬龍，攀棲鶻之危巢，俯馮夷之幽宮。蓋二客不能從焉。劃然長嘯，草木震動，山鳴谷應，風起水湧。余亦悄然而悲，肅然而恐，凜乎其不可留也。反而登舟，放乎中流，聽其所止而休焉。時夜將半，四顧寂寥。適有孤鶴，橫江東來，翅如車輪，玄裳縞衣，戛然長鳴，掠余舟而西也。須臾客去，余亦就睡。夢一道士，羽衣翩躚，過臨皋之下，揖余而言曰：赤壁之遊樂乎。問其姓名，俛而不答。嗚呼噫嘻，我知之矣。疇昔之夜，飛鳴而過我者，非子也耶。道士顧笑，余亦驚寤。開戶視之，不見其處。

前賦余庚寅歲書，距今甲寅二十有五年矣，筆帶而弱。今雖稍知用筆而聰明已不逮，勉強書此，似劃蕪室之意，不直一笑也。是歲二月十日微明記，當年八十有六

242

（明）文徵明《前后赤壁赋》（墨迹纸本），
前赋嘉靖九年（1530）书，后赋嘉靖三十四年（1555）书，现均藏于故宫博物院

赤壁賦

壬戌之秋，七月既望，蘇子與客泛舟游於赤壁之下。清風徐來，水波不興。舉酒屬客，誦明月之詩，歌窈窕之章。少焉，月出於東山之上，徘徊於斗牛之間。白露橫江，水光接天。縱一葦之所如，凌萬頃之茫然。浩浩乎如馮虛御風，而不知其所止；飄飄乎如遺世獨立，羽化而登仙。

於是飲酒樂甚，扣舷而歌之。歌曰：桂棹兮蘭槳，擊空明兮泝流光。渺渺兮余懷，望美人兮天一方。客有吹洞簫者，倚歌而和之，其聲嗚嗚然，如怨如慕，如泣如訴；餘音嫋嫋，不絕如縷。舞幽壑之潛蛟，泣孤舟之嫠婦。

蘇子愀然，正襟危坐，而問客曰：何為其然也？客曰：月明星稀，烏鵲南飛，此非曹孟德之詩乎？西望夏口，東望武昌，山川相繆，鬱乎蒼蒼，此非孟德之困於周郎者乎？方其破荊州，下江陵，順流而東也，舳艫千里，旌旗蔽空，釃酒臨江，橫槊賦詩，固一世之雄也，而今安在哉？況吾與子漁樵於江渚之上，侶魚蝦而友麋鹿，駕一葉之扁舟，舉匏樽以相屬，寄蜉蝣於天地，渺滄海之一粟。哀吾生之須臾，羨長江之無窮，挾飛仙以遨遊，抱明月而長終，知不可乎驟得，托遺響於悲風。

蘇子曰：客亦知夫水與月乎？逝者如斯，而未嘗往也；盈虛者如彼，而卒莫消長也。蓋將自其變者而觀之，則天地曾不能以一瞬；自其不變者而觀之，則物與我皆無盡也，而又何羨乎？且夫天地之間，物各有主，苟非吾之所有，雖一毫而莫取。惟江上之清風，與山間之明月，耳得之而為聲，目遇之而成色，取之無禁，用之不竭，是造物者之無盡藏也，而吾與子之所共適。

客喜而笑，洗盞更酌。肴核既盡，杯盤狼藉。相與枕藉乎舟中，不知東方之既白。

連日妻暑憒近筆研，今雨稍涼，戲寫此賦。既老眼昏眊，而楮穎適皆不精殊益醜劣也。嘉靖庚寅六月六日甲子，徵明識。

243

赤壁赋

壬戌之秋，七月既望，苏子与客泛舟游于赤壁之下。诵明月之诗，歌窈窕之章。少焉，月出于东山之上，徘徊于斗牛之间。白露横江，水光接天。纵一苇之所如，凌万顷之茫然。浩浩乎如冯虚御风，而不知其所止；飘飘乎如遗世独立，羽化而登仙。于是饮酒乐甚

赤壁賦

壬戌之秋七月既望蘇子與客泛舟游

誦明月之詩歌窈窕之章少焉月出於

接天縱一葦之所如凌萬頃之茫然少

遺世獨立羽化而登僊於是飲酒樂甚

244

流光。渺渺兮余怀，望美人兮天一方。」客怨如慕，如泣如诉，余音袅袅，不绝如缕。襟危坐而问客曰：「何为其然也？」客曰：「月夏口，东望武昌，山川相缪，郁乎苍苍，此陵，顺流而东也，舳舻千里，旌旗蔽空，酾

流光渺渺兮余懷望美人兮天一方客
怨如慕如泣如愬餘音嫋嫋不絕如縷
襟危坐而問客曰何為其然也客曰月
夏口東望武昌山川相繆欝乎蒼蒼此
陵順流而東也舳艫千里旌旗蔽空釃

245

文徵明（1470—1559），初名壁，字徵明，四十二岁起用徵明为名，更字徵仲，因先世为湖南衡山人，故号衡山居士。出生于苏州府长洲县（今江苏苏州）官宦世家，早年困顿场屋，屡试不售，五十四岁以岁贡生荐试吏部，授翰林院待诏。三年后即谢病归里，优游于艺文之中，主持吴中艺坛三十余年。其诗受法于都穆，文受业于吴宽，书学李应祯，画学沈周。其书法诸体皆能，远追晋唐，小楷、隶书颇负盛名，行书得《圣教》遗意，大字则多仿黄庭坚。绘画尤长于山水，上师宋元，笔墨秀润，兼擅花卉、兰竹、人物等。文徵明德才兼备，博学多能，诗文书画俱全，故能俯视群彦。诗文方面，他与祝允明、唐寅、徐祯卿并称为"吴中四才子"；绘画方面，他与沈周、唐寅、仇英合称"明四家"；书法方面，他与祝允明、王宠、陈淳被称为"明四子"。毫无疑问，文徵明是明代中叶吴门诗文书画领域的关键性人物。

　　小楷《前后赤壁赋》（故宫博物院），纸本，前页纵 24.9厘米，横

18.8厘米，创作于1530年，书时六十一岁；后页纵24.9厘米，横18.7厘米，作于1555年，书时八十六岁。前赋款署："连日毒暑，慵近笔研。今雨稍凉，戏写此纸。既老眼昏眵，而楮颖适皆不精，殊益丑劣也。嘉靖庚寅（1530）六月六日甲子，徵明识。"钤"徵""明"朱文连珠印。后赋落款："前赋余庚寅岁书，拒（距）今甲寅，二十有五年矣，笔滞而弱。今虽稍知用笔，而聪明已不逮；勉强书此，以副芝室之意，不直一笑也。是岁二月十日，徵明记，时年八十有六。甲寅作乙卯。"钤"徵明"白文印、"停云"白文印。鉴藏印有："曰""藻"朱文连珠印、"张吉熊"白文印、"定父"朱文印、"香生珍赏"朱文印、"香生眼福"朱文印等。

作为一代书法大家的文徵明，其实早岁字写得并不好。据记载，文徵明十九岁为诸生参加岁试，虽然文章出众，但宗师批其字不佳而置于三等，他终未取得参加乡试的资格。这件事对于出生在书香门第的他刺激极大，甚至认为是奇耻大辱，于是发愤精研书法，刻意临池，坚持每天临学智永《真草千字文》数通。他从二十岁跟随沈周学画，廿二岁从李应祯学书，廿六岁从吴宽学文。其实沈周、李应祯、吴宽的书法均很出众。文徵明在大师级别的师辈的耳濡目染下，特别是在其书法老师李应祯的指点下，由宋元上溯晋唐，书艺大进，声名日隆，最终成为继元代赵孟頫以后又一位兼擅诸体的一代大书家。正如其子文嘉在《先君行略》中描述的："始亦规模宋、元之撰，既悟笔

意，遂悉弃去，专法晋、唐。其小楷虽自《黄庭》《乐毅》中来，而温纯精绝，虞、褚而下弗论也。"这里我们可以看出文徵明的高明之处在于他师承众家而能博采众长，为己所用。他的这一书法观较多地受到其师李应祯的影响。李曾对他教诲道："破却工夫，何至随人脚踵？就令学成王羲之，只是他人书耳！"当然，文徵明在小楷方面能独创一格，与他的刻苦自励和所处的文化艺术环境也密不可分。他的师友如沈周、李应祯、吴宽、祝允明、唐寅、徐祯卿、蔡羽等都是文人高士、书画名手，他与他们交往过从，互相切磋，对他影响不可谓不大。当然，最主要的还是他有着自己的书法审美观和创作思想。文徵明在《停云馆帖》引前人的话说："小字贵开阔，字内间架宜明整开阔，一如大字体段。"看似简单的一句话，实乃值得玩味的三昧之言。

小楷产生于汉末至三国时期，乃由隶书增加提按顿挫而来，故早期小楷隶意十分浓重。典型如钟繇的《荐季直表》《宣示表》，古质宽绰，犹带隶味。东晋王羲之，师法钟繇，又推陈出新，故其小楷既有质朴之韵，也有更多妍美流丽的风姿。其经典作品如《乐毅论》《黄庭经》，下启唐楷"尚法"之先河。文徵明学习小楷初从隋朝智永《真草千字文》起步，并受元代赵孟頫、倪瓒的影响，"既悟笔意，遂悉弃去，专法晋、唐"，尤其对晋人王羲之小楷《黄庭经》《乐毅论》用功最勤，潜心领悟，乐此不疲，持之以恒，遂自成家。

文徵明小楷艺术的发展历程，大致可分为以下三个阶段：

他的早期作品有：《题黄杨集》（三十五岁）、《落花诗卷》（三十五岁）、《人日诗画图跋》（三十六岁）、《致吴参政十札册》（四十二岁前）、《铁崖诸公花游倡和诗卷》（四十五岁）、《落花诗并图扇面》（四十七岁）等。其中前四种皆署名"璧"。他这一时期的作品明显受智永、倪瓒等人的影响，字形较长，用笔尖细。

中期作品有：《前赤壁赋》（六十一岁）、《拙政园书画册楷书诗》（六十四岁）、《莲社十八贤图记》（六十五岁）、《常清静经、老子传册》（六十八岁、六十九岁）、《宫保白楼先生吴公传》（七十二岁）等。文徵明五十八岁那年辞官归田，不再为功名利禄所累，得以翰墨自娱，潜心钻研。这个阶段他在小楷艺术上远追晋唐诸家，尤于王羲之用功最执着，崇尚流美典雅的个人风格渐显。

后期作品有：《赤壁赋小楷卷》（七十八岁）、《前后出师表》（八十二岁）、《后赤壁赋》（八十六岁）、《万岁通天帖跋》（八十八岁）、《补书苏轼前赤壁赋卷小楷跋》（八十九岁）、《四山五十咏》（八十九岁）等。文徵明在这一时期的小楷可谓炉火纯青，已入化境。字形方正、用笔沉实，虽年登耄耋，却下笔挺健精到。明王世贞《文先生传》指出："至九十，犹矍矍不衰。"此言不虚。

明代周之士在《游鹤堂墨薮》中评论道："国朝书家自京兆而后，当推徵仲，擅代楷法出之右军，圆劲古淡，雅不落宋、齐蹊径，法韵两胜人也。"这里揭示出了文徵明小楷的风格特点、由来及地位，同

时也传递了一个重要的信息：文徵明书法崇古而不泥古，重视法度又力求逸趣。他的这一审美理想较集中地体现在其对历代经典的题跋中。如《跋李少卿帖》（其二）曰："自书学不讲，流习成弊。聪达者病于新巧，笃古者泥于规模。公既多阅古帖，又深诣三昧，遂自成家而古法不亡。"显然，文徵明于书法主张新巧和规模应有机结合，既要植根传统，学习古人，同时又不可泥古不化，而是必须有自己独立的创造。《前后赤壁赋》因分别创作于其艺术生涯的中、后期，处于艺术风格的形成期和成熟期，无论从其传承还是创变的角度去考察，此作品均有代表性。仔细品读，意味无穷。

《前赤壁赋》作于1530年，文徵明六十一岁，而此前的嘉靖六年（1527），文徵明已辞官归乡，回到苏州，从此醉心于翰墨，不与世事。他在《马上口占谢诸送客》中提到："功名原不到书生""一出都门百念休"，反映出其无缘仕途、绝于功名的心态。归隐后的文徵明以书画诗文为生，凭其自身刻苦努力终成一代大家。

《后赤壁赋》作于1555年，"时年八十有六"，在艺术上已炉火纯青，有鲜明的个人风格。仔细品味小楷《前后赤壁赋》，我们会发现《前赤壁赋》中书家取法智永、赵孟頫、倪瓒等的影子依稀可见，字形结体宽博，用笔尖细。《后赤壁赋》结字方正，疏密有度，用笔更见干练，线质瘦劲硬朗，显得气象开阔。两相比较，《后赤壁赋》结字间增加了界格中的"空白"，收到了密中见疏的效果。字形虽小，但尽拓笔势，点画舒展自如，分行布白映带均美。苏轼尝言："真书

难于飘扬，草书难于严重，大字难于结密而无间，小字难于宽绰而有余。"以此观之，文徵明的小楷尽得"飘扬"和"宽绰"之美，颇有大字之气概。因此，明代博物学家谢肇淛在《五杂组》中高度评价道："古无真正楷书，即钟、王所传《季直表》《乐毅论》，皆带行笔。泊唐《九成宫》《多宝塔》等碑，始字画谨严，而偏肥、偏瘦之病，犹然不免。至国朝文徵仲先生，始极意结构，疏密匀称，位置适宜。如八面观音，色相具足，于书苑中亦盖代之一人也。""文徵仲得笔法于巘子山，而参以松雪，亦时为黄、米二家书，然皆非此公当行，惟小楷正书，即山阴在世，亦当虚高足一席。"此语揭示出文徵明小楷的艺术成就和独特地位。

文徵明在《后赤壁赋》跋语中说"今稍知用笔"，这正是他数十年孜孜不倦，潜心探索、修炼的结果，此时他已八十六岁，耄耋老人尚能写出如此精绝的蝇头小楷，真令人叹为观止！

下面我们结合《后赤壁赋》字例，对文徵明小楷的用笔、结体及章法特征作简要分析。

用笔

《后赤壁赋》中点、横多露锋起笔，起笔多尖细，收笔多圆润。如图一中"余""亦""然""悲""盖""之"字的点，图二中"二""十""年"字的横。"之""亦"之点，头尖尾圆，秀润清新。"盖""余""然"中的点呼应十分巧妙。如"余""然"两字点

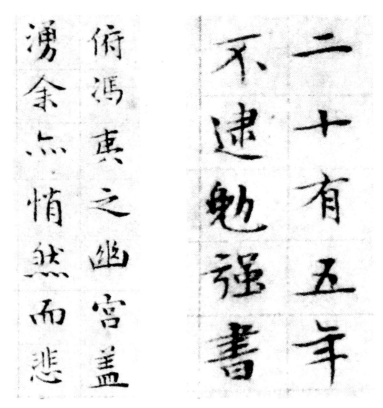

图一　《后赤壁赋》中点的用笔　　　图二　《后赤壁赋》中横的用笔

用细丝连带，顾盼生情。一字之中如遇多点，则往往也进行变化，如"悲""然"等字。

　　竖与撇的起笔较重，恰与点和横的起笔形成鲜明的对比。如图三中"千""断"字之竖和"有""乃"字之撇。

　　挑起笔稍重，出挑锋利，如"坂""状"字的挑。捺画则前半轻细，出捺较粗重，曲度柔和，其形宛若飘带。如图四中"客""坂"

252

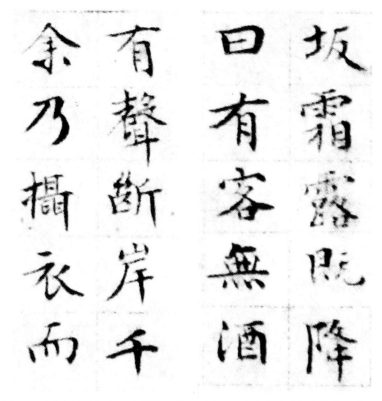

图三　《后赤壁赋》中竖与撇的用笔　　图四　《后赤壁赋》中捺的用笔

字之捺。

　　钩画出钩尖细，锋芒毕露，使字增添神采，如图五中"子""就""有"等字之钩。折多外拓再下行，折角处有方有圆，如"问""横""也"字之折。

　　总体来看，《后赤壁赋》笔锋刚利，骨力强健，运笔圆润，一派天然，无造作之气。

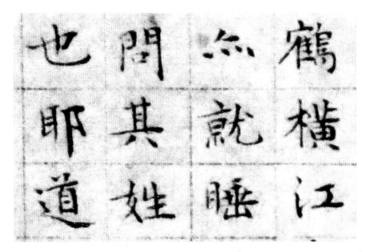

图五 《后赤壁赋》中钩的用笔

结体

端庄疏朗。如"與""而""谷"（图六）等字皆布白停匀严整。

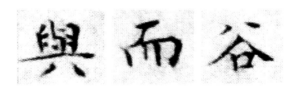

图六 布白停匀严整

险中求稳。如"惊""是""于""鸣"（图七）等字书写时均打破平铺直叙、结字平稳的格局，而是追求险中求稳、斜正相生的艺术效果。

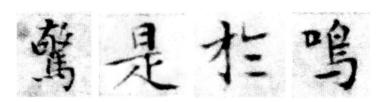

图七 险中求稳、斜正相生

疏密相间。在一字之内，笔画有疏有密，有张有弛，形成对比。试看"之""雪""道"三字（图八）。"之"字上部紧密，下部松弛。"雪"字将字头展宽，四点偏平，使上紧下疏。"道"字的"首"字紧密，走之底却很松弛。

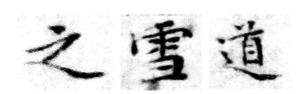

图八 疏密相间、有张有弛

章法

《后赤壁赋》通篇采用"乌丝栏"，字形方正，行距、字距均等，整体落落大方，给人以一丝不苟的整齐之美。在明代吴门派书法中，祝允明、文徵明、王宠皆擅小楷，各臻其妙。祝允明以奇崛胜，王宠以古拙胜，而文徵明则以温雅胜。文徵明既重法度又能自出新意，追求典雅，力去娇柔之姿，从而散发出清新秀逸之美。

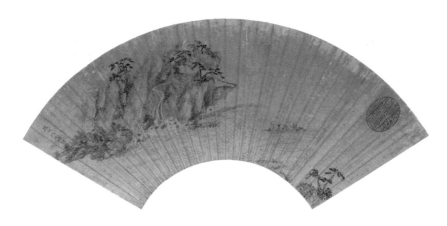

图九　〔明〕文徵明《赤壁图》（扇面）

《赤壁赋》是北宋大文豪苏轼被贬黄州时写下的千古名篇，有《前赤壁赋》和《后赤壁赋》两篇，刚一问世便广为传诵，家喻户晓。不仅如此，还被后世众多艺术家取为创作题材。文徵明就极其喜爱《赤壁赋》，不仅以不同笔法反复书写，而且还以此题材入画作《赤壁图》（图九），苏州博物馆曾举办"文徵明特展"，并展出了上海博物馆收藏的《赤壁赋图并书》，展示了文徵明书画双绝的精湛技艺。而流传至今的文徵明《赤壁赋》系列书画作品也引起了学界的关注。

《江流有声，断岸千尺：文徵明与〈赤壁赋〉》一文中所列举的文徵明"赤壁赋"题材书画作品达三十五件之多，最早的作于其六十一岁时，最晚的作于其八十九岁时。可以说文徵明在人生的中晚年几乎每一年都要以此为题材进行创作。在八十九岁高龄时，他

以苏轼笔意，为《前赤壁赋》卷（今藏于台北故宫博物院）补写所缺三十六字，结字欹侧，肉盛于骨，形神兼备，直可乱真。根据文中描述，文徵明之所以对苏轼的《赤壁赋》情有独钟，不仅因为他仰慕苏轼的文采和书法，从艺术上追摹前贤风范，更深层次的原因还在于他感知自己和苏轼内心的契合。我们注意到文徵明的《赤壁赋》题材系列作品创作年代都是在他六十岁之后，即其辞官返乡之后。当时编就的《京邸怀归诗》里就有一首《感怀》诗，诗中道："三十年来麋鹿踪，若为老去入樊笼。五湖春梦扁舟雨，万里秋风两鬓蓬。远志出山成小草，神鱼失水困沙虫。白头博得公车召，不满东方一笑中。"这种仕途上的不如意恰与苏轼因"乌台诗案"被贬黄州的坎坷命运极为相似。元丰五年（1082）秋冬时节，苏轼先后两次游历黄州附近的赤壁，写下了《赤壁赋》名篇。这种心境与文徵明的进退之心息息相通，于是文徵明穿越时空，一生偏好《赤壁赋》。文徵明在《跋姜太仆书法》中这样评说："观其点画形体，端庄严肃，士大夫品其有正人君子立朝之象。噫！岂虚誉哉！后之君子，即此是学，因其笔而得其心法，其心正，则笔正，如正人君子，则其为益不小矣，岂特为六艺之一而已哉。"今天，我们品读文徵明的书法，难道不也可作如是观吗？

拾壹

《郁氏书画记·石渠随笔》：
圆浑沉厚，古劲隽逸

〔清〕何绍基

孟庆星/文

世傳淳化為法帖之祖然傳刻蔓衍在宋

已有三十二本其閒剝橅工拙楷墨粗精雖

互有得失而失真多矣然淳化祖刻在當

時已不易得劉潛夫嘗得李瑋家賜本

〔清〕何绍基《郁氏书画记·石渠随笔》（墨迹纸本），
道光廿六年（1846）书，现藏于故宫博物院

世传《淳化》为法帖之祖，然传刻蔓衍，在宋已有三十二本。其间刻拓工拙，楷墨粗精，虽互有得失，而失真多矣。

然《淳化》祖刻在当时已不易得。刘潜夫尝得李玮家赐本，

260

谓直数百千，其重如此，况后世乎？前辈辨此帖，凡数条，皆有证据，今非但不可见，即见亦无据以为辨矣。无锡华中甫偶得旧刻六卷，相传为阁本，银锭痕隐然可验。楮墨既异，字复丰腴，至于行数多寡，与世

謂直數百千其重如此況後世乎前輩辨

此帖凡數條皆有證據今非但不可見即見

亦無據以為辨矣無錫華中甫偶得舊

刻六卷相傳為閣本銀錠痕隱然可驗楮

墨既異字復豐腴至於行數多寡与世

261

傳本皆不同第六卷內宋人朱字辨證五條
精妙類蘇書但其閒有黃辨等字疑為
黃長睿乃宣政閒人在坡公之後不宜引以
為據也然考長睿法帖辨與此又不同豈
別一人也寡淺無識不敢自信漫記於此然
此帖要非尋常傳刻本也正德己卯五月
望衡山文徵明題

传本皆不同。第六卷内宋人朱字辨证五条，精妙类苏书，但其间有「黄辨」等字，疑为黄长睿，乃宣政间人，在坡公之后，不宜引以为。据也然考长睿法帖辨，与此又不同，岂别一人也？寡浅无识，不敢自信，漫记于此。然此帖要非寻常传刻本也。正德己卯五月望衡山文徵明，题

余生六十年，阅《淳化帖》不知凡几，然莫有过华君中甫所藏六卷者，而中甫顾以不全为恨。余谓《淳化》阅五百余年，娄（同『屡』）更兵火，一行数字，皆足藏玩，况六卷乎。嘉靖庚寅，儿子嘉偶于鬻书人处获见三卷，亟报中甫，以厚直得之。非独卷数合，纸墨刻拓与行间朱书辨证亦无不同，盖原是一帖。

余生六十年閱淳化帖不知凡幾然真有過

華君中甫所藏六卷者而中甫顧以不全

為恨余謂淳化閱五百餘年娄更兵火一

行數字皆足藏玩況六卷乎嘉靖庚寅

兒子嘉偶於鬻書人處獲見三卷亟報

中甫以厚直得之非獨卷數合紙墨刻拓

与行間朱書辨證亦無不同蓋原是一帖

263

不知缘何分析，相去几时，卒复合而为一，岂有神物周旋于其间哉。昔赵文敏求《古阁帖》，凡三易而后完，自跋其后，谓『虽墨有燥湿轻重。』然则公所得固非一类也，岂若此本散而复合？殆若丰城之剑有不偶然者，诚希世之珍也。嘉靖九年秋七月既望。文徵明识

不知緣何分析相去幾時卒復合而為一

豈有神物周旋於其閒哉昔趙文敏求古

閣帖凡三易而後完自跋其後謂雖墨有

燥湮輕重皆為淳化舊刻然則公所得固

非一類也豈若此本散而復合殆若豐城之

劍有不偶然者誠希世之弥也嘉靖九年

秋七月既望文徵明識

264

《瀛州帖》视鲁公它书特大，而凛凛忠义之气，如对生面，非石刻所能仿佛也。余生平所见真迹二，小字《麻姑记》与此耳。尝有云『桃源在何处』，乃见世道污，所以颜鲁公细书《麻姑记》事近荒忽，特贤者适婴多虞，世降俗陋，假异境以明其志，殆子欲居夷也。虽鲁公忠贯日月，功载旂常，固不待善书名于

豈有神物周旋於其間哉昔趙文敏求古
閣帖凡三易而後完自跋其後謂雖有
爆渾輕重皆為淳化橋刻然則公所得固
非一類也豈若此本散而復合殆若豐城之
劍有不偶然者誠希世之弥也嘉靖九年
秋七月既望文徵明識

瀛州帖視魯公宅書特大而凜凜忠義之氣
如對生面非石刻所能仿佛也余生平兩見
真迹二小字麻姑記与此月當有云桃源柱
何慶乃見世道汙兩旨顏魯公細書麻姑
記事近長恕特賢者適嬰多虞世降俗
函偽異境以明其志殆子欲居夷也雖魯
公忠貫日月功載旂常固不待著書名於
代況筆精墨妙若是耶普桓彝渡江傷
晋之弱及見王導輩謂則知有記曰之地
歟史俠處厚尚義士也曠歲月而得之
余於是觀公巅盦之快亦知夫唐燼未息
非尚義者不出示非其人庶厚知兩尚哉

錢塘
誕謹題

僧懷素自敘真迹內麻紙長二丈餘狂草
筆鋒勁直如春蚖秋蚓李東陽雲空青

左右各有共六人軾前有橫轅六人助推以行
轅左右各一人與四方即宋志所云飾
以玉者四面周八闢而闢其中四隅四柱蓋三
層有至飾周圍如葉蓋周垂羅外重佩四角
垂大帶長至軸下輿中有御坐全黃色坐後
有簾前有軾二下有若立額者無字後二柱斜
建太常旂於左龍旂於右旂後有四青襽禩人
持竿柱旂左右軸各有大橐左右各三十六人
皆退行右輪外繡衣二人朱衣執笏者五人左
輪不可見想亦如之輪後員橫者十人又行馬
二狀如編磬架子四人員一共八人此卷因其
与史志有補故詳錄之

前三段郁氏書畫記後兩段 石渠隨筆

紹基

東華散直惜居諸細楷矜嚴韻自餘
世載故吾秉眼底梅花繞几墨香初
古虞司馬得此冊於廠肆孫秘之至吾媲之為題廿八字
時乙卯初春吳門於次暖暖呵凍

世傳淳化為法帖之祖然傳刻蔓衍在宋
已有三十二本其閒剝摘工拙楷墨粗精雖
互有得失而失真多矣然淳化祖刻在當
時已不易得劉潛夫嘗得李瑋家賜本
謂直數百千其重如此況後世乎前輩辨
此帖凡數條皆有證據今非但不可見即見
亦無據以為辨矣無錫華中甫偶得舊
墨本異字復豐腴至於行數多寡與世
剝六卷相傳為閣本銀錠痕隱然可驗楮
精妙類蘇書但其閒有黃辨等字疑為
傳本皆不同第六卷內宋人朱字辨證五條
別一人也然考長睿法帖辨與此又不同蓋
此帖要非尋常傳刻本也正德己卯五月
余生六十年閱淳化帖不知凡幾然莫有過
望衡山文徵明題

老人云自啟世傳有三本一在蜀中石揚休家
黃魯直以魚牋臨數本者是也一在馮當
世家後歸上方一在蘇子美家此本是也
今歸呂辨老家文徵仲云馮本即此
上方而石刻為內閣本當即馮本耶此
帖有建業文房即及界元重裝歲月是
嘗入南唐李氏成化閒此帖藏荊門守江
陰徐泰家後歸徐文靖又蘇吳文壽最
後為陸家寶兩得翻後遂失兩傳此帖
在蘇易簡家閒之子者子舜欽子
泌激鈐縫有四代相即相傳為唐莫宗賜
小蘇許公玉輅圖記蓋舜卿家物
南宋鹵簿玉輅圖一卷橋題晉顧愷之
殷輅圖經
懋勤殿翰林校改今名以宋史輿服儀衛
志紹興改訂制度考之惟玉輅制度悉合
而鹵簿人數太少則畫者徑簡且幅前絹
斷侶有割裁也其畫首繡衣持繖二人次
肩香棪四人香棪後朱衣執笏二人次
背号劍四人次御馬六馬有二人執鞚次繡
農行者八人次平幘繡衣青褚褙二人有兩
中甫以寄直異之下蜀桼女令氏墨刖弱
兒子嘉偶於鬻書人廔獲見三卷亞朝
行數字皆旦藏玩況六卷乎嘉靖庚寅
為恨余謂淳化閣五百餘年豐更兵火一
華君中甫兩藏六卷乎而中甫顧以不全

〔清〕何绍基《郁氏书画记·石渠随笔》（墨迹纸本）

267

何绍基（1799—1873），字子贞，号东洲，晚号蝯叟，又作猨叟。湖南道州（今湖南永州道县）人。生于清嘉庆四年（1799），卒于同治十二年（1873），享年七十五岁。何绍基的一生，经历了清嘉庆、道光、咸丰、同治四朝，这正是清朝由盛转衰的时期。伴随着这一巨大的历史变迁，以魏源、曾国藩、左宗棠等为代表的湖湘文人政治集团乘势崛起。但作为一名官至四川学政的士大夫，他并没有像他的同乡同辈曾国藩那样在政治上留下光彩耀眼的东西，却把自己一生的精力全都浇注在了书法、诗文与学问上面了。《清史列传》说他"生平于诸经、《说文》考订之学，嗜之最深。旁及金石、图画、篆刻、律算，博综覃思，识解超迈，能补前人所未逮"。

何绍基小楷《郁氏书画记·石渠随笔》册，纸本，册页十开。页纵23.8厘米，横13.8厘米。凡八十七行，计约一千三百字。故宫博物院藏。该册页后面有何绍基十九年后所作的题诗和跋："东华散直惜居诸，细楷矜严韵自余。廿载故吾来眼底，梅花绕几墨香初。……

时乙丑初春吴门旅次。"从题诗和跋可知，该作书于道光二十六年（1846），何绍基时年四十八岁，正在北京史馆任职。该作是当时从朝中史馆值完班回家后所书，所述内容系抄录《郁氏书画记》与其师阮元所著《石渠随笔》。从道光十八年到二十九年（1838—1849），期间其母廖夫人病逝，何绍基主要在史馆中任职。这十几年既是何绍基书法广收博采的重要阶段，也是其中年形成自身书法风格的重要时期，《郁氏书画记·石渠随笔》就是他这个时期最具代表性的小楷作品。

细楷矜严韵自余

在清代书家中，何绍基诸体兼善，楷书尤其是小楷为其倾心用力之处，其所取得的成就非常突出。民国时期王潜刚在《清人书评·何绍基》中说"蝯叟小真书较大真书胜数倍"。就是何绍基本人看待自己书写的小楷也颇为自许："平生小真书，古意颇有得。"蝯叟中年书法已成体格，研究者多认为，何绍基中、晚年书风还是有一定的分野，呈现出各自的审美旨趣。前者矜严敦厚、灵动遒劲，后者横奇变化，老辣生拙。民国书画家杨钧就说："何叟自喜中年之制，以为非晚年所能，尽量收买，自赏自叹。"《郁氏书画记·石渠随笔》作为何绍基中年小楷代表作，其自题诗句"细楷矜严韵自余"，同样流露出自赏自叹的心理。

所谓"矜严"，意为严谨、标准，这里既指用笔的干净而到位，也指结字包括字内各部件之间的比例合理搭配与整体字形的控制，还指

整体章法的协调安排等，它首先体现出来的是一种技术层面精整的"功夫"美。那么，何绍基小楷"矜严"的功夫是从哪里学到的呢？这应当来自何绍基早期的习书应试和入仕后的馆阁仕宦经历。在清代，科举非常讲究书法的功夫，尤其是在乾隆之世，以书取士的风气促成了独特的应试书法样式，即"馆阁体"。馆阁书体的主要来源就是欧（阳询）体、颜（真卿）体、赵（孟𫍯）体等。对于何绍基来说，写得一手端严的欧体、颜体书法的父亲何凌汉，就是一个以书取士的最佳榜样，后者在殿试时即因书法之佳而蒙嘉庆帝赏识。何绍基谓："先公廷对时，名在第四，睿庙谓笔墨飞舞，拔置第三。"汲汲于功名时期的何绍基自然深刻地受到来自社会和家庭的应试书法风气的影响。目前留存的何绍基道光三年（1823）的册页中就有一件他写的地道的颜体楷书作品（图一）。他在道光二十七年（1847）"廷对策"时也是"以颜法书之"。自道光十六年到二十九年（1836—1849），何绍基在翰林院、国史馆任职，公务中他所习用更多的还是那套折卷院体功夫。人们对应试性的馆阁体书法历来多有批评，但这种书体样式实用而在用笔、结字、章法方面精整矜严的技术性优势却又是明显的。书法美既包括形而上的神采美，还包括形而下的技术美，"矜严"让何绍基的小楷获得了很高的"功夫"美。比如何绍基小楷《郁氏书画记·石渠随笔》第一段落中第七行"华"字、第十二行"后"字明显受颜体楷书（图二）的影响。而第二段落第九行"周"又明显受欧体楷书的影响（图三）。整个字形虽大小不一，有列无行，但控制有度，错落而不错乱。

與充盈大宇而不窕入郄穴而不偪者
與往來昏憊而不可為固塞者與暴
至貧傷而不億忌者與功被天下而不
私置者與託地而游宇友風而子雨冬
日作寒夏日作暑廣大精神請歸之
雲　孫卿賦篇第三節
道光癸未二月十二日泰安試院書紹基

图一　〔清〕何绍基《荀子·赋》（局部）

图二　《郁氏书画记·石渠随笔》中的"华""后"（左）
　　　与《多宝塔碑》中的"华""后"（右）

图三　《郁氏书画记·石渠随笔》中的"周"（左）
　　　与《九成宫醴泉铭》中的"周"（右）

272

何绍基所自称的"韵自余"的"韵"又是从何而来的呢？所谓"韵"有不同的解释，但萧散闲雅是其重要的美学特征。这种美学追求更多地来源于何绍基研习帖学的经历。从目前留下来的资料看，何绍基小楷先从《小字麻姑仙坛记》入手，对历代帖学书家都下过很深的功夫，尤其是对帖学所崇尚的"韵"的魏晋王羲之书作《黄庭经》《乐毅论》等下过苦功。何绍基书写《郁氏书画记·石渠随笔》的本年及前后数年，是他对《黄庭经》的临习、书写、题跋研究相对集中的时期（图四、图五）。何绍基小楷作品《郁氏书画记·石渠随笔》对萧散闲雅的晋"韵"的吸取，在技术上主要是通过两个方面来实现的：一是注重或夸张字内和行内的空白，如第二段落第十行中的"虽"字，中间巨大的空白与左右紧密的实块面形成强烈的对比，显得疏可走马，虚可悠远；又如，第一段落第十四行的独体字"自"，里面虚静与外面的坚实外框形成了对比关系。中国古典文艺崇虚不崇实，它是用最小的"实"获得最丰富的意蕴，只有在"虚空"中借助人们的联想，欣赏者才能领略到作者那种飘然出世、心游物外的萧散风神。这就要求一个高明的书法欣赏者，不仅将注意力放在看得见的有形点画、结字、章法上，还要把更多的注意力放在关注和体验字内、字外的空白上。书法的抽象性尤其是"崇虚"特征还要求欣赏者需充分调动自己的想象、联想能力和生活、审美的各种经验或体验。这种联想有时候可以具有"胡思乱想"的特征。拿上面所说的"自"字欣赏过程为例，作者里面虚静与外面的坚实外框之间强烈的对比关系处理方

图四 〔清〕何绍基《临黄庭经》（局部）

太上黃庭內景玉經

上清紫霞虛皇前太上大道玉晨君閑居蕋珠作

五形變萬神是為黃庭曰內篇琴心三疊舞胎仙九氣映明

出霄閒神蓋童子生紫煙是曰玉書可精研詠之萬過升三

天千災以消百病痊不但虎狼之凶殘亦以却老年永年延

上有魂靈下關元左為少陽右太陰後有密戶前生門出日

入月呼吸存四氣所合列宿分紫煙上下三素雲灌溉五華

植靈根七液洞流衝蘆閒迴紫抱黃入丹田幽室內明照陽

門口為玉池太和宮漱咽靈液災不干體生光華氣香蘭却

減百邪玉煉顏審能修之登廣寒晝夜不寐乃成真雷鳴電

激神泯黃庭內人服錦衣紫華飛幕雲氣羅丹青綠條翠

靈柯七蕤玉籥閉兩扉重扇金關密樞機元泉幽關高崖巍

图五　〔清〕何绍基《太上黄庭内景玉经》（局部）

式也在暗示我们应当将前者作为最主要的审美体验对象。但在实际的欣赏过程中，我们的眼睛是在二者之间多次的频闪转换、校正中完成的。字的四周尤其是左右两边稍粗的竖画暗示我们，它就像一扇黑夜中的窗子，透过这扇窗子和中间的空白，欣赏者体验到悠远静谧而又有朗朗月光透进来的那种意境，而中间那两条细细的短横又仿佛正是苏轼《前后赤壁赋》中在月明星稀之夜飞翔的那只仙鹤。二是有列无行的自然排列方式。中国古典文艺崇尚自然，在书法中早就提出了呆板的"状如算子便不是书"的创作和欣赏标准。虽然何绍基小楷具有"矜严"的技术特征，但其大小错落的组合方式又让我们体验到作者尽可能小心翼翼地消解了前者所产生的呆板等种种不利因素。面对这件小楷精品，其排列组合方式让我们联想到了白居易"嘈嘈切切错杂弹，大珠小珠落玉盘"的趣味和韵致。凡此种种，都让何绍基的小楷超越了时人汲汲于馆阁应试文字的藩篱。

在何绍基小楷《郁氏书画记·石渠随笔》中，还能看到苏轼、黄庭坚书法的元素，如第三段第三行的"源"（图六），其长撇短点就绝类山谷书风，这似乎呼应了何绍基早期研习苏、黄书法的事实。如果联系何氏书写该小楷册页的道光二十六年（1846）前后对《瘗鹤铭》的研习，我们就知道其长撇、长竖的真正底蕴了。何绍基在与该小楷册页同一时间所作的《跋旧拓肥本黄庭经》中就说："又每以《鹤铭》与《黄庭》合观，最为得诀。"所谓的"诀"，就是何绍基所认同的清代书法家翁方纲提出的"曾见黄庭肥拓本，憬然大字勒厓初"。从

图六　源　　　　　　　　　　图七　禽

王羲之小楷《黄庭经》中，何绍基解读出了《瘗鹤铭》大字式飞动超迈的气势。如该册页第三段第十行中的"禽"字（图七），气势开张，明显地吸取了《瘗鹤铭》的笔势特征。因而何绍基小楷《郁氏书画记·石渠随笔》中所谓的"韵"，除萧散闲雅的美学特征之外，还具有遒劲超迈飞动的审美风貌。近代王潜刚在评价何绍基小楷时就说道："其小楷先有死功夫，然后变化，脱去翰林字而入古，故妙。"

握拳透掌取劲拔

何绍基晚年曾说："余学书从篆分入手，故于北碑无不习，而南人简札一派不甚留意。"这似乎表明何绍基是碑学派，但前述何绍基早年以帖学为主的事实又与这个结论相抵牾，事实上，纵观何绍基学书创作生涯，其前期以帖学为主是事实，后期以碑学为主也同样是事

图八　〔唐〕欧阳通《道因法师碑》（墨拓本，局部）

实，只不过在其中年两条线经历了一个彼消此长的过程。道光二十六年（1846），何绍基创作的《郁氏书画记·石渠随笔》正是在博采碑、帖之长的过程中书写出的一件代表性作品。与后来的碑学理论家康有为"尊碑""卑唐"的观念不同，何绍基"尊碑"而不"卑唐"，不"卑帖"。在他看来，不仅南帖与碑中的北碑、篆分相通，唐碑中的颜真卿、欧阳通（图八）也与北碑、篆分相通。

故何绍基曾说："余学书四十余年，溯源篆分，楷法则由北朝求篆分入真楷之绪。"（《跋道因碑拓本》）这自然是其师碑学理论大师

阮元"北派则是中原古法"（阮元《南北书派论》）的发挥。何绍基还说过："有唐一代，书家林立，然意兼篆分，涵抱万有，则前惟渤海，后惟鲁国。"何绍基所说的"渤海""鲁国"，分别指的是初唐书家欧阳通和中唐书家颜真卿。从这个认知路径出发，北碑中握拳透掌的生辣雄劲就生发出何绍基内心自觉的审美追求。这种转换就是在颜真卿书法的基础上大量学习欧阳询、欧阳通父子的楷行书完成的，这也成了蝯叟书风转换的一个重要节点。

道光十七年（1837），何绍基在《跋道因碑旧拓本》中说：

> 世人作书，动辄云"去火气"，吾谓其本无火气，何必言去？能习此种帖，得其握拳透掌之势，庶乎有真火气出，久之如洪炉冶物，气焰照空，乃云去乎？

何绍基这种认知早已溢出了其早年温柔敦厚的审美藩篱，但这种生辣雄劲、握拳透掌的审美追求一直到道光二十六年（1846）前后才在其作品中展现出来。无疑，他创作小楷《郁氏书画记·石渠随笔》这一年，同时也成为了蝯叟锋芒铦锐、书风转换的关键节点。如果将他三十七岁所写的《安得壮哉七言联》中的"得"字（图九）与该册页第二段第六行的"得"字（图十）作对比，其中的差异就可以看得很明显。其他如第一段落第一行的"法"字、第三段落第二行的"佛"字、第九行的"辈"字、第十行的"爝"字，等等，这些都与

图九 〔清〕何绍基《安得壮　　图十 〔清〕何绍基《郁氏书画记·石
哉七言联》中的"得"字　　　　渠随笔》中的"得"字

生辣铦锐的大、小欧书风有着明显的相似。所以，我们在观赏这件小楷册页作品时，在感受矜严通透的同时，还能体验到危峰孤松、险劲峭拔之气。

朴厚苍坚溯篆分

自北宋开始，中国学术界兴起了一门新的学问——金石学，但由金石学催生出来的独特的审美趣味——金石气——则一直没有在观念和技术层面得到深度阐扬和实施。何绍基所处的年代正值清代学术的全盛时期。清代学风朴实，如乾嘉学派被称为"朴学"。包括小学、金石学在内的清代"朴学"直接深层影响了清代中期以后书法发展的走向，其标志就是以阮元、包世臣为代表的碑学理论以及邓石如篆隶创作实践的产生和传播。这形成了以楷（以唐楷为代表）、行、

草为主要书体的"帖"与篆隶、北碑为主要书体和金石为主要载体的"碑"，形成了紧张互动的格局。道咸学者"以经为体、以书为用"的人文旨趣以及入仕前后与阮元、包世臣师友的关系，还有湖广作为邓石如碑学书风主要传播区域……这些机缘都让何绍基的书法艺术指向了以碑学为主的书法创作和对金石气的审美追求。

何绍基由其师阮元"北派则是中原古法"教诲所阐发的"楷法则由北朝求篆分入真楷之绪"认知路径，除导致了引进大、小欧险劲笔势进入小楷等书体之外，还导致了他在直接取法北碑尤其是《张黑女墓志》等碑学实践中，悟得了"横平竖直"运笔法和回腕高悬的执笔方法。

道光五年（1825）春，何绍基在济南厂肆得奚林和尚所藏天下孤本《张黑女墓志》及《石门颂》拓本。何氏自得此拓本后屡屡题跋之，称："余自得此碑后，旋观海于登州，既而旋楚，次年丙戌入都，丁亥游汴，复入都旋楚，戊子冬复入都，往返二万余里，是本无日不在箧中也。船窗行店，寂坐欣赏，所获多矣。"

何绍基从《张黑女墓志》收获最多的就是从其中悟到了篆分遗法：横平竖直。所谓横平竖直，笔者认为即何绍基老友包世臣在《艺舟双楫》所阐发的"中实"理论：

> 用笔之法，见于画之两端，而古人雄厚恣肆，令人断不可企及者，则在画之中截。盖两端出入操纵之故，尚有迹象可寻，其中截之所以丰而不怯、实而不空者，非骨势洞达，不能幸致，更

有以两端雄肆而弥使中截空怯者，试取古帖横直画，蒙其两端而玩其中截，则人人共见矣。中实之妙，武德以后，遂难言之。近人邓石如书，中截无不贠（圆）满道丽。

如果联系何绍基评价邓石如"惟先生之用笔，斗起直落"和《跋旧拓肥本黄庭经》"观此帖横、直、撇、捺，皆首尾直下，此古屋漏痕法也"这两句话，就可以知道"横平竖直"的运笔方法及基本特征，就是在笔画的两端直起直落，不做如后世那样过多的动作，在笔画中间以中锋节点式平铺推进，而不像后世那样提笔而过，上下左右的弯曲幅度也大大降低，以期通过这种运笔方法写出古朴、刚硬、凝厚的效果。何绍基这种用笔特点在其小楷《郁氏书画记·石渠随笔》中体现得比较显著，如第三段第二行的"刻"字（图十一）中最右面的长竖就是这种典型用笔。

与西方视觉造型不同，中国书法虽然也存在结构空间的问题，但这个空间不是静态的"型"，而是书写出来的"形"，制约它的是动态的"笔势"。这种特点虽然不用要求书法欣赏者像作者那样有实际的运笔动作介入，但需要借助想象中虚拟的运笔动作的介入，才能更好地对书法中的笔画和笔触有更深层的审美体验。所以，南宋的姜夔就曾说："余尝观古之名书，无不点画振动，如见其挥运之时。"（《续书谱》）就何绍基而言，其小楷"刻"字长竖这种笔法形似颤笔，试图通过增加节点来增加毛笔与纸的摩擦力度，笔画的外部轮廓也凹凸不

图十一　刻

　　平，形成了朴厚苍茫的金石气审美效果。我们在欣赏的时候，也应在虚拟式的运笔中，随其笔触的粗细、曲直等变化过程体验到如万岁枯藤的遒劲而拙厚的美。这种颤笔"屋漏痕"笔法很像清朝流派印中浙派的"短刀碎切"，以至对后来的书家如李瑞清等都产生了深刻影响。

　　魏晋以来，中国帖学书法的系统主要是通过刻帖和墨迹来作为承传载体的，与之相对应也发明了一套所谓的笔法。宋朝以来的金石学之所以没有发生像清朝的碑学运动那样的作用，就是因为前者在面对自然风化侵蚀所形成的斑驳金石碑刻面前，没有在技术层面的笔法系统和审美等系统提出成熟且可操作的观念和思路。而清朝乾嘉时代的邓石如以隶书方折用笔写小篆，取得成功；清代碑学实践和理论家们又提出金石气的审美概念，何绍基所提出的"凝厚""苍坚""生拙"，

也大都属于这个审美范畴。虽然横平竖直的"屋漏痕"运笔方法在何绍基看来是所谓的"篆分古法"，但似乎更多的却是何绍基旧瓶装新酒式的自家发明。

小楷《郁氏书画记·石渠随笔》中透出的朴厚、苍坚的金石气，除了与何绍基独特的"屋漏痕"式的运笔法有着至为重要的关系之外，还与他的回腕高悬执笔法和字法有关系。所谓回腕高悬，即虎口向上，掌心向胸，五指对胸，指端执管，腕肘俱悬。整个右肢回环，如挽弓张弦之状。（图十二）有的学者以道光二十七年（1847）吴俊所绘《顾祠春禊图》中何绍基执笔法为例，说明何氏此时执笔正是回腕高悬之势。也有的学者认为何绍基在道光初年就是用回腕法书写，而回腕法之真正运用于各书体中，应在道光二十年（1840）后。不管情形如何，《郁氏书画记·石渠随笔》都是这种独特执笔法的结果。这种执笔法虽然违反了一般的生理习惯，运起笔来很不自然而吃力，但执笔中"通身力道"也增加了书法凝厚生涩的金石气息。

在字法上，何绍基为增加其书法中的古意，在作品中掺杂了不少碑别字、篆分化的楷行草书，这在增加古意的同时，也让观赏者产生了些许陌生感。这种创作方法自然与何绍基小学家、金石学家兼书家的知识结构有着密切关系。何绍基书法的这种创作特点在其小楷《郁氏书画记·石渠随笔》中也有较为充分的体现。如该作品第三段第四行的"鲁"字就是一个典型的篆书楷化字（图十三）。又如，第三段第十行中的"翦"字则是隶书楷化字（图十四）。

图十二　〔清〕吴俊《何蝯叟顾祠春禊图》

（图中展示了何绍基的回腕高悬执笔法）

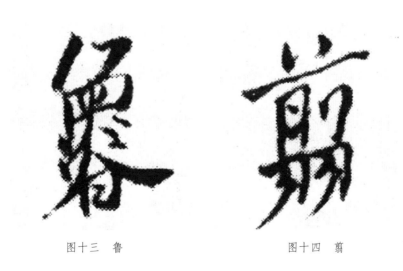

图十三　鲁　　　　　　　　　　　图十四　翦

总之，何绍基包括小楷在内的楷、行、草的碑化实践和观念推进了碑学运动的发展，也为古典书法的发展开辟了一条新路。故书家向燊对何绍基有如此评价："蝯叟通篆籀于各体，遂开光宣以来书派。"

图版说明

壹 《荐季直表》：幽深无际，古雅有余

图一 《奏许迪卖官盐》木牍，三国吴，1996年出土于长沙走马楼，湖南长沙简牍博物馆藏。

图四 《东坡记游》，〔明〕祝允明，纵 13.4 厘米，横 269.6 厘米，款署"癸酉八月十二日步月宿东禅寺书此，枝山祝允明"，辽宁省博物馆藏。

贰 《黄庭经》：怡怿虚无，舞鹤游天

图一 《羲之笼鹅图》，〔明〕陈洪绶，立轴绢本设色，纵 103.1 厘米，横 45.75 厘米，浙江省博物馆藏。

图二 越州石氏本《黄庭经》，〔东晋〕王羲之，刻本刊于清拓本《唐刻宋拓晋唐小楷八种》，美国大都会艺术博物馆藏。

图四 詹景凤藏本《黄庭经跋》，上海图书馆藏。

图五 《临黄庭经》，〔明〕祝允明，墨迹纸本，纵 21.3 厘米，横

73.3厘米，台北故宫博物院藏。

图六　宋星凤楼本《黄庭经》，〔东晋〕王羲之，天津艺术博物馆藏。

图七　郭尚先藏本《黄庭经》，〔东晋〕王羲之，上海图书馆藏。

叁　《洛神赋十三行》：小楷之宗，法书之冠

图一　《奉对帖》，〔东晋〕王献之，刻本刊于宋拓本《淳化阁帖》，故宫博物院藏。

图二　《玉版十三行》原石，宋代刻石，长29.2厘米，宽26.8厘米，首都博物馆藏。

图三　《玉版十三行》，〔东晋〕王献之，明整拓善本，纵35厘米，横19厘米，无锡博物院藏。

图四　《汝帖》，北宋大观三年（1109）汝州太守王寀刻于汝州。杂取《淳化阁帖》《绛帖》诸帖以及自藏法书，自皇颉、夏禹以至郭忠恕书汇集而成，共十二卷。上海博物馆藏。

图五　《宝晋斋法帖》，南宋曹之格摹刻，共十卷，元代为赵孟頫收藏，明代经顾从义、吴廷递藏，现为上海图书馆藏。

图六　《快雪堂帖》，清代冯铨摹集，刘光旸刻，共六卷，原碑藏于北京北海公园快雪堂，拓本藏于美国哈佛大学燕京图书馆。

图七　《戏鸿堂法帖》，〔明〕董其昌选辑，原为木刻，后重刻石版。现存重刻石版133块，安徽博物院藏。明拓本《戏鸿堂法帖》，故

宫博物院藏。

图八　《小楷书洛神赋册》，〔元〕赵孟頫，墨迹纸本，册页装，每页纵 25.7 厘米，横 12.6 厘米，共 8 页，故宫博物院藏。

图九　《洛神赋十三行补》，〔明〕董其昌，刊于董其昌选辑《戏鸿堂法帖》。

图十　《临洛神赋十三行》，〔明〕祝允明，美国普林斯顿大学博物馆藏。

图十一　《临玉版十三行》，〔清〕曹贞秀，苏州博物馆藏。

伍　《孔子庙堂碑》：君子藏器，以虞为优

图一　虞世南像，出自清代刘源所绘的《凌烟阁功臣图》，该图收录于民国时期出版的"喜咏轩丛书"。

图二　《虞摹兰亭序》，〔唐〕虞世南，墨迹纸本，纵 24.8 厘米，横 57.5 厘米，故宫博物院藏；《汝南公主墓志铭》，〔唐〕虞世南，墨迹纸本，纵 25.9 厘米，横 38.4 厘米，上海博物馆藏。

图四　《温泉铭》，〔唐〕李世民，贞观二十二年（648）立。原石早佚，唐拓本出土于敦煌莫高窟藏经洞，现藏于法国国家图书馆。

陆　《雁塔圣教序》：婉媚遒逸，貌如婵娟

图一　《龙藏寺碑》，全称《恒州刺史鄂国公为国劝造龙藏寺碑》，无撰书人姓名，欧阳修《集古录》认为撰书者为碑末署名的张公礼。

隋开皇六年（586）刻，现藏于河北正定隆兴寺。

图二　《伊阙佛龛碑》，〔唐〕褚遂良，亦称《三龛碑》《龙门三龛碑》，贞观十五年（641）刻，为摩崖刻石，位于洛阳龙门石窟壁宾阳洞内。

图三　《孟法师碑》，〔唐〕褚遂良，全称《京师至德观主孟法师碑》，贞观十二年（638）刻。碑石已佚，仅存清代李宗瀚藏唐拓本传世，现藏于日本三井文库听冰阁。

图四　《房玄龄碑》，〔唐〕褚遂良，全称《大唐故尚书左仆射司空太子太傅上柱国太尉并州都督□□□□□□□》，永徽三年（652）刻，现存于陕西醴泉昭陵。

图五　《楷书千字文卷》，〔北宋〕赵佶，墨迹纸本，纵31.2厘米，横323.2厘米，上海博物馆藏。

图六　《王居士砖塔铭》，全称《大唐王居士砖塔之铭》，〔唐〕敬客，显庆三年（658）刻。明万历年间出土于西安百塔寺。出土不久就断了一角，后原砖裂为三块，再裂为五块，再裂为七块，至道光年间又佚其二，今仅存五小片，故世传佳拓极少，本图所用拓本为张祖翼藏本，为清代翻刻本。

柒　《颜勤礼碑》：刚正博大，字若人然

图一　《麻姑仙坛记》，全称《有唐抚州南城县麻姑山仙坛记》，〔唐〕颜真卿，大历六年（771）刻，原碑已毁，今仅存三种原拓影印

本传世。大字本两种，一种是明藩益王朱祐滨重刻本，藏于故宫博物院；另一个善本是清代戴熙跋本的影印本，藏于上海博物馆。中字本首见南宋留元刚《忠义堂帖》，现藏浙江省博物馆。小字本最早拓本现藏于故宫博物院。

图二 《多宝塔碑》，全称《大唐西京千福寺多宝佛塔感应碑》，〔唐〕颜真卿，天宝十一年（752）立，西安碑林博物馆藏。

图三 《颜氏家庙碑》，全称《唐故通议大夫行薛王友柱国赠秘书少监国子祭酒太子少保颜君碑铭》，〔唐〕颜真卿，建中元年（780）立，原碑藏于西安碑林博物馆，宋拓本藏于故宫博物院。

拾 《前后赤壁赋》：温纯典雅，自成一家

图九 《赤壁图》，〔明〕文徵明，扇面，纸本设色，纵15.8厘米，横46.7厘米，台北故宫博物院藏。

拾壹 《郁氏书画记·石渠随笔》：圆浑沉厚，古劲隽逸

图一 《荀子·赋》，〔清〕何绍基，此书为何绍基为《霁园先生杂书册》所作，出自《何绍基书法精品集》，浙江大学出版社，2019年。

图四 《临黄庭经》，〔清〕何绍基，出自民国线装本《何子贞临黄庭经》。

图五 《太上黄庭内景玉经》，〔清〕何绍基，墨迹纸本，册页装，湖南省博物馆藏。

图八 《道因法师碑》，全称《大唐故翻经大德益州多宝寺道因法师碑》，〔唐〕欧阳通，龙朔三年（663）立，原石藏于西安碑林博物馆，翁方纲跋宋拓本藏于故宫博物院。

图九 《安得壮哉七言联》，〔清〕何绍基，墨迹纸本，两联，每联高 337 厘米，宽 51.3 厘米，湖南省博物馆藏。

图十二 《何蝯叟顾祠春禊图》，〔清〕吴俊，湖南省博物馆藏。

盂法師碑銳

觀夫太陽始旦指

其若馳巨川分

瀚而不息是以

己去天地御六